德意志的上帝代言人

杜 勒

韓 秀 著

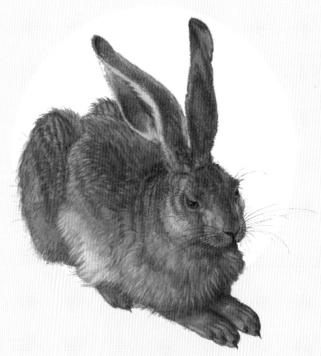

Dürer
A Voice of God in Renaissance Germany

三民書局

寫在前面

「思存告急！」

二〇二〇年秋，寒風蕭瑟樹葉落盡。來自武漢的新冠疫情持續煎逼，曼哈頓市政府採取保守策略封城，當地居民因生計不得不遷往他地，外地居民來曼哈頓則必須隔離兩週，成千上萬的遊客不得不取消旅行計畫。曼哈頓陷入了前所未有的蕭條，受害的中小企業、商號無以計算。就在這樣嚴酷的時分，《紐約郵報》 *New York Post* 發出警訊：「思存告急！」

一日之間，思存書店（Strand Bookstore）收到了兩千五百份訂單。其中有我的一份訂單，所訂的三本書包括杜勒（Albrecht Dürer, 1471–1528）的木刻與蝕刻版畫全集，以及一本有關版畫的特別展覽圖錄。

對於許多紐約客而言，思存不可或缺。我最熟悉的是坐落在曼哈頓東南百老匯大道八百二十八號這一家，三層樓的建築，書架總長度達十八英里，從經營二手書起家的百年老店。不只是二手書，許多出版社清倉的書籍經過審慎的挑選

進入了思存，奇蹟般地透過思存進入愛書人的書房，成為至尊嬌客。世界各地的博物館、美術館、畫廊為了一個展覽製作了內容詳實印刷精美的圖冊，展覽結束，這些圖冊飄洋過海來到思存。有心的讀者遇到了這樣的書，簡直如獲至寶。為了研究希臘藝術家埃爾·格雷考（El Greco, 1541–1614）的宗教觀，我來到思存二樓藝術家書籍區，在一長排的精裝專書中間看到一本兩百零六頁大開本平裝書《從拜占庭希臘濕壁畫與聖像畫到埃爾·格雷考》 *From Byzantium Greek Fresco and Icons to El Greco*，出版者是位於英國倫敦的皇家藝術學院 （Royal Academy of Arts），出版時間是一九八七年。文字與圖版的版權卻屬於位於希臘雅典的國立拜占庭博物館 （Greek Ministry of Culture Byzantine Museum of Athens）。這個博物館是集藏、研究拜占庭藝術的重鎮，赫赫有名，我曾經在一九九六年到一九九九年之間造訪過多次，卻從來沒有見到這本書，原來我錯過的是一次極富盛名的大展，這個展覽在倫敦的皇家藝術學院舉行，展品來自雅典拜占庭博物館，展出時間是一九八七年三月二十七日到六月二十一日。

並非歐洲其他國家的學者為這些展品做出詮釋，為文學者清一色是希臘藝術史專家。手捧這樣一本書，愛琴海水平滑如鏡，映照出聖像畫的莊嚴也映照出埃爾‧格雷考對希臘的深情。我明白，世上不會有任何其他出版品能夠取代這本書，告訴我四百年前踏海自西班牙返回希臘的藝術家靈魂深處的悸動……。

聽到思存工作人員的輕聲細語：「這是庫存最後一本，不會再有了，絕版已經三十年。」我抬頭望著年輕人，是一位熟人，我從他的手上買過不少書，便很誠懇地跟他說：「今天真是好日子，讓我如此幸運地遇到這本書……」

眼下，在無法到歐洲去的情形下，我向在倫敦大英博物館工作的老友請教，研究杜勒不可或缺的書都有哪一些？老友開來的書單不算短，我手邊的書也不差，缺少的三本書，老友指出其中一本無關宏旨，那是《文藝復興時期的巨型版畫》 *Grand Scale Monumental Prints in the Age of Dürer and Titian*，不可或缺的兩本書就是杜勒的木刻與蝕刻全集。老友在電郵中說，疫情嚴峻，許多工作人員居家作業，供應鏈斷裂，要我耐心等候。

思存告急，我便打電話過去，詢問上面提到的三本書，思存的年輕人跟我說，三本書都有，而且都是在美國出版的，不必等待英倫的供應鏈恢復。聽到這樣的回答，讓我鬆了一口氣。開出訂單之後，年輕人問我，是否平郵即可？我急道：「請用快遞。大選選票堆積如山，然後是節慶年卡禮物的遞送，郵局不堪負荷。我的書來之不易，絕對不能出任何差錯……」年輕人在電話線那一頭也笑了：「說的也是，這《巨型版畫》所記錄的展覽在衛斯理學院（Wellesley College）舉行，圖錄是耶魯大學（Yale University）做的，數量極小，寄給你的這一本是我們的最後一本，再也不會有了……」再也不會有了，重點在此。謝過年輕人，我稍稍放心，祈禱這些珍貴的書一路平安，順利抵達我的書房。

　　感謝昂貴的快遞服務，我很快收到來自思存的包裹。兩本平裝杜勒全集果真都是紐約的產品。精裝《巨型版畫》裝幀講究，用了布面書脊。打開內頁，展覽的時間是二〇〇八年的春季。圖錄的出版不但在耶魯大學所在地紐黑文（New Haven），也在倫敦。文章內容引經據典，不但談到文藝復興時期在義大利出現的巨型版畫，甚至有專文談及在紐倫堡

（Nürnberg）出現的「壁紙大小的版畫在杜勒晚年已經蔚為風尚⋯⋯」這一驚非同小可，於是寫信給倫敦老友，感謝他的提醒，報告了思存的絕佳協助，順便跟他說，「無關宏旨」的《巨型版畫》實在「不可或缺」。

老友機敏過人，回信說，他也送了長長的訂單給思存。因為思存的「絕無僅有」與「不可或缺」。

我深深地吸了一口氣，關上電腦，埋頭書本。

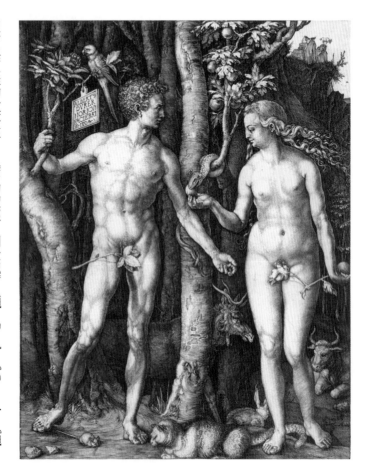

亞當與夏娃的故事來自《舊約聖經·創世紀》（The Book of Genesis of The Old Testament）第三章，成為藝術家、文學家的創作題材已經有著悠久的歷史。這幅作品是杜勒中年時期所作，作品中的人物擁有條頓人（Teutonen）健美、強壯、勻稱的體格。此時的杜勒對人體比例、人體解剖已經透過各種方式研究多年，不斷趨向完善。更為有趣的是，杜勒版畫所描摹的三度空間在這幅作品裡有著極為引人入勝的表現，宛如雕塑。

《亞當與夏娃》*Adam and Eve*
銅版蝕刻 Copperplate engraving／1504
私人典藏（Private Collection）

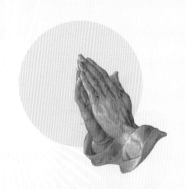

寫在前面

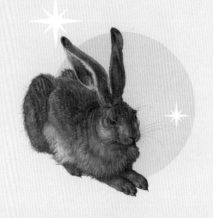

I. 紐倫堡

攤開一幅現代歐洲地圖，幾乎在中心的位置，在北海（North Sea）與波羅地海（Baltic Sea）正南，一個幅員廣闊的國家出現在我們眼前，這就是德國（Germany）。

兩千年前，居住在萊茵河（Rhein）東岸、多瑙河（Donau）北岸的男女老少被稱為日耳曼人（Germanen），條頓人是其中重要的分支。日耳曼人強壯、勇敢、崇尚自由。今天的德國人正是日耳曼人的後裔。

我們都知道第三次十字軍東征的時代許多來自這個地區的騎士參加聖戰，並建立起舉世聞名的條頓騎士團（Deutscher Order, 1190-）。這個騎士團從西元十二世紀到十九世紀效忠於神聖羅馬帝國（Holy Roman Empire, 1157-1512），而神聖羅馬帝國在十六世紀初時正式定名為德意志王朝神聖羅馬帝國（Heiliges Römisches Reich Deutscher Nation, 1512-1806）。數百年間，這個帝國的版圖不斷改變，條頓騎士團卻從一而終為這個帝國效命。當然，從十二世紀到今天，條頓騎士團也始終一貫地效忠於羅馬教廷。

雖然號稱德意志王朝神聖羅馬帝國，這個「國家」並沒有實在的王權，眾多佔山為王的諸侯主掌著自家領土範圍內的大小事務。在一幅於一五一〇年問世，被後人稱作《帝國之鷹》的畫作裡，一隻雙頭鷹展開巨大的翅膀雄踞在耶穌受難的十字架背後，讓我們看到了那個時候這個奇妙的「帝國」究竟是怎麼樣的一個情狀。毫無疑問，居中被釘在苦架上的耶穌表示了這個帝國是屬於天主教世界的「神聖帝國」。巨鷹的兩個頭上都戴著王冠，表示王權屬於羅馬的帝國，也屬於德意志王朝的帝國。巨大的雙翅上懸掛著數十面盾徽，標誌著著名的貴族騎士、諸侯、選王侯、領主、貴族等等，在這個「帝國」裡握有權柄，能夠呼風喚雨。所以，我們可以了解，在當時，這個地區必然是一盤散沙紛爭不斷。紛爭不斷自然是為了各自地盤的擴張與利益的獲得。

　　這樣的「戰國時代」豈不是要鬧得民不聊生了？那可不一定，就拿查理大帝（德語：Karl der Große；法語：Charlemagne，742-814）來說，他的父親去世之後，將法蘭克王國也就是法蘭克人的王國（Regnum Francorum,431-843）之繼承權交給兩個兒子。兄弟亡故，查理成為國

王，自西元七六八年一直到八一四年逝世，足足做了四十六年國王。不僅如此，他還在西元八百年被加冕為神聖羅馬帝國皇帝，直到逝世為止。因此在查理大帝帝王生涯的最後十四年，正如同一隻奇大無比的雙頭老鷹，身兼法蘭克國王與神聖羅馬帝國皇帝的職務。這個法蘭克王國是個多民族的國家，老百姓多半是日耳曼人。這個王國的版圖曾經不斷擴大也不斷縮小，甚至被瓜分殆盡；在西元十世紀的時候，法蘭克這個地區不偏不斜，正好位於今日德國的中心地帶。人高馬大威風凜凜的查理大帝一輩子征戰五十場，果真驍勇善戰。他從父親手裡接過來的這個地方頗為富庶，半個世紀之後竟然更加繁榮昌盛，不能不說查理大帝治國有方。今天，在德國人看來，查理大帝依然是「最偉大的德意志人」。這就讓我們對德意志人的民族性多了一層了解。

　　征戰的結果是自由的獲得也是私有財產的被保護，這也是中世紀德意志地區一個顯著的特色，雖說是源自羅馬的「神聖羅馬帝國」，但是不得不冠上「德意志王朝」這樣幾個字，讓我們知道德意志諸侯與羅馬教廷之間的爭鬥有多麼激烈。慘烈的戰爭維護了德意志人的自由也維護了德意志人的

私有財產。

　　舉例來說，同在巴伐利亞（Bareyn）地區的奧古斯堡（Augsburg）與紐倫堡都是屬於帝國皇帝直接管轄的「自由之城」，位於繁榮的北方尼德蘭（Netherland）和南方義大利之間，四通八達，加上貿易幾乎不受限制，因此大大地繁榮了，這些城市財富累積之快，令其他國家的首富之區都羨慕不已。

　　就在這樣的情形之下，一位在匈牙利久洛鎮艾托斯村（Ajtósi, Gyula, Hungary）出生的金匠阿爾布雷希特・梭利（Albrecht Thüree, 1427-1502）就在十七歲那一年離開了位於久洛的父親的金匠作坊向西行，來到了德意志神聖羅馬帝國，希望在更加繁榮的環境裡成長為一名金匠大師。一四四四年，這位年輕人在一個自由都市留下了記錄。其實，梭利的長輩本來就是德意志的農人，在數個世代前遷徙到匈牙利久洛，定居在艾托斯。艾托斯這個匈牙利字的意思是「門」，而梭利這個德文姓氏則來源於「做門的人」（Thürmachor）。他的父親在孩提時代就不希望成為農夫也不希望成為木匠，最終，如其所願成了一所金匠作坊的學徒，

而且成功地成為一位金匠，在久洛擁有自己的作坊。他也把自己的兒子帶到了久洛培養他成為一位金匠。但是父親的能力有限無法助他成為頂級金匠，於是在他十七歲的時候便懷抱著理想獨自上路了。

根據文獻記載，年輕人曾經橫穿了神聖羅馬帝國的德意志地區，直抵荷蘭地區，這個貿易最為發達的地區，在那裡，他終於成為頂尖的金匠。在這長長的十年期間，金匠改了他的姓氏。

身為天主教徒，金匠梭利無論走到哪裡都會到天主堂望彌撒。這一天，在一個風景秀麗的小鎮上，他風塵僕僕地走進了一家小小的天主堂，遇到了一位親切的神父。神父招待了他，待他吃飽喝足，神父與他有了一段有趣的對話，神父請教他尊姓大名，他回答，他姓梭利。神父笑說：「看你這雙手，不太像一位『做門的人』。」梭利也笑了，他回答說：「我是一名金匠，我出生在一個叫做『門』的地方。」神父若有所思：「一個人，出生在一個叫做『門』的地方，他的姓氏應當是杜勒（Dürer）而不是梭利。」金匠誠懇地謝過了神父，離開了。從此，他成為金匠杜勒。

一四五五年，金匠杜勒抵達了美麗的紐倫堡。此時，他已經不再是少年，他已經成為金匠這一行的佼佼者。此時，他的人生目標已經是追求自由、安定與財富，故鄉久洛已經不能滿足他的願望，他被這風景如畫的自由之城所吸引，站定了腳步，決心留下來開創新生活。

　　西元十五世紀，整個德意志帝國擁有兩千萬人口，位於佩格尼茨（Pegnitz）河畔的紐倫堡有三萬八千居民。當年，這個城市並非大規模的工業城市也並非顯赫的財政中心，而是一個崇尚精細工藝的藝術品製造中心，手藝精湛的金匠自然大受歡迎。於是這位來自匈牙利的杜勒馬上就站穩了腳跟，歡歡喜喜成為德意志人，不斷地積攢著財富，終於在紐倫堡成家立業。西元一四六七年，他迎娶了一位金匠的千金，這位年輕美麗的女子名叫芭芭拉・侯波爾 （Barbara née Holper, 1452–1514）。一四六八年七月七日，在正式成為紐倫堡公民之後一年，金匠杜勒的頂尖藝匠身分被紐倫堡政府登記在案。他們住在紐倫堡彎彎曲曲的街巷裡，一座四層樓的房子，有著優雅的紅瓦屋頂和寬敞的陽臺，陽臺直伸到街巷的上空，甚至能夠為路人遮陽擋雨。金匠杜勒夫婦在紐倫

堡過著忙碌而平靜的生活，生養了十八個孩子。

雖然，多半的孩子們都夭折了，排行第三的男孩阿爾布雷希特‧杜勒（Albrecht Dürer, 1471–1528）卻健康地活了下來。孩子出生不久，父母就帶他到教堂受洗，教父是鄰居，也是一位金匠，就住在同一條街上，是相熟的朋友。這位金匠是安東‧柯柏格（Anton Kobeger, 大約 1445–1513）。這位年輕的教父赫赫有名，他不但是金匠，後來更成為畫家、版畫家、出版家。他偉大的事蹟包括一四八三年出版的德文版《聖經》以及一四九三年出版的《紐倫堡編年史》。但是，當初沒有任何人會想到，數百年後，人們談到柯柏格這個名字，首先想到的是這個人是小杜勒的教父，而且據藝術史家們揣測，正是這位教父讓杜勒學到了將木刻轉換成書籍插圖的方法以及藝術品的經營之道。

小杜勒，這個春末夏初出生的孩子，生得眉清目秀，雙手的手指修長，很得父母歡喜。身為金匠的父親尤其欣慰，這樣的一雙手必定靈巧，將來必定能在金匠這一行出人頭地。健康而安靜的小杜勒也讓年輕的母親非常省心，他很少生病，自自然然在這個熱鬧的家庭裡長大。兩三歲的孩子能夠目不

轉睛地看著狂歡節期間，戴著五彩繽紛面具的男女們在街頭載歌載舞，動也不動，讓他的父母、鄰居嘖嘖稱奇。

小杜勒三歲的時候，父親在市中心，紐倫堡城堡腳下一條寬敞的商業大街上買了大房子。一樓成為金匠作坊。從五、六歲起，小杜勒一早便從樓上奔到樓下，整天跟在父親作坊裡的工匠們身邊，先是大睜著眼睛靜靜地看，然後是拿起小巧的工具嘗試著模仿。工匠們都喜歡這個乖巧的孩子，很親切地招呼他、手把手地教他。父親看在眼裡，心中喜慰。但這位金匠仍然非常了解教育的重要，在孩子十歲的時候送他進了一所教會學校聖塞巴德（Saint Sebald's School），學習基本的讀寫德文、拉丁文以及算術。事實上，每天下學之後，小杜勒很自然地來到父親的作坊幫忙。三年功夫而已，小杜勒圓滿完成「學業」，在十三歲的年紀正式加入父親的作坊，成為一位稱職的小金匠。

沒有人真正了解少年杜勒內心所想，金匠作坊的勞作與這棟房子裡的日常生活似乎就是他的全部。家中不斷有新生兒出現，也不斷需要新的小小的棺木。十五個兄弟姊妹的死亡帶來的陰影，要到後來杜勒成為藝術家、成為思想家的時

候，人們才能夠想像。

　　就在一四八四年，杜勒十三歲的時候無師自通地完成了一件作品，他用作坊裡最常見的金屬碎屑混合了動物的骨粉和鋅白顏料混合成塗料，把這塗料安置到極為厚實的畫紙上，上了膠，使其成為一個極為堅實的有著相當厚度的平面。作坊裡有的是銀針，他選了一枚尖利的銀針，對著鏡子，一針針「刺畫」出一幅自畫像。這幅自畫像擺在作坊裡面的一個畫架上，成了作坊主人的心病。小杜勒從小喜歡畫圖，從無厭倦，父親當然知道。但這種在堅硬的平面上「刺出來」的作品無法更改，要想準確難度極高……。這孩子從哪裡學到這種技藝呢？難不成是切尼尼 （Cennino Cennini, 1360–1427 之前）的《藝匠手冊》*Il Libro dell' Arte*？在燭光下，金匠翻開了這本從西元十四世紀末開始流傳的小書，雖是世間工匠必備的工具書，卻是手抄本，抄錄者因為語言與文化的不同，造成的錯誤千奇百怪。在有關素描的部分，沒有看到小杜勒留下的蛛絲馬跡。金匠又想到這個部分基本上用的是義大利文，是佛羅倫斯（Florence）方言，小杜勒完全不熟悉的語言，不禁笑了起來。這孩子難不成是無師自通的一

個鬼才？不過呢，畫匠也好，金匠也好，都是匠人，差別不大。作坊主人暫時放下了這件事情。

一天，作坊主人換了出門的衣服，很鄭重地親自到聖塞巴德大教堂去送一對金質的花瓶。聖塞巴德是紐倫堡的主保聖人，這所教堂是紐倫堡最古老的教堂。金匠很看重這份重要的訂單，以最為上乘的技藝完成了委託。教堂執事先生非常滿意，在付錢給金匠的時候，順便喜孜孜地告訴他，教堂得到一幅極其珍貴的遺贈，是一幅喬托（Giotto, 1266–1337）的作品，尺寸不大，卻珍貴無比。他悄悄告訴金匠這幅作品市值若干，這個數字讓金匠大吃一驚，原來，畫作可以這樣值錢！此時此刻，一位貴族在教堂神父陪同下正要走過他們身邊。執事拉著金匠退後一步，悄悄告訴他，這位貴族是來看喬托那幅作品的。金匠聽到了貴族的聲音：「這樣的藝術品是要用詩句去裝潢的……」貴族離開了，神父心滿意足搓著手走回教堂裡的辦公室，他無限喜悅的面容給金匠留下了深刻的印象。

回到了作坊，金匠再三地端詳著小杜勒的自畫像，把它端端正正地掛到了牆上，讓小杜勒有一點驚訝。

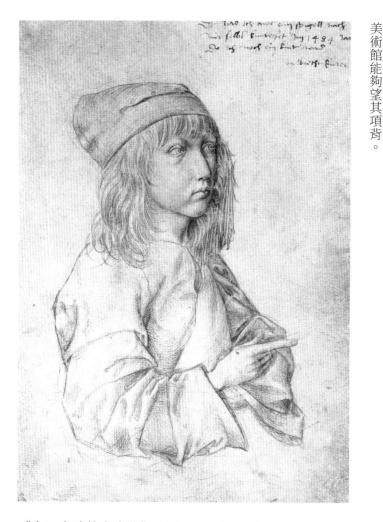

《十三歲時的自畫像》 *Self-Portrait aged 13*
銀針素描（Silverpoint on prepared paper）／1484
現藏於奧地利維也納阿爾貝蒂娜博物館
（Vienna Austria, Albertina Museum）

這幅作品是到現在為止留存於世最早的杜勒作品，卻是罕見的銀針素描。年僅十三歲的藝術家無師自通地使用金匠作坊的材料，對著鏡子「刺」出了這幅素描。畫中少年專注的眼神給觀者留下深刻的印象。畫中少年修長的手指指向前方有如聖約翰指向苦架上的耶穌，表達了少年的信仰。藝術史家公認銀針素描大師的前三名是達文西（Leonardo da Vinci, 1452–1519）、杜勒和林布蘭（Rembrandt, 1606–1669）。位於維也納的阿爾貝蒂娜博物館是杜勒作品的典藏重鎮，世間沒有任何其他博物館、美術館能夠望其項背。

日子過得很快，杜勒父子在金匠作坊裡相處愉快，少年杜勒不但手藝精湛，而且安靜、專注。毫無疑問，他將成為紐倫堡最為出色的金匠。閒時，他依然喜歡畫圖，作坊主人覺得那也沒有什麼不好，日後，在金質器皿與珠寶的設計方面，兒子很可能大有成就。沒有想到，在孩子十五歲的時候，很淡定地告訴父親，他感謝父親的作坊給了他三年的機會，他學到很多；但他志不在金器製作，他要成為一個畫家。停頓了一下，他很清楚地表示，他要成為一位「藝術家」。把問題丟給父親之後，少年回到作坊裡，繼續一絲不苟完成一件飾品。父親從震驚中漸漸地冷靜下來，面對著牆上的自畫像，他讀出了兒子堅定的意志，嘗試著去想是不是應當給兒子機會實現他的夢想。夜不能寐，金匠想到了自己的父親年少時拒絕成為農夫、拒絕成為木匠的過往，想到自己的祖父母在無可奈何中送兒子去金匠作坊學藝，不禁熱淚盈眶。沒有他們的寬容，就沒有父親的成功更沒有今天的自己。金匠想通了，就開始計議，要把兒子送進紐倫堡最大的藝坊，瓦格莫特（Michael Wolgemut, 1434–1519）大工坊。這家工坊與杜勒家在同一條大街上，中間只隔著兩座大房子。金匠與瓦

格莫特熟識。

　　瓦格莫特是一個野心極大的畫家，他曾經是赫赫有名的畫家漢斯‧普萊登威茨（Hans Pleydenwurff, 1420–1472）的學生。漢斯家學淵源，父親就是著名畫家，深受喬托影響，走一條唯美的、寫實的路子，到了漢斯這一代更是全面地繼承了北歐佛蘭德斯（Flemish）畫風。普萊登威茨畫坊成為紐倫堡最著名的畫坊聲名遠揚。不幸，漢斯在一四七二年病逝。那時候，小杜勒只有一周歲。就在那一年，瓦格莫特娶了新寡的師娘，將普萊登威茨畫坊佔為己有，變成瓦格莫特大工坊，生產各種用於裝潢的藝術品。連漢斯的兒子也變成了這家工坊的夥計，直到那孩子成人，才成為瓦格莫特的「合夥人」。很有意思，那個學生與師娘的婚姻肯定是不完美的，所以瓦格莫特沒有自己的孩子，到了五十二歲還是沒有自己的孩子。金匠在暗夜中笑了。

　　沒有進一步的討論，金匠心緒平和地送少年杜勒到瓦格莫特工坊當學徒，簽約的那一天是一四八六年十一月三十日。心靈手巧的小金匠很得瓦格莫特歡喜，工坊龐雜的事務也讓少年杜勒大開眼界。想想看吧，舉凡濕壁畫（fresco）、油

畫、祭壇畫（altarpiece）、巨大的鍍金歌特式（Gothic）瑞特宰（retable，祭壇畫後面的高大屏風式設計）、教堂需要的彩色鑲嵌玻璃（stained glass）高窗都在生產之列。當然基本的素描、研製顏料、製作油畫鑲板也都是必須掌握的。杜勒對木刻、蝕刻工藝極感興趣，對於印刷、巨型瑞特宰邊框木刻設計更是上心，一出手就見成效。他尤其喜歡用小牛皮和小羊皮鞣製出來的 「紙張」，那種用於繪畫的材料叫做vellum。杜勒在師傅們裁下來的邊角料上用極細的畫筆繪製房子、樹木、河流，美得不得了。他是這樣喜歡精細的線條，看到手中美麗的「成品」，簡直歡喜無限。瓦格莫特也笑了，這小金匠不是凡品，絕對會給大工坊帶來很好的收益。

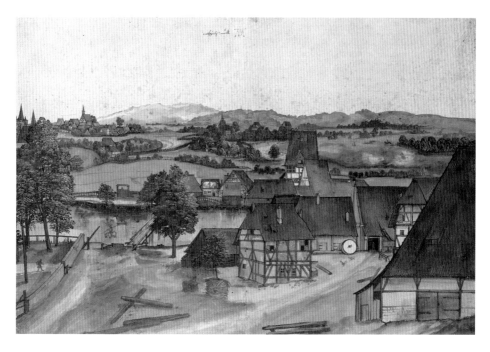

《佩格尼茨河畔的銅線工坊》 *Wire-Drawing Mill on the Pegnitz*
水彩（Watercolor）／1489
現藏於德國柏林國家美術館（Berlin Germany, Staateiche Museum）

杜勒在十七、八歲的年紀已經熟練掌握了中世紀藝術家所需要具備的十八般武藝。這幅水彩畫的近景是河畔的銅線工坊，這個產業是當年紐倫堡重要的經濟支柱，遠景不但有山川、樹木、房舍，而且精細描繪了風景線上的聖約翰教堂。就水彩畫而言，杜勒的這幅早期作品已經繪出了當年紐倫堡淳樸端莊的風情。他的設色精準地再現了銅線工坊依山傍水的美景，堪稱水彩藝術的里程碑。

這樣的好日子持續了足有一年多。當杜勒已經熟練掌握了繪畫以及製作版畫所需要的各種技藝之後，瓦格莫特大工坊遵照客戶要求完成的各種裝潢工程變成了一種重複再重複的折磨。杜勒無奈而沮喪地看到，自己在這個工坊裡只能成為一個稱職的匠人，而不能成為一位藝術家。他需要創作，需要新的挑戰，更重要的是，他必須有選擇的自由。可以做什麼，以及不可以持續一再地做什麼一定要有個分界線，不能一味地聽命於客戶，製作些毫無價值的裝飾品。

　　於是，一四八九年秋學徒合約期限一到，杜勒立即離開了紐倫堡這家最大的工坊。他準備遠行，前往不同的地方，嘗試不同的創作領域。

II. 壯　遊

　　西元一四九〇年四月，杜勒從紐倫堡出發，前往美茵河畔法蘭克福（Frankfurt am Main）。教父柯柏格的建議是杜勒做出這個決定的主要緣故。教父這樣說，杜勒的木刻與蝕刻技巧足以為書籍作插圖，美茵河畔的法蘭克福正是出版的重鎮，不妨前往一試身手。

　　杜勒徵求父親的意見，此時父親已經接受了相當數量的帝國王室訂單，正忙得不亦樂乎。父親說：「你離開了瓦格莫特大工坊，紐倫堡再也不會有什麼地方能夠讓你滿意，到法蘭克福去是個好主意。我聽說，那裡的人善待版畫家。」有了父親的支持，杜勒打定了主意，準備開始他的壯遊，此時，他尚不足十九歲。

　　杜勒在出發之前，懷著複雜的心緒為自己的雙親繪製了肖像。他是父母眾多孩子中的倖存者，也應該是父母晚年的依靠，但他要出門去了，何時返鄉是個未知數，內心深處隱隱然的憂鬱與他準備面對奇瑰世界的雄心壯志糾結在一起，使他深情款款地為父母畫下了他最早的兩幅油畫肖像。

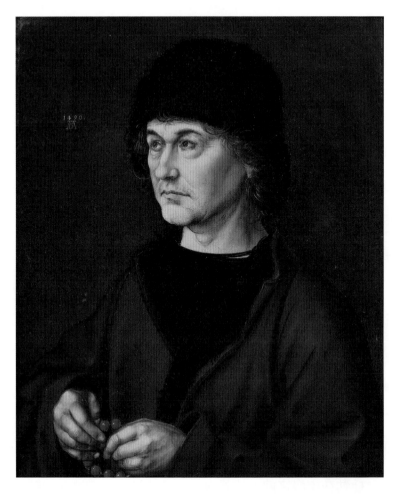

《手持念珠的老杜勒》*Albrecht Dürer the Elder with Rosary*
鑲板、油畫（Oil on panel）／1490
現藏於義大利佛羅倫斯烏菲茲美術館（Florence Italy, Uffizi）

頂級金匠杜勒身披絳紅色外衣，靈巧的雙手撥弄著鮮紅色的念珠。
深邃的眼神表達出這位金匠堅定的意志。黑色氈帽邊緣露出的鬢髮
被描摹得十分細緻。此時，十九歲的藝術家的油畫技藝已經十分精
湛。在深色的背景上，金色畫作年份 1490 下面，是杜勒著名的簽
名式，如同兩扇門一般的 A 下面有一個 D，正是他的姓名的起首
字母。

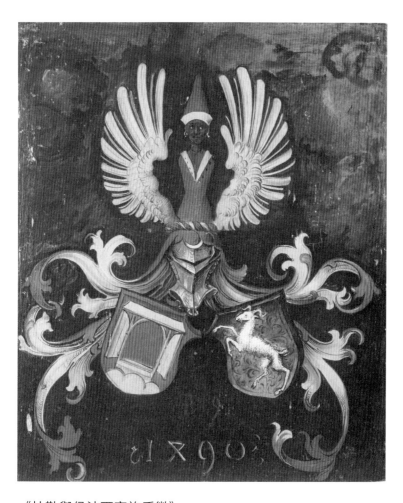

《杜勒與侯波爾家族盾徽》
Joint coat of arms of the Dürer-Holper families
鑲板、多材質（Mixed media on panel）／1490

兩個家族聯姻的盾徽高雅貴氣。杜勒將這個盾徽繪製於《手持念珠的老杜勒》肖像畫的背面。這幅肖像畫曾經在長時間裡遺失，被發現之後，肖像背面的盾徽成為重要的佐證，證明畫家正是杜勒。我們能夠看到其中一面家族旗幟上正是那著名的敞開的兩扇門。盾徽下方簽署了成畫年代 1490。後人根據杜勒在自畫像上通常使用的簽名式，將成畫年代與簽名式用金色留在了肖像畫上方。

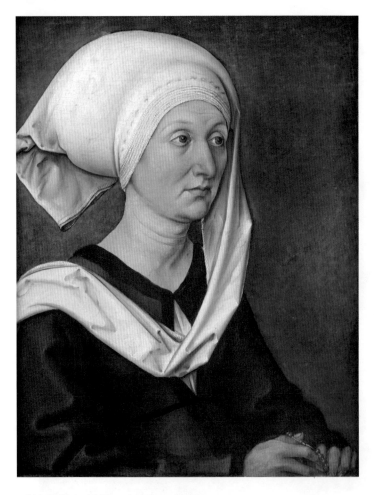

《芭芭拉·杜勒·侯波爾肖像》
Portrait of Barbara Dürer, neé Holper
雲杉鑲板、多材質（Mixed media on fir）／1490
現藏於德國紐倫堡日耳曼國家博物館
（Nuremberg Germany, Germanisches Nationalmuseum）

從這幅杜勒母親的肖像畫上，我們可以看到杜勒精湛的繪畫技巧，更可以
從人物的抬頭紋、沉靜的雙眼、有力的雙手看到這位三十八歲的紐倫堡女
子勤勞的生活以及失去眾多子女所帶來的悲苦。透明的紅色念珠是母親精
神的寄託，杜勒將其放在母親溫暖的手中。白色的頭巾是當時紐倫堡婦女
服飾的重要部分，頭巾將厚實的頭髮緊緊裹住讓我們看到這位女子嚴肅、
端莊、一絲不苟的生活態度。

將畫作留在家鄉紐倫堡，一四九〇年四月杜勒上路了，他徑直向西北方前進，直奔二百八十公里之外的法蘭克福，有船搭船，有馬騎馬，什麼都沒有的時候，他走路；就這樣來到了這個坐落在美茵河畔的商業中心。

　　毫無疑問，這個城市善待了年輕的杜勒，他一到，走進第一家書肆就被目光銳利的主人逮住，兩人交談了沒有多久，杜勒就被領到了製作書籍插圖的作坊，有人遞給他一條圍單，他就開始修版。手中的木板上馬上出現了主人所期待的精準線條。來不及到四處看看，杜勒已經投身製作木刻版畫的工藝。

　　很快，杜勒發現大多數的作品到了最後都不是黑白兩色，還需要用彩色來裝飾，原因在於當時法蘭克福的木刻藝術家們尚不能用黑白兩色來清楚表達明暗對比。對於杜勒來講，他不能把自己局限在已經選定的題材中，他在想辦法離開。很快，關於美因茨（Mainz）幾乎如同神話般的傳說紛至沓來，話題的中心是辭世已經二十多年的古騰堡（Gutenberg, 1398–1468）。將手中工作告一段落，杜勒拿了豐實的報酬，奔向了位於西南方向四十公里處的美因茨。這段路不長，卻

需要跨越美茵河與萊茵河兩條河流。杜勒沉醉在河流帶來的愉悅中，順利地來到了這個印刷術的搖籃，古騰堡的故鄉美因茨。

果然，由於印刷術的發明，由於古騰堡這位金匠對於鋁、鋅、銻合金的性能有深刻的認識，能夠將其做成活字，用於印刷。因此，凹刻技藝在美因茨得以突飛猛進。連喘息的功夫也沒有，杜勒直接進入一家明亮的印刷工坊，在這裡安營紮寨，他的蝕刻技藝便在這裡發揮得淋漓盡致。

一天，有人送了一幅臨摹的作品到印刷工坊，希望能夠將其轉化為版畫。臨摹的對象是漢斯‧梅姆林 （Hans Memling, 1430–1494）著名的聖母子作品。工坊裡的師傅們對梅姆林感情很深，他們很驕傲地說：「漢斯是我們美因茨的藝術家，他的少年時期是在我們這裡度過的。」而這幅作品因為在聖母子腳下有一方花紋極其細緻的東方地毯也就被題名為《梅姆林地毯》*Memling Carpets*。毫無疑問，這幅仿作所散發出那濃烈的北方尼德蘭風韻強烈地吸引了年輕的杜勒，當他聽說偉大的梅姆林已經年過六十歲，就決定要先去看望他，希望能夠看到他的真跡，而將到阿爾薩斯（Alsace）

的科爾馬（Colmar）去拜訪馬丁‧松高爾（Martin Schongauer, 1450–1491）的計畫推遲了，原因只是畫家梅姆林比蝕刻家松高爾年長整整二十歲。杜勒年紀雖輕，他卻深深懂得「時不我與」的真理。決心順著萊茵河直抵西北方四百八十公里以外的布魯日（Bruges），因為，現時現刻，梅姆林在那裡。

萊茵河谷的中游是多麼美麗啊，這條河早已是貫通歐洲南北的交通要道、貿易樞紐。河谷兩岸點綴著浪漫的小鎮、巍峨的城堡。杜勒沿途畫了無數素描。但當他抵達布魯日的時候，心情陡然間發生了巨大的變化。他的面前是波濤翻滾的英吉利海峽，向北方望去，浩瀚的北海，神祕莫測。這就是大海，與身後的河流完全不同。人在風平浪靜的河上與在深不見底的大海之畔會有完全不同的感受。河水淡而無味，海水卻是鹹的；河水清澈見底，海浪之下卻是無法預知的世界……。杜勒久久站立在海邊，體味著人在自然偉力面前的渺小。

在走進梅姆林畫坊之前，杜勒走進了一座高大且敞開著大門的歌特式教堂——布魯日聖母堂（Church of Our Lady

Bruges）。高聳的穹頂下是一團濃重的昏暗。奇妙的是，這昏暗正好與杜勒此時的無助感合拍，或者可以這樣說，此時此地籠罩在身邊的頹唐、無奈、絕望與恐懼的氛圍竟然溫暖了杜勒。他默默地祝禱著，感激著來自聖母的垂顧。教堂執事遠遠地注視著這位來自遠方的年輕人。待他祈禱完畢站起身來的時候，走向他，送上溫暖的問候。

教堂執事招待了杜勒，送他到大門外，給他指點了梅姆林畫坊的位置，望著年輕人遠去的背影，直到那背影消失在長街的盡頭。

梅姆林畫坊貴氣、寧靜，裡面有很多人在按部就班地工作，卻聽不到太多聲音。杜勒不願意麻煩任何人，靜靜地看著廳堂裡完成了的以及尚未完成的油畫作品，他的沉靜與畫作傳遞出的虔誠與寧靜融合，形成了一種溫暖、祥和的氛圍，正如尼德蘭畫風所要傳遞的。他感覺非常的滿足。當然，他也看到了那些著名的地毯，細緻優雅的花紋、絲質地毯溫柔的光澤讓他入迷，他的臉上浮起燦然的微笑。那微笑感染了坐在帷幕邊上，膝蓋上蓋著厚厚毛毯的畫坊主人──梅姆林，他要畫坊的一位師傅去招呼那年輕人：「看看他需要什麼，盡

量滿足他的要求。」

　　這位師父是位中年人，他親切地同杜勒打招呼，知道杜勒的上一站是美因茨就很高興，兩人談談說說，到了開飯的時間，師傅順便邀請杜勒一道吃飯。在飯桌上，杜勒很誠懇地跟新朋友們談到他來到這間著名畫坊的第一感受：「距離與光線的精彩處理讓畫作上的室內風景融入了室外風景，真是非常的美好……」師傅們都笑了，也都很誠懇地告訴他，這樣的技法源自韋登（Rogier van der Weyden, 1399／1400-1464），這位偉大的尼德蘭藝術家，他是那樣精細入微地將自然景觀與宗教情懷融合在一起……。這就讓杜勒想到了紐倫堡的普萊登威茨，據瓦格莫特的看法，韋登的觀念與技法深深影響了普萊登威茨。師傅們很親切地告訴他，梅姆林大師直接受教於韋登，遠在南方的松高爾，那位極為出色的版畫家也受到韋登作品的影響……。於是，杜勒告訴他們，下一站，他就要到科爾馬去看望松高爾。大家就都指點他，從布魯日到布魯塞爾（Brussels）之後走陸路是一種辦法，但是直接從布魯日回到萊茵河，逆流而上，便可以直達萊茵河上游的科爾馬。水路還是比較方便，畢竟是六百四十公里的路

程：「所以啊，好好在我們這裡休息一下，然後，我們幫你找條船，再踏踏實實上路……」杜勒感謝師傅們的好意，在布魯日停留了一段時間。

在這段短短的時間裡，杜勒在油畫方面的精進是非常顯著的。他本來就注重細節，現在對於象徵性的細節就用了更為精細的技巧去描摹而讓畫中人物有了個性，給觀者呼之欲出的感覺。梅姆林個性溫和，他的畫坊接受大量訂單也接受大量贊助，生意興隆。杜勒在這裡的時間有充分的機會實踐他的藝術實驗，尤其是對於光線在不同材質上產生的效果不但有了很深刻的體認，而且能夠用畫筆充分表現出來。梅姆林看到了，跟他的助手們說：「這個孩子資質甚高，前途無可限量。你們方便的時候告訴他，大布魯塞爾地區是藝術鼎盛之地，遍地黃金，隨時歡迎他回來……」

在收獲豐沛、裝備齊全的情形下，杜勒感謝了梅姆林以及畫坊師傅們的熱情款待，上路了。經過布魯塞爾，順風順水走走停停，抵達科爾馬。這時候，已經是一四九二年，他離開家鄉已經整整兩年了。

等待他的卻是噩耗，松高爾，這位史上第一位在版畫上

留下自己名字的偉大版畫家早在一年多前已經辭世了。面對松高爾的三位兄弟，杜勒心碎不已。這三位兄弟都是藝匠，兩位是金匠一位是畫師。他們見年輕的藝術家不遠千里來到此地相當感動，十分仗義地為杜勒敞開了畫室的大門，跟他說：「你需要住多久就住多久……」就這樣，杜勒走進了松高爾留下來的世界。

此時此刻，杜勒的父親極為風光地抵達了多瑙河上的林茨 （Linz）。神聖羅馬帝國皇帝腓特烈三世 （Friedrich III, Holy Roman Emperor, 1415–1493, 1452–1493 在位）此時已經年邁，來日無多，將餘生消磨在心愛的城市林茨。他喜歡珠寶、珍玩，喜歡書齋、園林的寧靜，也熱中占星術與煉金術。皇權在手的王者熱愛藝術品，歡宴之時不忘招待德意志的藝匠們。來自紐倫堡的特級金匠杜勒也在賓客名單上。痛飲王者宴席上的瓊漿玉液之餘，金匠不忘寫信給妻子，盛讚王者風采。這樣輝煌的事蹟證實了紐倫堡市民特級金匠杜勒的社會地位已經相當顯赫。

如此精彩的橋段當然也傳到了科爾馬。杜勒沒有在意，他正全力以赴研究松高爾留下的豐沛遺產。

雖然松高爾出身金匠家庭，但他十幾歲的時候在萊比錫（Leipzig）念過大學。長輩們希望他成為法學家或歷史學家，但他成了藝術家，不但接受了尼德蘭藝術傳統，而且是歌特藝術的佼佼者。「他見多識廣，去過西班牙和葡萄牙。」松高爾的兄弟們這樣告訴杜勒。言者無心，聽者有意。杜勒在面對了那些標示了 M+S 的版畫作品的時候，在觸摸到銅版上氣勢非凡的獨家縮寫 OVC 的時候，在看到了畫面上沉靜溫婉的童貞聖母的時候，他對自己說，讀書是必要的，沒有理論的鋪墊，不會成就這樣的作品；他也對自己說，走出去看看世界是必要的，沒有更寬廣的視野，也不可能成就這樣的作品。當他聽說松高爾還有些訂單尚未完成，就很篤定地跟那三位兄弟說：「我們一道來完成……」三兄弟驚疑不定地互相看看，不知怎樣應對之時，杜勒已經開始清除畫室裡的積垢、塵埃，三兄弟一擁而上，熱情參與。很快，在清潔過的木質印刷機上出現了松高爾逝後印出的第一張版畫。三兄弟歡喜無限，杜勒卻告訴他們，線條已經不理想，銅版需要修復。在燭光下，三兄弟聚精會神，看著杜勒靈巧的雙手一點點剔除著銅版上極其細微的模糊地帶。看到修版後印製出

來的版畫上 M+S 中間那個小小的十字，連那優雅俏皮的一撇都沒有被忽略，三兄弟眼睛濕了。

杜勒忙著完成松高爾未完成的訂單，三兄弟忙著同客戶聯絡，完成委託事宜，收取酬勞。同時，他們在巴塞爾的另外一位兄弟吉奧（Georg）也知道了杜勒到來所帶來的變化，非常歡喜。巴塞爾位於萊茵河上游，距離科爾馬只有四十公里，是一個文化藝術鼎盛之地。吉奧拿到了杜勒製作的版畫，就走進了一家熟悉的書肆，熱情推薦杜勒為他們的書籍製作插圖。松高爾英年驟逝是令人神傷的巨大損失，現在從天上掉下來一個二十歲出頭的年輕人竟然得到松高爾蝕刻技藝的精髓，當然是極好的消息。

同時，巴塞爾著名出版商凱斯勒（Nicolaus Kessler, 1445–1519 以後）收到了杜勒教父柯柏格的來信，在信中，柯柏格舉薦了杜勒的版畫技藝。柯柏格此時已經是著名的出版商，紐倫堡是他的大本營，生意卻遍布巴塞爾、克拉科夫（Cracow）、里昂（Lyons）、巴黎（Paris）、斯特拉斯堡（Strasbourg）、威尼斯（Venice）和維也納（Vienna），自然是一言九鼎。最可寶貴的是，柯柏格還寫信給藝術家阿默

巴赫（Johann Amerbach, 1440-1513）。阿默巴赫是巴塞爾藝術家將古羅馬元素納入版畫創作的第一人，旨在取代歌特風格甚至義大利畫風的影響。柯柏格認為，結識阿默巴赫對年輕的杜勒一定是有益的。

一切的機緣似乎都指向巴塞爾，當杜勒完成了在松高爾畫室的工作之後，便離開了科爾馬，向南走了四十公里，來到了巴塞爾，金匠吉奧熱情地接待了他。

首先是有機會為西元前二世紀古羅馬戲劇家泰倫提烏斯（Terence, 卒於 159 BC） 的喜劇繪製了許多詼諧有趣的插圖。

然後，我們看到一幅木刻，這幅作品是一本重要的書的卷首頁， 這本書的標題是 《聖傑羅姆書信集》 *Epistolare beati Hieronymi*。以拉丁文寫成，西元一四九二年八月八日由巴塞爾出版家凱斯勒出版。由此，我們可以確切地知道，此時杜勒不僅已經抵達巴塞爾，而且已經沉浸在忙碌的工作中。

《聖傑羅姆在書房裡》*S. Jerome in His Study*
木刻（Woodcut）／1492

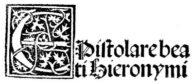

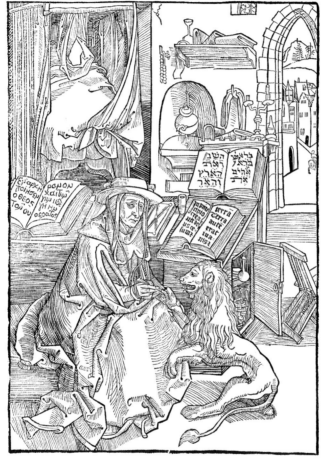

註：杜勒版畫作品有木刻與蝕刻之分，數量均極為可觀，題材也有雷同之處。因之，木刻作品中的聖者其名冠以 S.，蝕刻作品則冠以 St.。相信，透過這樣的圖說，讀者可以了解為什麼木刻《聖傑羅姆在書房裡》用 S.，而後文中蝕刻《聖傑羅姆在書房裡》則使用 St.。

現藏於巴塞爾博物館的木版背面有手寫的「來自紐倫堡的阿爾布雷希特・杜勒」字樣。因為是卷首頁，畫面上方有篆刻書名。畫面最大特色是杜勒在此時已經解決了木刻版畫的明暗問題。畫面左上角是陽光下的戶外景觀，清晰明朗，線條簡約。畫面其他部分則是室內景觀，背陰處與光線明亮處的區分非常清晰。三本攤開的書分別使用希臘文、希伯來文、拉丁文，象徵聖傑羅姆將《聖經》由古代語文翻譯成拉丁文。聖者此時正細心地幫忙一頭獅子拔除腳上的刺，畫面溫馨。

毫無疑問，當時，二十一歲的杜勒還沒有見過一頭活的獅子，甚至也還沒有看到過一座獅子雕塑。文字或是圖畫激發了他的想像，刻畫出這頭被芒刺攪擾得痛苦不堪的獅子得到了聖者的救護，神色謙卑、安祥。

緊跟著，我們發現杜勒此時正為一本書的插圖忙得不亦樂乎，這便是邁克爾‧弗特 （Michael Furter, 卒於 1516／1517） 一四九三年出版的德文版 《塔樓騎士的傳奇》 *Book of Ritter von Turn*。與此同時進行的還有許多的邀約，包括《聖經》故事裡面的聖者與其他的人物。杜勒忙得勝任愉快。

在離開巴塞爾之前，杜勒全力以赴為一部書創作了大量插圖， 這就是出版後甚為暢銷的德文著作 《愚人船》 *The Ship of Fools*。作者是詩人、人文學者、語言學家塞巴斯提安‧布蘭特（Sebastian Brant, 1458–1521）。出版者是伯格曼‧馮‧奧爾珀（Bergmann von Olpe, 1455–1532）。與古羅馬喜劇之詼諧、戲謔不同，也與塔樓騎士的浪漫不同，布蘭特的作品得到了更加人性化的詮釋。杜勒仰慕學者，為布蘭特繪製了相當傳神的素描肖像。此時他正為父親的來信苦惱，因為父親要求杜勒前往北方一百四十公里之遙的斯特拉

斯堡，而且告訴他，自己已經為他擇偶，他應當在一四九四年春末夏初的時分回到紐倫堡完婚。在巴塞爾有這麼多工作機會，杜勒實在不想動身，睿智的布蘭特跟他說，他自己也將要回到斯特拉斯堡去，那是一個人文薈萃的好地方。杜勒這才下定決心，於一四九三年年底一四九四年年初抵達斯特拉斯堡。

《愚人船》出版時已經是一四九四年，杜勒已經離開斯特拉斯堡返回紐倫堡。一四九五年為其再版製作了新的版畫，置放於目次頁。一四九八年杜勒更為詩人布蘭特創作了精彩的木刻版畫肖像，這幅作品在《愚人船》第若干次再版時，被安置在卷首頁。

吉奧陪同杜勒從巴塞爾北上，回到了科爾馬。在這裡，杜勒停留了幾天，與松高爾四兄弟告別。在這幾天裡，他從四兄弟手上購置了幾幅松高爾遺留下來的畫作與蝕刻作品。這些作品在日後漫長的歲月裡將陪伴著他，給他無數啟迪。

《詩人塞巴斯提安・布蘭特》*The Poet Sebastian Brant*
木刻／1498

詩人跪在月桂樹下，將桂冠掛在樹上，雙手捧著自己的詩篇向眾神
向繆斯傾訴衷腸，身後背景便是依山傍水的斯特拉斯堡。比較起在
巴塞爾的時期，二十七歲的杜勒已經經過了威尼斯的第一次洗禮，
畫面上近景遠景的安排更符合透視法則，也更加深邃、優雅。詩人
布蘭特的虔敬也是杜勒內心的寫照。畫面上詩人的家族盾徽與桂冠
都是榮耀，被安置在重要的位置上。

松高爾兄弟們送杜勒登上了一艘北上的貨船。分手之際，畫師送給他一小捲羊皮紙，如此珍貴的禮物讓杜勒非常感動，畫師很誠懇地說：「你用得著……」為這難捨難分的離別畫上了休止符。

　　杜勒在斯特拉斯堡停留的時間不長，內心慌亂不堪。父親為他選擇的未婚妻是一位銅匠的千金，年方十五歲。對於婚姻，杜勒由衷感覺恐懼，他總是想到自己的母親，也是在十五歲的時候結婚，然後，生養了那麼多孩子，經過了那麼多次孩子們的死亡……。他感到不寒而慄。

　　在斯特拉斯堡，杜勒開始繪製一幅自畫像，用的便是一張輕巧、便於攜帶的羊皮紙。這幅畫在最後三百七十公里的返鄉途中慢慢地潤飾、完成。杜勒的心情由疑惑而恐懼而驚慌，一天天地慢慢地沉靜下來，慢慢地接受現實，完成了送給未婚妻的禮物──他的自畫像。所簽署的日期是一四九三年，也就是父親知會他，為他選定了未婚妻的那一年。

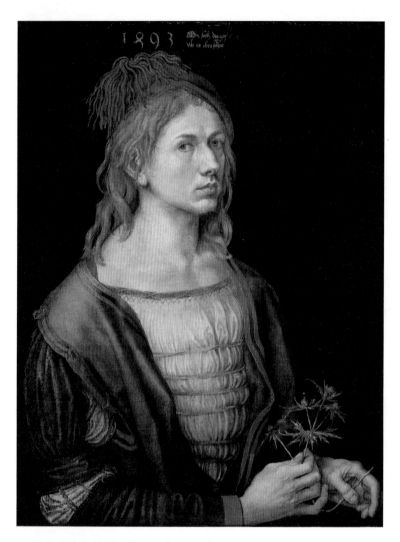

《自畫像》*Self-Portrait*
羊皮紙、多材質（Mixed media on vellum）／1493
現藏於法國巴黎羅浮宮（Paris France, Musée Louvre）

這幅作品在 1840 年被移轉到帆布上，保存了原來的畫框，得到了極好的維護。在
畫面上方有兩行小字，道出了藝術家的心情，接受「命中注定」的安排。藝術家的
膚色、衣著與鬢髮充分展示其精湛的繪畫技巧，神色仍存猶疑，眼神裡仍有著驚懼。
他手裡的一枝刺芹（eryngo）表示他將對婚姻保持忠誠。顯而易見的承諾與內心之
焦慮形成的糾結在作品裡得到最為精彩的表現。因之，史家認為，德意志藝術家崇
尚表現主義（expressionistic）而非自然主義（naturalistic），在此已見印證。

III. 威尼斯

　　一四九四年七月七日，杜勒與十五歲的少女阿格涅斯·弗瑞（Agnes Frey, 1479–1539）在紐倫堡結婚了。當時，他回到紐倫堡不過數週而已。阿格涅斯沒有驚人的美貌卻有著天真爛漫的個性，杜勒決心好好待她。

　　毫無疑問，阿格涅斯喜歡這位個子高高的、肩膀寬寬的、笑容溫和的男人，他好看，說話好聽，看起來脾氣很好。最要緊的，他是一個匠人，就像他的父親一樣是個匠人，也和自己的父親一樣是個匠人。這就好啦，將來，自己還是同匠人家裡的大姑娘、小媳婦來往；家裡的客人們也都是匠人，都是自己熟悉的。婚後不會有巨大的改變，阿格涅斯堅信不移。她把杜勒的自畫像掛在起居室的牆壁上，端詳著畫像，喜孜孜地想著。

　　杜勒在家裡有自己的畫室，有工作檯，也租賃了一部印刷機，還有放置畫作的巨大櫥櫃，打開抽屜，裡面有大小不等的版畫。阿格涅斯知道，自己的丈夫做這種版畫，可以賣錢。杜勒的畫室裡常有客人，他們是大學教授、出版家、學

者、作家、詩人。他們很安靜地說話，聲音不大，阿格涅斯常常半句也聽不懂。她侷促不安地坐在一旁。有一天，來了一位數學家，他說的話奇怪極了，阿格涅斯完全不明白自己的丈夫為什麼對這位客人這樣尊敬，這樣專注地聽那人說話。他們倆人站起身來，杜勒從一個巨大的木箱裡取出來一些圖樣。用炭筆畫的圖樣，阿格涅斯從小就看到過，畫上的東西都是器皿，是她很熟悉的。現在攤在大桌子上的這些圖樣卻很奇怪，不是器皿，也不是人像，而是各種奇形怪狀的枕頭，很多的手指向東指向西，房子不像房子，樹不像樹，這種東西也能賣錢嗎？難不成那數學家要買這種圖樣？阿格涅斯退出了畫室，來到了婆婆的起居室，唧唧呱呱講了一通她的觀感。婆婆靜靜地聽著，從繡花繃架上抬起頭來，看著這年輕女子，輕聲跟她說：「你的丈夫不是一位匠人，他是見過世面的藝術家。他的世界很大，你慢慢地就知道了。」

　　杜勒何等機敏，他早已看穿了心思簡單的阿格涅斯，不再存任何幻想，只祈求這小女子能夠安靜度日，不再聒噪。

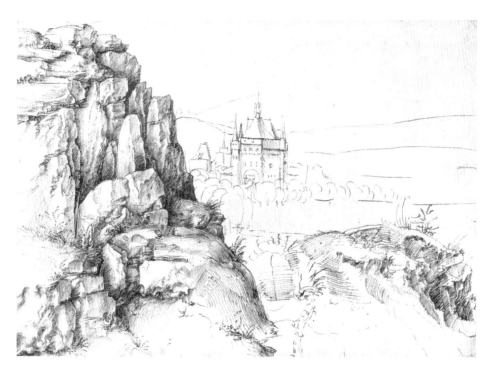

《峭壁沒入風景線》 *Rock Cliffs in Landscape*
棕色微黑墨水、素描（pen and blackish-brown ink）／1494

畫作的近景是雄渾的巨石，巉岩垂直下跌沒入丘陵地。遠景則是聳立於河畔夢幻般的城堡。近景充滿陽剛之氣，遠景旖旎溫柔，正是杜勒心情忐忑的寫照。他在外壯遊四年，返回紐倫堡時，他站在城外遙望故鄉，近鄉情怯之際，畫下了這一幅素描。那時的他對於婚姻尚有憧憬。透視與比例是數學。這幅作品雖然以直覺順利完成，杜勒卻覺得他需要深入研究與理解才能達到完美。

深夜，萬籟俱寂。他面對著自己的素描，思索著白天客人說過的話，更深切地明白數學的美好，明白數學能夠引領藝術走向完美。他攤開一幅素描，陷入深深的思索，感覺溫暖而恬靜。

在燭光下，杜勒想到數學家對這幅素描的讚美，認為這是透視與比例的完美範例。杜勒靜靜地聽，沒有表示意見。送走了客人，他再三地審視這幅習作，感覺渴望，深入學習的渴望。他已經到過遍地黃金的大布魯塞爾，他已經到過巴塞爾，前面的路該往哪個方向走？

杜勒想到了在巴塞爾一起製作版畫的奈塔特（Matthias Gothardt Neithardt, 1470-1528）。這個瘋狂的同齡人，他才真的是松高爾的傳人，他的素描狂放激烈，他的木刻出神入化，但他對於羅馬教廷卻有許多的怨言，他認為《聖經》是信眾唯一憑藉，只要信神，便可以得到神的恩寵。那麼，教廷豈不是完全無用了？杜勒想，此君只比自己年長一歲，在繪畫與篆刻兩個方面都優秀無比，他是那樣自然地在作品裡表露出他的憤世嫉俗，以及他對歌特藝術的傾心……。

杜勒的心思離開了巴塞爾，他把視線轉向東南，轉向義

大利，他覺得，在那裡，他會學到更多。最少，他已經看到過義大利藝術家帕拉約洛（Antonio del Pollaiuolo, 1429–1498）和曼特尼亞（Andrea Mantegna, 1431–1506）的作品之複製品，他也臨摹過，在臨摹中得到很多樂趣。毫無疑問，曼特尼亞將古希臘、古羅馬簡約、純淨的風格融入了義大利繪畫；他在維洛納（Verona）非常活躍，他也在威尼斯有畫坊。若是能夠看到他的真跡，是多麼幸福的事情。杜勒親切地思念著帕拉約洛的筆觸，這位金匠出身的畫家、雕塑家、篆刻家的成就是多麼驚人啊，那許多活動中的人體在他的筆下是多麼自然啊，那是他對於解剖學有許多認識的明證啊。這位金匠在他的雕塑作品裡充分展現金匠特技，他把許多小件作品巧妙地組合成一個個重要的題材，其技法多麼細膩。帕拉約洛在羅馬留下了作品，日後，一定要到羅馬去，好好看看義大利藝術的登峰造極之作……。眼下，杜勒準備前往離紐倫堡比較近的威尼斯。

十五世紀末，在紐倫堡與威尼斯之間有著千絲萬縷的聯繫。大量的絲織品、佐料從東方經由威尼斯來到紐倫堡。大量的金屬製品從紐倫堡抵達威尼斯再走向世界各地。在威尼

斯大運河畔，在里亞托橋（Rialto Bridge）附近的拜占庭建築「土耳其的馮達可」（Fondaco dei Tedeschi）裡有著巨大的倉庫和居所。商旅們聚集在那裡，巨量金額的生意在那裡進行，藝術品也在那裡流通。

從紐倫堡南下一百七十公里抵達繁忙的貿易中心奧古斯堡，稍作停留，前行二百四十公里，才能抵達東南方向的勃倫納隘口 （Brenner Pass）。這個隘口位於阿爾卑斯山（Alps）東麓，是德意志與義大利之間最重要的通道。從勃倫納隘口翻越阿爾卑斯山往南走二百四十公里即可抵達義大利名城維洛納，在那裡好好停留一下，往東，一百公里之遙就是威尼斯了。杜勒算計著。

單程七、八百公里，在有錢人眼裡不算什麼，他們可以搭乘輕便馬車代步。二十三歲的杜勒沒有那樣的條件，他要靠自己的雙腳丈量這個距離。

杜勒的父母給了兒子以祝福，阿格涅斯的父母也沒有異議。

果真，就像婆婆說的，丈夫竟然要出遠門了，而且這麼快！阿格涅斯吃驚不小，值得慶幸的是，按照習俗，她可以

回娘家住一年。

　　杜勒打點了簡單的行裝，在婚後兩個月的一四九四年九月啟程前往阿爾卑斯山南麓的威尼斯，他已經走上了大街，仍然聽得到妻子在身後不知跟誰喋喋不休。

　　此時，黑死病正在悄悄地撲向紐倫堡。杜勒的父母默默祈禱，祝願遠行的兒子一路平安。

　　奧古斯堡的畫商們喜歡杜勒的版畫作品，給了很好的價錢。身邊的盤纏比較富裕，杜勒有了更好的心情飽覽阿爾卑斯山麓的壯美風景。

《義大利山麓》 *Wehlsch Pirg*（Tyrolean Landscape）
水彩／1494
現藏於英國牛津艾許莫林博物館
（Oxford England, Ashmolean Museum）

古德語 Wehlsch Pirg 的意思是義大利山麓 。 杜勒翻越了阿爾卑斯
山，回頭遠望坐落在山谷裡的美麗小鎮蒂羅琳，畫下了這幅水彩作
品。牛津的艾許莫林博物館沿用了作品的原始標題。杜勒精細描摹
了有著歌特式教堂的蒂羅琳，卻用幾乎是大寫意的筆觸描繪雄偉的
山巒以及山頂的積雪。後世藝術史家不是從線性透視的角度看這幅
作品，而是盛讚杜勒的眼睛，以及他用來表達「眼前景觀」的氣
魄、設計與技巧。

杜勒抵達了威尼斯，住在運河邊上的客棧裡。運河水波不興，在他心中沒有掀起波瀾，他看到過奔騰的河流、壯闊的大海。杜勒寫信給在紐倫堡的父母，信差告訴他，他們也走勃倫納隘口，快馬加鞭，十天之內便可送達這封信。在信中，杜勒熱情地讚美了曼特尼亞在維洛納留下的祭壇畫。當然，他沒有講內心深處的震動，他覺得，曼特尼亞的這幅作品依靠的不是直覺，更不是視覺，而是幻覺。他把這個感受深埋心底，慢慢體會。他在信中跟父母聊了許多有趣的事情，比方說女子的服飾，他甚至畫了圖，詳細解釋威尼斯與紐倫堡兩地女子服飾的天壤之別。例如，在頭部的裝飾上，威尼斯女子的頭飾琳瑯滿目、精彩絕倫，不像紐倫堡女子用白色頭巾把腦袋包得密不通風。至於衣裙，更是大不相同，在威尼斯，女子的上衣很短裙襬很長；也就是說腰線正好就在胸部之下。紐倫堡女裝的腰線在腰部，因此裙襬比較短，走起路來不及威尼斯女子婀娜……。信是寫給父母的，只用一個簡單的句子問候了妻子。阿格涅斯看到信中圖畫上的威尼斯女子服飾便笑了起來，覺得那實在是傷風敗俗的奇裝異服。她回到自己家裡跟姊妹淘們講了又講，笑了又笑，十分得意。

杜勒很忙，在威尼斯的半年中他走訪了許多畫坊，對於描繪場景的線性透視有了更多的認識，對於「比例」也有了更多的知識。白天，他在素描簿上興奮地用炭筆留下紀錄。晚間，在客棧裡，他冷靜地寫下他的所聞所見所思所想。這一個「遊學」的過程便非常的充實。在返回紐倫堡之前，他將一本歐幾里得（Euclid, 西元前 4 世紀中葉－3 世紀中葉）的《幾何原本》*Elementa Geometriae* 妥當地放進行囊裡。謝天謝地，這是一四八二年在威尼斯出版的拉丁文版，而不是古希臘文版。感謝譯者，感謝印刷術的發明。杜勒對自己這一意外的收穫十分滿意。

　　因斯布魯克（Innsbruck）位於要衝，身後是巍峨的阿爾卑斯山，面前是發源於這座名山的因河（Inn）。這條捲裹著礦物質的綠色河流氣象萬千地奔向東北，雍容地匯入多瑙河。高山流水之間氣候多變化，因斯布魯克的色彩也就瞬息萬變、層次繁複，迷倒了年輕的杜勒。他便使用更多的方法來留下因斯布魯克的倩影。

《雲朵下的因斯布魯克城堡中庭》
Innsbruck Castle Court with Clouds
水彩、樹膠、暈線（watercolor and gouache over a faint line drawing）／1495
現藏於維也納阿爾貝蒂娜博物館

依山傍水的古城因斯布魯克坐落在勃倫納隘口的入口處，是紐倫堡與威尼斯之間的必經之路。杜勒前往威尼斯、返回紐倫堡，兩次經過此地，從完全不同的角度觀察了這座城池。回程時，杜勒對線性透視有了深刻認識，在這幅作品中運用自如。歌特風格並沒有完全褪去，杜勒用漂浮在城堡上空的雲朵來表達內心的激情澎湃。

《自北方平視因斯布魯克》 *View of Innsbruck from the North*
水彩、樹膠、白色塗料 （watercolor, traces of gouache, heightened with opaque white）／1496
現藏於維也納阿爾貝蒂娜博物館

這幅作品無疑是杜勒第一次造訪威尼斯的豐碩成果之一。水彩之上以樹膠輕覆之後，再以完全不透明的白色塗料來突顯城市建築物的牆壁以及遠景中阿爾卑斯山巔的積雪，此舉使畫面達到雍容優雅，宛如照片一般清晰的效果，連城池在綠色河水中的倒影都被極為精準地描摹出來。天色晴朗，雲淡風輕。威尼斯畫風的輕靈飄逸已然主宰了這幅作品的風格。杜勒的心滿意足躍然紙上。這幅作品在杜勒回到紐倫堡之後才逐步完成，寄託了藝術家對旅途所見的深切情感。

IV. 摯　友

　　杜勒在這趟威尼斯行的過程中，不斷感受到自己的畫作、版畫、水彩甚至素描都是有市場的，幾乎人見人愛。因此，一四九五年夏天，在返鄉途中便開始計畫如何開設自己的畫坊。在紐倫堡，自家樓下便是父親的金匠作坊，多年來，父親與同他合作的師傅們情感深厚。自己開畫坊最好不要驚動父親，選在數條街之遙處，離家不遠也不近，最是理想。

　　幾乎如有神助，杜勒的畫坊順利開張，合作者、學徒人數不多卻都勤勉。印刷機還是用租賃的，卻在開張的第一天就接到鄰居書商的訂單。生意興隆，杜勒善待眾人，吃飯、住宿的條件都很不錯，畫坊內外和樂融融。最終，杜勒將家中畫室的一應設備工具全部搬進了畫坊，如此這般，他停留在畫坊裡的時間就更長了，忙碌起來，一兩天不回家的情形也是有的。起初，父母有點擔心，生怕兒子過於冷落了兒媳，看到阿格涅斯整天還是喜鵲般的東家長西家短，也就放下了心事隨他去了。

　　秋高氣爽的一個傍晚，忙完了一天的工作，杜勒走進畫

室，在畫架前靜靜地描摹依山傍水的因斯布魯克，心緒平和。一位師傅走進門來，輕聲跟杜勒說有客人來訪。話音剛落，門口出現一位衣著整齊的年輕人，一臉書卷氣，手裡還捧著幾本書，微笑著摘下帽子走了進來。他就是匹克里蒙（Willibald Pirckheimer, 1470–1530），紐倫堡的名律師。

匹克里蒙出身法學世家，在義大利接受高等教育，二十四歲的年輕人已經是一位思想敏銳的人文學者，在紐倫堡知識界有著極為響亮的聲譽。杜勒聽說過他的名字卻沒有想到這位同齡人會親自到訪，自然歡喜。

看到杜勒正在繪製因斯布魯克風景，匹克里蒙就娓娓地談起對因斯布魯克情有獨鍾的奧地利大公馬克西米利安（Archduke of Austria Maximilian, 1459–1519, 1493–1519 在位）。

「這位英俊、高尚、浪漫的大公是神聖羅馬帝國皇帝腓特烈三世的長公子。」看著杜勒若有所思的眼神，匹克里蒙微笑著繼續：「我想你記起來了，這位皇帝正是那位在林茨招待過令尊的王者，祈禱這位足智多謀的皇帝在天之靈安息……」一席話一下子讓杜勒感覺到了親近。

兩年前，老皇帝駕崩，馬克西米利安便自然而然地承襲了父親身兼的奧地利大公爵位。「這並非虛位，老皇帝生前最後十年，馬克西米利安已經參與甚至主掌軍國大事。一四九〇年匈牙利的馬加什一世（Matthias Corvinus, 1443–1490，於 1458 年登基為匈牙利國王，於 1469 年登基為波西米亞 Bohemia 國王）去世以後，馬克西米利安重新控制了奧地利，成為名副其實的奧地利主政者。」對皇家事務十分熟悉的匹克里蒙這樣告訴杜勒。

　　緊跟著，還有驚人之語：「我相信，十五年之內，馬克西米利安一定會成為神聖羅馬帝國皇帝，甚至可能兼任德意志帝國國王，因為他是那麼熱切地希望著德意志的統一……」匹克里蒙真誠地說。杜勒沒有出聲，心中疑惑，皇家的事情距離自己何其遙遠。

　　匹克里蒙此時此刻才說出他的重點：「我的朋友，未來的皇帝絕對有可能成為你最重要的贊助人，因為你才華橫溢，因為你無可取代。」室內靜悄悄，杜勒眼睛亮了，心中波濤起伏，他是多麼希望自己能夠抵達藝術事業的巔峰啊，而頭一次見面的匹克里蒙竟然是這樣期許自己的啊。

匹克里蒙告訴杜勒，他會常來。臨走的時候，他從自己帶來的書裡抽出一本，留給了杜勒。這本書極其稀罕，作者是維特魯威（Vitruvius, 84–15 BC）。書的標題是《建築十書》*De Architectura*。在瓦格莫特大工坊裡，少年杜勒只遠遠地見到過幾頁殘破的手抄本。現在，新朋友匹克里蒙竟然送給自己一本裝訂成冊的印刷品。「印刷粗糙，將就看。」匹克里蒙笑著戴上帽子，走出門去了。

這一個晚上，杜勒一個人坐在畫室裡，在燭火的輝映下研讀一千五百年前維特魯威寫給奧古斯都大帝（Augustus, 63–14 BC）的奏摺，詳述建築學理念與技巧的這本書。

「沒有比例就沒有建築。」杜勒凝視這個句子良久，心想，沒有比例也就沒有藝術，沒有繪畫。翻到第三書，論及人體比例的部分，杜勒更是專心致志，每一個字都細細揣摩。匹克里蒙說得對，不但印刷粗糙，而且錯誤極多，一千多年的手工傳抄，錯誤當然無法避免。好在自己的拉丁文還算嫻熟，邊看邊琢磨邊修正，真是學到很多。匹克里蒙談笑間成了自己的朋友，更在談笑間給了自己知識，甚至留下書供自己研習，那就不止是益友而且是良師了。杜勒十分感慨。

「才華橫溢」還可以勉強接受，真的「無可取代」嗎？杜勒想到了斯托夫 （Veit Stoss, 1450 前 –1533） 的雕塑作品，想到他強烈、柔韌的歌特風格，以及在那風格之中可以感受到的悲憫、善意與明亮。那明亮是如此的溫暖如此的動人。自己的創作有沒有這樣的溫暖還很難說，溫暖是必要的嗎？杜勒陷入深深的思索。門被輕輕地推開了，燭火被蓋熄了，窗帷被捲起來了，滿天紅霞照亮了畫室，竟然已經是清晨了。

　　果真，匹克里蒙言而有信。他不但時常拜訪杜勒的畫室，還常介紹熱愛版畫的客人給杜勒，甚至邀請杜勒到自己家裡喝酒吃飯。這一天，在匹克里蒙家裡，杜勒被介紹給著名的學者、詩人康拉德・塞爾蒂斯 （Conrad Celtis, 1459–1508）。杜勒對這位學者非常恭敬，沒想到詩人竟然一把抱住他，盛讚他為布蘭特的暢銷書《愚人船》所繪製的插圖：「啊，你當然已經看到了這本書的第二版，還是奧爾珀出版的，目次頁是你的木刻作品，非常傳神，好極了。」他仔細地打量著杜勒，眉開眼笑地說：「我真希望，有一天，能請到你為我的書製作封面！」面對詩人的真誠與熱情，杜勒不好

意思地笑了。詩人也是言而有信的人，果真，在一五○二年，他請到杜勒為他的詩集製作了木刻作品。這幅作品被置放在卷首，成為詩人晚年最大的慰藉。數百年後，這本詩集以及這幅作品都成為美國紐約大都會博物館的珍貴典藏。

在歡聲笑語中，杜勒注意到席間的一位女子，她是匹克里蒙的妹妹，端莊、雍容的外表流露出堅定、內斂的氣質，簡直是條頓藝術的範本。整個晚上，她都靜靜地聽著眾人的談話，臉上的表情溫暖而沉靜。杜勒非常歡喜，返回畫室之後，畫下素描，之後，被他移至聖母子的畫像裡，成為永恆。

作品完成，從印刷機上印製出來之後放在架上晾乾，杜勒端詳著聖母美麗的容顏，眼前浮動起在威尼斯的聖方濟榮耀聖母大教堂（Basilica del Frari）見到喬凡尼・貝里尼（Giovanni Bellini, 1430–1516）的祭壇畫，被分列兩廂的四位聖者尊崇著的童貞聖母⋯⋯。

《童貞聖母與蜻蜓》*The Virgin with Dragonfly*
銅版蝕刻／1495

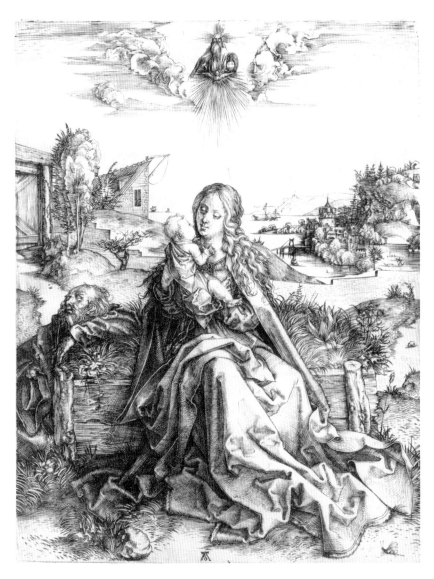

作品上方的天父、聖靈與童貞聖母懷中的聖子組成美好的聖三位一體。
聖母的容顏體態已經有著明顯的義大利風格。畫面右下方，幾乎睡著了
的聖約瑟夫卻傳達了絕望與憂戚，保留了歌特風格。畫面遠景是紐倫堡
的風景線，近景為聖子誕生的馬廄，與畫面左下角狀似蝴蝶或草蟲的蜻
蜓相映成趣，賦予畫面祥和的主旋律。作品正下方是杜勒首次使用的簽
名式，大寫 A 與小寫 d。

身後傳來匹克里蒙深思熟慮的聲音：「妙極了，我是說，你的簽名式……」

　　「其實，數年前，我在父親畫像的背面，在一面盾徽上用了門的圖形，門框很像一個 A，而那門很像橫著的 D。」杜勒若有所思。

　　「兩個字母若是都大寫，很可能更精彩。」匹克里蒙這樣說。其實，在他第一眼看到這幅作品的時候，就發現了畫面上的聖母與自己的胞妹何其相像，但他是見過世面的人，懂得許多事情以不說穿為好的道理。所以，他提到簽名式，沒想到，杜勒居然在一張紙上寫出了現在大家都非常熟悉的那個獨特的簽名式，大寫 A 和大寫 D 組成的杜勒個人的作品印記。兩人相視而笑。

　　談談笑笑之間，敏銳的匹克里蒙感覺到室內有著某一種氛圍強烈地吸引著他，遠處一個畫架上的作品似乎便是那氛圍的核心，他與杜勒四目相接，兩人便同時向那畫架走去。杜勒非常喜歡這種不言自明的默契。

　　站定了腳步，畫架上的油畫作品沒有用細布遮蓋，想來顏料尚未乾透。這是一個尋常的題材，聖母子。顏料新鮮的

部分正是聖母的面容，這是胞妹五年或者十年後應當有的面容。匹克里蒙欣賞著畫面上頭巾之下聖母精緻的鬢髮，對於杜勒的油畫技巧有了進一步的認識。他開口的時候，卻以絕對真誠的語氣談到了另外一個題目：「我相信，在威尼斯，你一定看到過貝里尼的祭壇畫……」杜勒吃了一驚，抬頭看著朋友，等候下文。「你的聖母子大異其趣，聖母與聖子對視著，母親的關愛，孩子的信賴表達得如此貼切細膩。我的朋友，這是曠世傑作之一。」杜勒看了看朋友，還是沒有說話。他知道，匹克里蒙必定還有驚人之語。

「童貞聖母的表現手法是歌特式的。活潑、歡愉的聖子卻表現出義大利的風韻。我敢說，你，我的朋友，將是最後的歌特藝術家……」匹克里蒙凝神看著杜勒，每一個字都說得極為清晰。杜勒點點頭：「聖子的模特兒是一位可愛的義大利孩子，這幅作品確實是在威尼斯開始的……」匹克里蒙非常滿意，享受著與杜勒之間的相知相惜。

杜勒清楚地知道，自己會有很長的時間回頭細想摯友對自己的了解。他沒有想到的是，在他的藝術生涯裡，光明與黑暗、絕望與希望、狂烈與細膩、悲傷與祥和、頹喪與振奮

還有長時間的纏鬥。孰勝孰敗，眼下還很難說。

　　面對著匹克里蒙，杜勒的萬千心事一時還理不清楚，他信手在素描簿上移動炭筆，匹克里蒙的面容馬上浮現了出來。「天吶，我這麼醜的一個人，怎麼能夠進你的素描簿？」匹克里蒙邊叫邊後退，連連躲閃。杜勒正色道：「高貴的心靈就會帶來不凡的氣質容顏。人的美醜不是你這樣使用文字的人說了算，而是我這樣使用線條和色彩的人說了算。」匹克里蒙覺察到，杜勒是有脾氣的，只是不會輕易流露而已。於是，他站住不動，直到杜勒停筆，這才坐下來說話。

《拱門前的聖母子》 *Virgin and Child before an Archway*
鑲板油畫／1495
現藏於義大利帕爾馬省契維爾斯特洛，瑪格納尼‧羅卡基金會藝術館 （Parma Italy, Fondazione Magnani Rocca, Mamiano di Traversetolo）

作品中的聖母是有模特兒的，但是杜勒運用他的想像力在畫板上展現了模特兒未來的容顏，保留了模特兒精緻的鬢髮。作品中的聖子也是有模特兒的，杜勒將他留在素描簿裡，卻在鑲板上用油畫顏料再現聖子的體態容顏並且創造出祂在母親懷抱中的歡愉。超乎尋常的想像力，將歌特風格與義大利風格巧妙地融合在一起，是這幅作品久為藝術史家推崇的一個重要緣由。

「你說得對，內心與外表之間必然有著某種深刻的聯繫。有一個人，我聽說了一些有關他的事情，我相信，這個人必定會有一番驚人的作為。我沒有見過他，但我希望有緣結識，我更希望，有一天，你有機會為這個人造像……」匹克里蒙打開了話匣子。

匹克里蒙說到的這個人也幾乎是他們的同齡人。他出生在神聖羅馬帝國荷蘭地區的鹿特丹（Rotterdam），是小教團（相同信仰的人組成的小團體）裡面的一位教士的第二個兒子，一個非婚生的孩子。父親因為這件事而被貶為傳教士。但這並沒有妨礙這個孩子得到父親的愛，他被取名為伊拉斯謨斯（Desiderius Erasmus, 1467–1536）。杜勒笑了，這麼可愛的名字，表示他的雙親是多麼地盼望著他的降生……。

「而且，自幼，這個孩子就到提倡教育的共生兄弟會（Brethren of the Common Life）學習。西元十四世紀興建於尼德蘭的共生兄弟會教育系統提倡復興古典主義，甚至鼓勵學生研究古典宗教。但是在這種學校學習了九年的伊拉斯謨斯卻在拉丁語和文學方面獲得了驚人的發展。」匹克里蒙表達出他的羨慕。

「不幸的是，一四八四年，雙親病故，監護人幾乎吞沒了這個家庭為數不多的財產，把兩個孩子送進了修道院。修道院清苦的生活無論如何不是天才的語言學家伊拉斯謨斯所嚮往的。他盼望著能夠閱讀更多的典籍，修道院的院長極為仁慈，讓他去擔任坎布累（Cambrai）主教的祕書，他不但努力任事而且有了更多機會閱讀，並且在一四九二年接受傳教士聖職。」匹克里蒙的聲音清晰地傳來。

杜勒知道坎布累，那地方在「遍地黃金」的大布魯塞爾區，從布魯塞爾向西南方向走，一百八十公里的路程……。「那麼，這個人，這位祕書先生，他現在在哪裡呢？」杜勒忍不住關心地問道。

「噢，他真有辦法，說服了主教大人，帶著癟癟的錢袋被送到了巴黎大學念書，專研希臘文……」匹克里蒙神情愉快地結束了他的故事。

癟癟的錢袋意味著什麼，走過遠路的杜勒深切了解，他開始關注這位來自鹿特丹的伊拉斯謨斯。他無須等很久，西元一五〇〇年，伊拉斯謨斯出版了他的《箴言選集》*Collectanea Adagiorum*，集中了八百一十八句箴言，大部分

取自古典文學，取自希臘與拉丁文作者的金玉良言來彰顯編撰者的個人見解。毫無疑問，這是集神學、哲學、歷史學、語言學的巨大成就。匹克里蒙很快得到這本書，並且送了一本給杜勒，不忘諄諄囑咐：「其中不乏離經叛道之說，你不必全然信以為真……」

西元一五二〇年，杜勒在布魯塞爾為伊拉斯謨斯繪製了素描肖像。

西元一五二六年，被瘧疾摧毀了健康的杜勒，感激著這位人文主義先驅對自己的讚美，強忍病痛，為來自鹿特丹的伊拉斯謨斯製作了極為經典的銅版蝕刻肖像。伊拉斯謨斯是一位小個子的男人，杜勒的設計卻使得這位學者高大偉岸。這幅肖像是伊拉斯謨斯十分珍惜的，臨終囑託將其作為陵墓上的紀念肖像：「我希望人們記得我的樣子就是藝術家杜勒為我篆刻的樣子。」那時候，杜勒辭世已經八年。但他與伊拉斯謨斯之間的情誼卻堅實地流傳了下來。

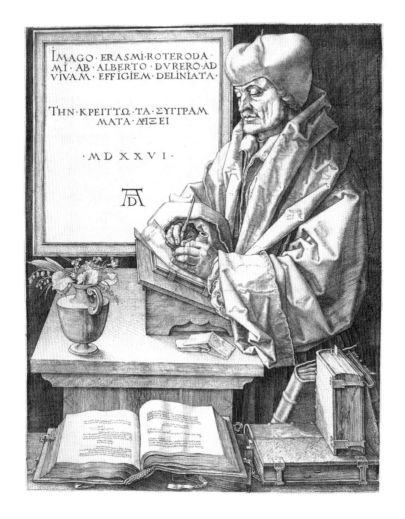

《來自鹿特丹的伊拉斯謨斯》 *Erasmus of Rotterdam*
銅版蝕刻／1526

這是杜勒藝術生涯中最後一幅銅版蝕刻，寄託了藝術家對人文學者
伊拉斯謨斯的關切、了解與尊敬。這幅作品也是杜勒與病魔纏鬥的
戰利品，是他集中全身的力量，調動起全副精神完成的藝術品。某
些藝術史家認為作品的重點似乎並非伊拉斯謨斯本人，而是攤開的
書卷、書卷上方露出來的筆記摘要，倒扣在書桌上的手記，以及象
徵敬意的瓶花。然則，伊拉斯謨斯本人卻認為杜勒真正掌握了重
點，他的書寫、他的事功才是他曾經存在於世的全部意義。

V. 上帝的代言人

西元一四九六年四月十四日，一位重要的客人訪問了紐倫堡市。他就是當時的神聖羅馬帝國王子，被稱為智者腓特烈三世（Frederick III der Weise, 1463–1525）的薩克森選侯腓特烈（Elector of Saxony, 1486–1525 在位），歷史上最為博學、智慧的德意志諸侯。

杜勒雖然年輕，卻是紐倫堡數一數二的畫家，不但見到了薩克森選侯，而且有機會為選侯畫像。選侯在紐倫堡停留的時間只有四天，杜勒選擇最容易乾燥的蛋彩顏料繪製這幅肖像。

見到選侯的第二天清晨，杜勒不顧妻子追著他囉哩囉嗦，健步如飛，從家裡直奔畫坊，集中精神完成這幅肖像。畫坊裡的師傅們知道杜勒專心作畫時不喜歡聲音，都靜悄悄地做自己的事情，絕對不來打擾他。畫室的門半開著，一個小小的人兒輕手輕腳地溜了進來，靜靜地站在那裡看杜勒作畫，他是杜勒的小弟弟漢斯（Hans Dürer, 1490–1538），時年六歲。終於，停下手來端詳著肖像的杜勒發現了弟弟，這孩子

站在那裡幾乎已經僵硬了。杜勒放下畫筆，抱起弟弟，心痛地問他：「你站了多久了？」孩子好不容易掙扎出一句話來：「師傅說，不可以有聲音……」杜勒將小弟弟緊緊抱在懷裡，雙手搓著孩子的小腿，感覺著懷中的小身體終於柔軟了，眼睛不由地濕了。

「他是誰？」小漢斯睜大眼睛看著畫布上那一臉莊重的男子，興奮地問。

「他是一位王子，一位有權勢的重要人物，更是一位有學問的人。」杜勒回答。

「有一天，他就是國王了。對不對？」小漢斯追問。

「他可以成為皇帝，全看他願意不願意……」杜勒若有所思。

「大哥哥，你真厲害，能夠給國王畫像。我長大了，不要做金匠，我也要畫畫，我也要給國王畫像。」小漢斯神氣十足。

「你很快就要上學讀書，學會讀書寫字。然後，你可以來畫坊跟著師傅們做事，成為一個畫家。然後，才有機會給國王畫像。」

《薩克森選侯智者腓特烈肖像》
Portrait of Elector Frederick the Wise of Saxony
畫布、蛋彩（tempera on canvas）／1496
現藏於柏林國家美術館

畫面上的薩克森選侯威風凜凜地端坐著，左手握劍，象徵權勢的銀色劍柄尾端只露出極小的部分卻極為醒目；右手輕鬆自如地置放在左手上，讓觀者感覺到選侯處理軍國大事的從容與果斷。選侯衣著典雅而莊重。雖然是急就章，杜勒仍然一絲不苟地描摹出選侯眼神的犀利以及鬢髮的精緻。

小漢斯開心極了，抱住大哥哥又笑又叫。師傅們聽到了聲音，都走了過來，眉開眼笑地欣賞這個美好的畫面。

　　果真，小漢斯馬上就上學讀書了，四年之後，進入杜勒畫坊學藝。他後來真的成為波蘭國王齊格蒙特一世（Sigismund I the Old of Poland, 1467–1548, 1506–1548在位）的宮廷畫家，得償少小時的心願。

　　至於小漢斯親眼看到大哥哥完成的這幅肖像，則獲得極大的成功，薩克森選侯愛極了這幅作品，不但滿心歡喜地將它攜帶回他在威田柏格（Wittenberg）的王宮，而且就此成為杜勒最重要的贊助人。二十七年之後，杜勒再次為選侯作了素描，並且把這幅素描移轉到一幅銅版蝕刻上。這幅傑作成為選侯家族最珍貴的典藏。

　　西元一四九六年秋，薩克森選侯請杜勒為他的王宮教堂繪製祭壇畫，以童貞聖母為中心的一個系列，展現聖母的悲慟。這是一項極為重要的委託，杜勒以其悲憫的情懷、精湛的技藝，花了三、四年的時間才最終完成。好在選侯極有耐心，完全沒有催促，靜心等待這幅傑作的最終完成，等待的結果便是祭壇畫成為整個王宮教堂最輝煌之處。

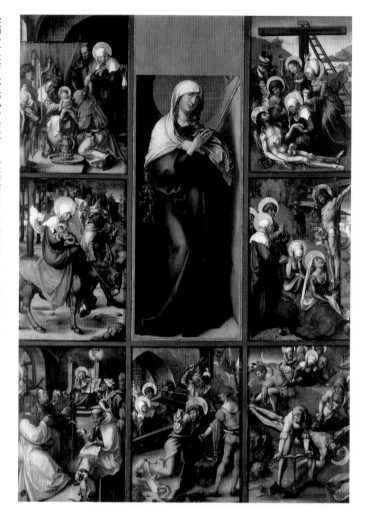

八聯祭壇畫《童貞聖母之悲慟》*Seven Sorrows Polyptych*
松木鑲板、多材質 （Mixed media on pinewood）／
1496–1499
祭壇畫中心部位童貞聖母立像現藏於德國慕尼黑巴伐利亞國家博物館 （Munich Germany, Bayerische Staatsgemäldesammlungen, Alte Pinakothek）；其餘七幅作品現藏於德國德勒斯頓國家藝術博物館大師藝廊 （Dresden Germany, Staatliche Kunstsammlungen, Gemäldegalerie Alte Meister）

從聖子誕生被賦予使命，懷抱聖子前往埃及，成人傳道，直到踏上苦路、被釘上苦架、死亡、從苦架上解下來，聖子所遭受的苦難被繪製成七幅作品，組成∪形，具體昭示童貞聖母的椎心之痛。不同於拉斐爾（Raphael, 1483–1520），杜勒的聖母深色鬃髮從白色頭巾中垂下來，體態更加婀娜、無助.；眼神澄澈，透露出的情緒更為複雜，除了心碎還有疑惑還有詰問。無疑，這也是藝術家的疑問，米開朗基羅（Michelangelo, 1475–1564）亦曾在作品中表達出他的疑問：如此慘烈的犧牲是必要的嗎？

教父柯柏格來訪，站在耶穌被釘上十字架的這一幅作品前。良久，他用顫抖著的手指指出他的疑問：「這個壯漢正在用一把螺旋椎在苦架上打孔，而不是用釘子直接將耶穌的左手釘上苦架，這是必須的嗎？」杜勒聽到了這個問題，沉思良久，回答說：「螺旋椎比鎚子省力。人類總在想辦法省時省力，於是科學進步、技術進步。但是，科學與技術的進步不能遏止邪惡力量的壯大；有的時候，正是相反的，科學與技術的進步加速了邪惡力量的擴張。」兩人站在這幅作品前，同時感覺到徹骨的寒冷。畫面中央苦架橫陳。在整個畫面的正前方，一個壯漢正輕鬆自如地用螺旋椎在苦架上打孔。耶穌的左臂蜷曲，左手正在螺旋椎的後側，那隻手將被放在鑽好的孔上，方便畫面左側的另一壯漢將釘子釘入這隻手，將其固定在苦架上。畫面右側，第三個壯漢正在奮力揮動鎚子將一根大鐵釘釘入耶穌被疊放著的雙腳。在這三個人中間，苦架上的耶穌已經奄奄一息。畫面正後方的中心位置，聖母低垂著頭，白色頭巾掩住了祂的眼睛，我們看不到祂的表情，卻看到了祂跪伏在地的身形。聖母的左手遠遠地伸出，撐住了自己。多少次，杜勒看到自己的母親垂頭跪伏在小小的棺

木前，遠遠地伸出左手，撐住自己⋯⋯。

　　真正是痛徹心扉。柯柏格好不容易才穩住自己，將視線慢慢地移轉開去，緊跟著，他又發出一聲驚呼，問道：「你怎麼會需要這個東西？」原來是工作檯上的一把冷鑿（burin）吸引了他的注意。金匠們都熟悉這個工具，但是拿這個有著長臂的鑿子來雕刻銅版豈不是太艱難了？杜勒微笑：「勤能補拙。這東西很難掌握，但是一旦熟練了，雕出來的線條無與倫比，而且印刷上百張之後，線條依然無與倫比。」柯柏格睜大了眼睛。

　　杜勒順便告訴教父，版畫印製方面一切順利之後，他請了一位「經紀人」來負責高價零售的事務，柯柏格再次睜大了眼睛，探問究竟。杜勒告訴教父，此人名叫施維特茲（Conrad Swytzer），很勤快、很能幹，而且能說會道，他帶著許多版畫搭乘輕便馬車出現在不同的城市、鄉鎮，認識無數的畫商與收藏者；最重要的是，這位經紀人正在改變人們對版畫的看法，版畫是藝術品，價格不菲。當然，這位經紀人也帶回了大量的訂單，成績耀眼。西元一四九七年，無數藝術家從來沒有聽說過「藝術品經紀人」這樣一個詞組，然

而二十六歲的杜勒已經擁有一位成功的經紀人在幫助他開拓業務了。柯柏格又是點頭又是嘆息，對杜勒的首創精神生出了敬意。

終於，柯柏格回過神來，講出了來意，他要出版插圖本《啟示錄》*Apocalypse*（The Revelation of S. John），拉丁文本與德文本。他說：「世紀交替，災難叢生，人們需要慰藉……」他希望杜勒在百忙中能夠抽出時間以木刻的形式製作《啟示錄》的插圖。

「如果，您能夠讓我擔任出版人，我就來做這一套插圖。」杜勒坦誠地直視著教父的眼睛，說出了他反覆考慮過的話。

柯柏格明白，「藝術家兼任出版人」是杜勒的又一個「首創」。一般來說，油畫作品的模仿與抄襲並非易事，但是版畫則不同。柯柏格心想，自己會善待杜勒，但並非每一位出版人都善待藝術家。版畫創作者將作品賣給出版人之後，作品被印刷，被大量複製，而藝術家手中的精品卻無法通過正常途徑出售……。事實上，版畫藝術家還處在「匠人」的位置上，辛苦地創作卻沒有得到應該得到的報酬。至於模仿與抄

襲更是沒有受到任何的限制⋯⋯。

念及此，柯柏格溫和地跟杜勒說：「擔任出版人，全部的營收要看書籍的銷售狀況，還要減去印刷、裝幀等等諸般費用。你想清楚了嗎？」

杜勒知道教父是愛護自己的，但是一個藝術家不能只靠贊助人的慷慨度日，還需要一些規範來保障藝術家的基本權益。當然，這是一個相當複雜的問題，自己並沒有思慮得很周全。他便很坦率地告訴教父，自己並不是很清楚。

柯柏格跟杜勒說，沒有問題，插圖藝術家可以同時擔任這部書的出版人。他自己來負責印刷、裝幀和銷售。如此這般，藝術家的收入不是論件計酬，而是要等到書籍上市之後，才能有所收益。杜勒點點頭，感謝著教父的應允。

柯柏格告辭回家了。他的內心很不平靜，他知道，杜勒將掀起一場革命，這場革命針對的是多少世紀以來商人們對精神文明的創造者們的剝削、輕慢與欺凌。杜勒勢必遇到頑強而狡猾的抵抗。他自己年近六十歲，放棄老年的安穩，助這孩子一臂之力，不失為一種壯舉。出版家信手在出版《啟示錄》的計畫書上寫寫畫畫，仔細計算著杜勒只是擔任插圖

作者或是兼任出版人這樣兩種完全不同的方式，對杜勒而言在經濟方面的得失。

　　杜勒的想法有所不同，他沒有出版經驗，但他想要試試看，想要從中摸索出一種辦法，使得藝術家的權益能夠得到一些保障。眼下，最要緊的事情，是馬上展開《啟示錄》的插圖設計。點燃了更多的蠟燭，倒背如流的《新約聖經》 *New Testament* 最後一卷在胸中翻滾，炭筆在畫紙上迅速移動，杜勒忘記了時間，在漆黑的暗夜中伏案工作，直到滿室朝暉。

　　西元一四九八年初，一套十七幅木刻作品順利完成，其中兩幅是為德文本與拉丁文本所製作的標題頁。其他十五幅依序有以下主題。聖約翰遭受熱油澆淋、在熱油鍋裡被煎烤的酷刑卻奇蹟般地活了下來。約翰看到基督身邊的七個金燭臺。約翰與二十四位長老在天堂裡。四騎士。開啟第五、第六封緘。四位大天使在風中高歌，為信眾授印。號角嘹亮，約翰見到一隻俯衝的鷹吐出「禍兮」的警示。天使之戰。約翰吞噬書卷。扮成太陽女的天使與七頭龍。大天使米迦勒大戰惡龍。海怪與羔羊角。天上的頌歌。巴比倫的蕩婦。撒旦

的末日。

印刷機的響動靜止了，師傅拎著一幅印好的《四騎士》拿到畫室給杜勒看。

杜勒仔細審視著作品，對油墨濃淡提出了一些指示，就將這張版畫放在工作檯一角，繼續忙自己的事情。

「這麼精彩的作品，你還有什麼不滿意的？」杜勒抬頭一看，面前站著匹克里蒙，他手裡捧著的正是那幅《四騎士》。杜勒笑了：「你喜歡，拿去就是了。」匹克里蒙正色道：「這麼偉大的作品，我必得奉上一只殷實的錢袋，才能安心……」

匹克里蒙凝視著畫面上鬢髮飛揚的「饑荒」，喃喃唸出《啟示錄》裡面的文字：「一錢銀子買一升麥子，一錢銀子買三升大麥，油和酒不可蹧蹋。」他抬起頭，看到了站在對面，眼裡流露出悲戚的杜勒。他又指點著「瘟疫」說道：「彎弓搭箭，百發百中……你的詮釋震攝人心；你設計的畫面充滿陽剛的條頓精神。我詞窮了，不知怎樣的詞語才能確切表達我由衷的讚佩。」

《啟示錄‧四騎士》 *The Four Riders of the Apocalypse*
木刻／1498

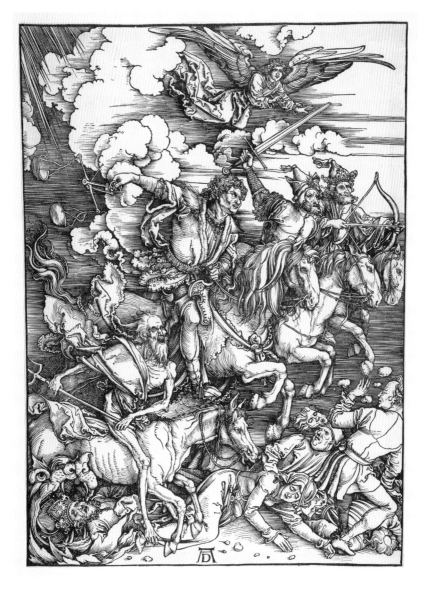

由近及遠，矮而瘦的馬背上騎著高舉三叉戟的「死亡」、緊跟著高而壯的馬背上騎著面容嚴峻手提一具天秤的「饑荒」、並駕齊驅揮舞著寶劍飛奔的是「戰爭」、最後面那位手持弓箭的便是「瘟疫」。四騎士頭頂上飛翔著天使，四騎士馬蹄過處皇親國戚普通百姓無一倖免。杜勒以雄渾的氣勢再現了《啟示錄》第七章羔羊揭開第一、第二、第三、第四封緘時所見的異象。 我們也能夠看到畫面下方正中杜勒已經使用他著名的簽名式，大寫 A 與大寫 D。

杜勒沒有回應朋友的恭維，他非常敬業地伸手掂了一掂匹克里蒙放在工作檯上的錢袋，放下錢袋，這樣說：「一幅印製不十分理想的版畫不能收你這許多錢，我這裡有一幅同一個系列印製成功的作品，希望你喜歡。」說完就轉身拉開身後櫥櫃上的一只大抽屜，取出一幅版畫拿到工作檯上。

　　匹克里蒙眼睛一亮，毫無疑問，這一幅的內容是展示約翰所見到的羔羊開啟第五、第六封緘時的景象。第五封緘揭開，天上一派祥和，祭壇之下為信仰犧牲的信眾們的靈魂被披上白衣。「第六封緘揭開，大地震動，日月變色，天空挪移如同捲起的書卷。星辰墮落於地如同無花果樹被颶風撼動果實紛紛灑落一般。山嶺海島大挪移，人無分貴賤都驚慌地躲入山洞，期望能夠躲過上天的震怒。」匹克里蒙目光炯炯：「杜勒，你的信仰賦予你無邊的想像力、賦予你的創作巨大的力量。我的朋友，我真心實意地以你為榮。」

　　杜勒微笑：「流星雨，是流星雨……」

　　匹克里蒙會心：「當然，流星雨……」

<div align="right">

《啟示錄・開啟第五、第六封緘》
The Opening of fifth and sixth seals
木刻／1498

</div>

杜勒將《啟示錄》第六章有關開啟第五封緘與第六封緘的內容置於同一
個畫面，極具戲劇張力。天堂裡的祥和與人間世煉獄般的場景分居畫面
的上部與下方。中間部位日月變色、乾坤大挪移、星辰如同瀑布如同冰
雹般直落下來，強烈撼動世人的心魂。知己匹克里蒙的讚譽毫不過分，
杜勒的《啟示錄》系列是藝術家版畫藝術的里程碑。杜勒在這個時候已
經深深體會到自己的使命，真正的藝術家必得成為上帝的代言人，引領
人們走向光明。

那一晚，兩位朋友談藝術談到深夜，匹克里蒙臨走前才有機會說出他的來意：「我聽說，你兼任了這部書的出版人。我相信，你絕對需要一位律師。不但是作品，就連你的簽名式都會有小賊蓄意模仿剽竊。有任何需要，請隨時知會我，我會為你的權益奮戰到底。」匹克里蒙笑著說完，捲起兩幅版畫，大踏步走了出去。蓋熄燭火的時候，杜勒發現工作檯上匹克里蒙留下的錢袋旁邊不知何時又出現了另外一個更加沉重的錢袋。捧起兩只錢袋，杜勒感受到老友的誠意，心中溫暖。

成書之時，翻開書卷，讀者面對左頁的《啟示錄》文字章節，右面則是杜勒所創作的與文字相對應的木刻版畫，驚駭、恐懼、目瞪口呆之餘是大感動、大啟悟、大喜悅。這樣的作品集中了藝術家本人的信仰以及他使用視覺藝術來表達信仰的過人才能。毫無疑問，這部書的出版大大地提高了德意志藝術本身的地位。多年後，捷克作曲家安東・德沃夏克（Antonin Dvorak, 1841–1904）盛讚杜勒這一個系列的作品「不但提升了整個德意志藝術的層次，而且真正造福歐洲的藝術世界」。

杜勒沒有被鋪天蓋地的讚美沖昏頭腦，他抽出時間，一再內省，進入又一幅自畫像的創作中。他要留下來的，是他創作《啟示錄》系列作品時的個人形象與內心的波瀾。畫面上，藝術家自己站在一扇窗前，窗外是阿爾卑斯山南麓的壯美風景線，山頂積雪在晴空下燁燁生輝，讓觀者感受到藝術家對義大利的一往情深。但那只是一角風景。窗臺下，杜勒留下一句話：「1498／我畫出了我的樣貌／當時我二十六歲」。下面是他的全名以及簽名式。二十七歲的杜勒「忠實」地留下了他二十六歲時的樣貌；黑白兩色軟帽下，鬈髮垂肩。眼神專注與觀者四目相接。面容端莊，鬍鬚表現出成熟。顏面以下是德意志人健美、強壯猶如阿波羅般的體魄。褐色披肩上，一條黑白相間的絲質條帶與白色上衣的黑色綴飾呼應，內衣上的赭黃色花邊與披肩共鳴，形成華貴優雅的整體。畫面左下角，在杜勒簽名式正下方，是藝術家進行創作的雙手。右臂與雙手置放在一張桌子的邊緣上，畫面正下方的桌子雖然只有窄窄一條卻有力地襯托出畫面的穩定堅實，讓觀者聯想到藝術家的工作檯。緊握住的雙手，表達出藝術家堅定的信念。他的作品不是錦上添花的裝飾品，他的作品是不容忽

視的警鐘、號角、轟然而至的光焰。

　　此時此刻，杜勒不僅是紐倫堡受到普遍尊敬的公民，而且他已經進入紳士階級，成為貴族俱樂部（Herrentrinkstube）的重要成員。貴氣十足的自畫像如同佐證。杜勒少言寡語，對於別人的看法很少置評。但他的朋友們都清楚，社會地位的快速攀升在他的心目中並沒有太大意義，他的信仰是藝術，且無以取代。

《自畫像》 *Self-Portrait*
鑲板油畫／1498
現藏於西班牙馬德里普拉多國家博物館
(Madrid Spain, Museo Nacional del Prado)

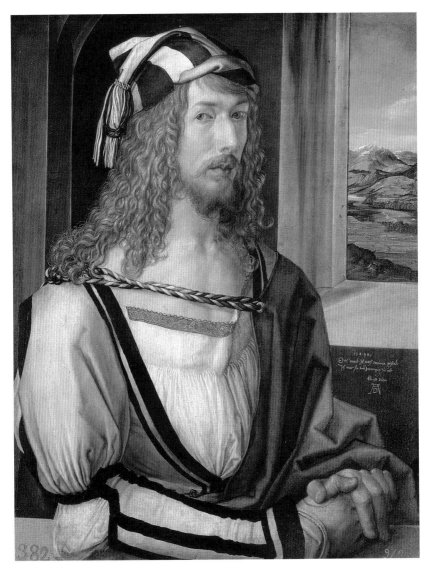

這幅自畫像是杜勒三幅著名自畫像裡面的第二幅。 長期為歐洲王室與達官貴族們所珍藏，十九世紀抵達普拉多博物館，成為該館珍貴典藏。藝術史家們稱道這幅作品不但具有威尼斯風格而且與拉斐爾的自畫像異曲同工，展現出整體設計的絕妙與繪畫技藝的精湛，是為歐洲文藝復興巔峰期的傑作。後世的人們更能夠從這幅作品深切了解杜勒名言：真正的藝術家必得成為上帝的代言人。

VI. 清明世界

　　世紀交替，瘟疫肆虐，天象異常，人心惶惶，百業凋敝。萬般的艱難中，杜勒持續創作以宗教題材為主的作品，《啟示錄》之後更有描述耶穌受難的兩個系列作品以及艱難誕生的《天啟聖比爾吉特》*Revelationes Sancte Birgitte*。這部書的拉丁文版由柯柏格在一五〇〇年九月出版，兩年後，出版了德文版。三十塊圖板上，一共篆刻了五十八幀插圖。

　　瑞典女詩人比爾吉特幾乎耗盡了杜勒的心力，讓他感覺極度疲累。這一天，他搖搖晃晃從工作檯邊站起來，卻看到帳房的門開著，母親正與一位年輕的女子站在窗前，女子的側影苗條，姣好的面容在透明的頭紗下若隱若現。母親的手裡有兩幅版畫，母親的面容慈祥，她正跟那女子談著什麼，女子聽得甚是專心，頻頻點頭。忽然，杜勒聽到了母親的一句話：「難得你這樣喜歡這兩幅畫，我算你便宜一點好吧？」那女子輕輕搖頭：「感謝您的好意，這兩幅畫會陪伴我很多年，畫價並不貴……」女子將手中早已準備好的錢幣交到母親手裡，接過捲好的畫，向門外走去。母親伴在那女子身邊，

兩人輕聲細語說著話，走出帳房，走進門廳，站住腳，繼續聊著，好不容易，才在大門前分手。母親站在門裡，望著女子的背影，直到看不見了，這才回返……。

「許多的版畫都是老夫人親手賣出去的……」帳房先生在帳房門口接過母親遞給他的錢，目送著她走進起坐間，這才走向呆立在那裡的杜勒，跟他講起一些他不知道的事情。《啟示錄》版畫大賣，不僅在德意志廣受歡迎，還遠銷義大利、法蘭西，甚至俄國。畫價不但接受經紀人的建議，也有很多時候是杜勒自訂。但是，他所知道的買主都是男性，女性登門買畫對他來講是新聞。帳房先生卻說母親是推銷高手，如果不是自己親眼看到，真是決然想像不到的……。

其實，應該不難想像的，母親人生經驗何其豐富。女子被婚姻綑綁，內心的寂寥被緊緊鎖住不能在人前有半絲的流露，只能化作眼角與眉心的皺紋。夜深人靜，看著版畫上偉岸的騎士、和善的聖者、歡快的天使，心中溫暖、清明，那樣的慰藉是多麼的熨貼。更何況，版畫價廉，女子用個人的私房錢買得起。母親洞悉這一切，親手開闢了版畫的女性市場……。杜勒心中湧動起感謝與感動。

帳房先生微笑：「少夫人有空的時候，也很熱心幫忙，也賣出一些版畫……」杜勒哦了一聲沒有接下去。帳房先生涉世極深，點到為止，回帳房忙他的事情去了。

杜勒走進了起居室，迎住了母親溫暖的笑臉。母親打量著兒子，收斂起笑容：「孩子，你瘦多了，整整小了一圈，你要想法子找到合適的助手，幫你一把……」杜勒答應了母親，感覺到心裡的踏實，走回畫室的時候，步伐沉穩很多。

不只是母親的提醒，老友匹克里蒙在看到杜勒一幅裸體素描的時候大吃一驚，畫中眼神渙散的杜勒簡直是瘦骨嶙峋。除了疲勞之外，必定有著某種疾病正在啃噬杜勒的身體與精神，匹克里蒙內心憂急直接跟杜勒說：「你需要休息，啟程到義大利去吧……」杜勒坦言相告，父親年邁多病，自己在這樣的時候無論如何不能走開。匹克里蒙便建議：「做點自己喜歡的事情，那怕短時間分分心，也是好的，不要一門心思攻堅……」杜勒點頭微笑。其實他正有一份訂單在手上，而且相當有趣。德意志帝國最偉大的貿易公司拉文斯堡的翰鐸茨格貿易公司（Grosse Ravensburger Handelsgesellschaft）是中世紀德意志商業傳奇，從經營家用布料開始，迅速擴展到

紙張、礦石、香料、葡萄酒、橄欖油等等的跨國貿易。數百個富豪家庭是這個公司的中堅力量，他們因之成為整個帝國的新興貴族，當然，他們也是藝術品的重要客戶，而且出手豪闊。杜勒與這家公司有著千絲萬縷的聯繫。他喜歡他們提供的棉布、絲綢、亞麻、皮草、花邊，他使用他們提供的大量紙張、畫布、高質量顏料礦石。這家公司裡，來自林道（Lindau）的商人奧斯瓦爾特·柯爾（Oswolt Krel）訂製了一幅肖像三聯畫，中間是柯爾本尊的肖像，兩側是他自己的家族盾徽與夫人家族的盾徽。有錢好辦事，杜勒欣然應命。

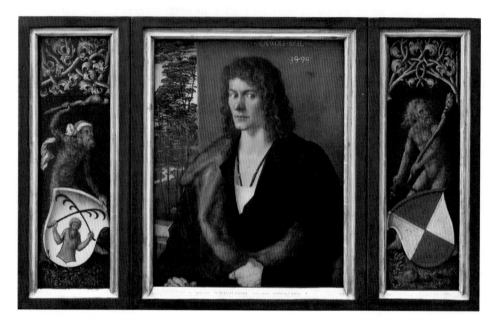

《奧斯瓦爾特‧柯爾肖像》*Portrait of Oswald Krell*
松木鑲板、多材質／1499
現藏於慕尼黑巴伐利亞國家博物館

這幅傑作以紅色背景凸顯商人柯爾的殷實、富足。畫面右側的風景並非柯爾的
家鄉林道，那生長著菩提樹的美麗小島，而是頗為優雅寧靜的流水與林木扶疏。
如此截然不同的背景烘托出柯爾複雜的內心世界。斜射而來的光線中，柯爾肖
像卻是寫實的，眼神精明銳利，戴著戒指的左手緊緊扣住黑色絲絨上衣的皮草
邊緣，表達出錙銖必較的商人氣質。柯爾衣著華貴，那一襲皮草衣領纖毫畢現，
展現出杜勒高超的繪畫技巧。藝術史家們談論十五世紀德意志肖像畫，這幅作
品不可或缺。

數百年歲月絲毫沒有減少這幅作品的魅力。二十一世紀的人們在網路上尋找中世紀德意志商人柯爾的事蹟，除了這幅肖像之外，了無蹤跡。無他，作品崇高，不但是德意志文藝復興時期最傑出的肖像畫，更是偉大的德意志藝術家杜勒的精心之作。

柯爾肖像畫帶來的讚譽與財富使得身心俱疲的杜勒得到了一段時間的緩解，順利地完成了手邊一些艱難的項目，包括為聖比爾吉特詩作製作的大量插圖。

艱難誕生的作品有著無窮的吸引力。一位現實生活中的大詩人來到了紐倫堡，他就是杜勒已經見過一面的著名的人文學者康拉德‧塞爾蒂斯。這位出身學術家庭的歷史學家受過極好的教育，並且在周遊義大利、波蘭、奧地利等國家的時候，大大地豐富了學養，成為著名的詩人。西元一四八七年，神聖羅馬帝國皇帝腓特烈三世在紐倫堡頒給塞爾蒂斯「神聖羅馬帝國拉丁語桂冠詩人」的稱號。這位桂冠詩人不但鍾情歷史，而且他是史上第一位教授世界歷史的教授，倡導歐洲人研習世界歷史而不只是本國與歐洲的歷史。如此胸襟使得塞爾蒂斯熱衷人文教育、珍惜文學，在其足跡所到之處建

立文學協會，鼓勵文學研究。腓特烈三世駕崩之後，塞爾蒂斯得到奧地利大公馬克西米利安的器重，為他創立了帝國圖書館。

西元一五〇〇年，匹克里蒙興沖沖來到杜勒畫坊，拉著杜勒就走：「我們的朋友塞爾蒂斯來了，在俱樂部演講……」。熱愛新知的杜勒當然不願放棄這麼難得的機會，馬上跟著走。演講極為生動有趣，杜勒聽得津津有味。沒有想到，講演之後，匹克里蒙與杜勒同塞爾蒂斯寒暄的時候，這位大詩人對杜勒的近作知之甚詳而且讚美有加，特別提到了數年前杜勒的木刻作品《聖傑羅姆在書房裡》以及剛剛竣工尚未問世的新作《天啟聖比爾吉特》，而且極為誠懇地邀請杜勒為其新作創作扉頁：「《天啟》是比爾吉特最重要的作品，有了大師絕妙的插圖，作品勢必更加輝煌。我不是聖人，不知有無榮幸得到大師的手筆為我的一本小書製作木刻扉頁呢？」

這本書並非「小」書，而是獻給馬克西米利安的《愛之四書》*Quatuor Libri Amorum*。而且，書籍內文已經將近完成，待扉頁完成，即可以印刷了，預計將在一五〇二年出版……。聽到匹克里蒙這樣解說，杜勒當即表示，他會儘快

完成。

　　毫無疑問，再次與塞爾蒂斯見面以及為這麼重要的一本書製作扉頁的邀約全部來自老友匹克里蒙的設計、安排。杜勒喜歡塞爾蒂斯、喜歡馬克西米利安，自然全力以赴。他不但製作了扉頁，而且製作了一幅插圖，居中是莊嚴優雅的上帝之女性化身「智慧之愛——哲學」Philosophia，四角更以頭像描摹狂烈的火焰、愁悶的大地、清冽的流水、歡快的大氣，詮釋了《愛之四書》的內涵與主旨。這幅作品深得桂冠詩人寶愛敬重，放置於書中的重要位置。

　　扉頁設計高貴與儒雅兼顧，王座兩側的風景線尤其柔美。書籍出版之時，馬克西米利安尚未登基神聖羅馬帝國皇帝。皇帝於一五〇八年登基，同一年，作者塞爾蒂斯辭世。這本書的內文以及杜勒所繪製的插圖也就在馬克西米利安一世心目中有了更加崇高的地位。

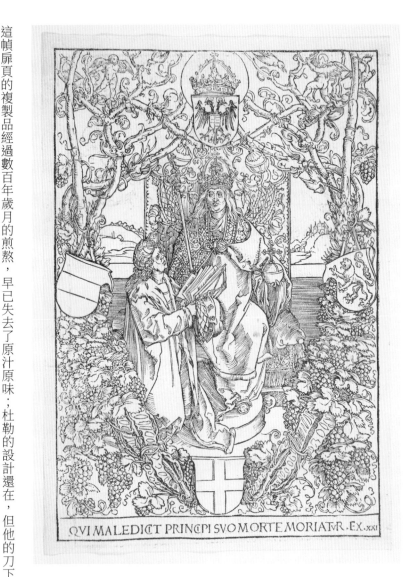

這幀扉頁的複製品經過數百年歲月的煎熬，早已失去了原汁原味；杜勒的設計還在，但他的刀下功夫則幾乎模糊不可辨識。好在，這幅作品初版時的原件跋涉了千山萬水，最終落腳美國紐約大都會博物館（New York City USA, The Metropolitan Museum of Art），得到了最為妥善的保護。今天，我們能夠從這幅作品看到只有線條沒有色彩的紙上藝術所傳遞的魅力，我們也能夠感受到中世紀紙本書帶來的暖意。

《塞爾蒂斯將他的著作獻給馬克西米利安皇帝》
Celtis presents his work to the Emperor Maximilian
木刻／1502

對於杜勒來說，西元一五〇〇年有喜有憂。除了塞爾蒂斯以外，尚有許多名人來到紐倫堡。其中一位是杜勒的舊識，是他造訪威尼斯的時候結識的威尼斯藝術家雅各布・巴爾巴利（Jacopo dé Barbari, 1460／1470–1516 前）。讓杜勒非常高興的是，巴爾巴利準備移居德意志，而不只是來遊山玩水。他高興，因為他相信剛剛憑著特別的觀察和充沛的想像力，用小版畫拼成大版畫的形式製作了其大無比的《威尼斯鳥瞰圖》的巴爾巴利，絕對是可以切磋繪畫理念和技巧的同行。然則，巴爾巴利不願意同杜勒談論藝術，他正在尋找門路，怎樣可以成為將來的帝國皇帝馬克西米利安的「宮廷畫家」，人際關係是他研究的對象，「人體比例」他並不關心。杜勒誠懇請教，在巴爾巴利的作品裡，人物的頭部特別小，與身高的比例，不是一比七也不是一比八，有什麼特別的理由嗎？巴爾巴利顧左右而言他，把話題岔了開去。

　　杜勒回到畫室，製作一幅自畫像，他用皮外衣把自己的上半身嚴密地遮蓋起來，隱去了消瘦的身形。他凝神注視著「畫中人」的眼睛，他自問，難道非得和別人交換意見不可嗎？自己為什麼不能確定什麼樣的人體比例最合理、最美呢？

畫中人眼神清澈，表達出的沉穩堅定感動了畫家。杜勒知道
自己將要走下去的路必定荊棘叢生，但他相信，這是他來到
這個世界上應當完成的使命，他不會辜負神的信任，他會將
有限的生命付諸實行。

《身著皮上衣的自畫像》*Self-Portrait in a Fur Coat*
松木鑲板、多材質／1500–1528
現藏於慕尼黑巴伐利亞國家博物館

這幅正面自畫像是杜勒三幅彩色自畫像中最為著名的一幅。杜勒在畫
面左上方寫下的文字如下：「我，紐倫堡的阿爾布雷希特‧杜勒，在
我二十八歲的時候用我最中意的色彩畫下了自己的樣貌。」在杜勒生
前，這幅作品從未離開他的畫室，他有二十八年的時間潤飾這幅作
品。杜勒逝後，作品直接進入紐倫堡市政大廳，成為紐倫堡市政府的
藏品，最終落腳慕尼黑國家博物館。藝術史家們喜歡談論他如何面對
自己的形體、如何直面自己的靈魂，以及他的宗教觀。後世的人們卻
從畫中強烈感受到杜勒的信仰是對藝術的不懈追求。

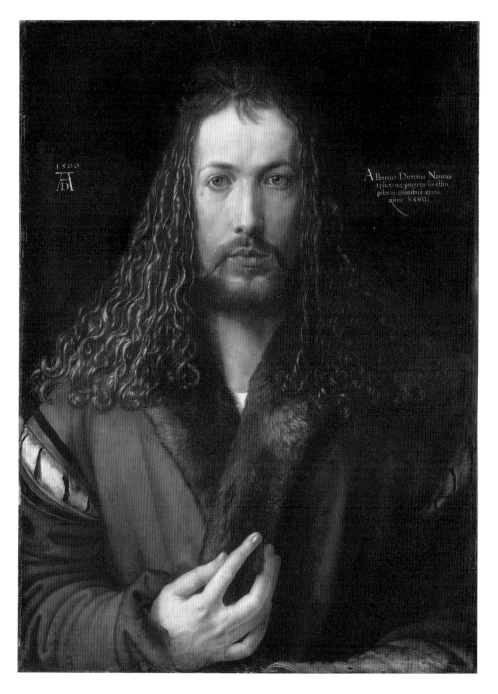

1500

Albertus Durerus Noricus
ipsum me proprijs sic effin
gebam coloribus aetatis
anno XXVIII.

正如母親的提醒，要想在藝術上不斷前進，需要助手幫忙完成世俗社會所需的各種藝術品。於是，在西元一五〇一年，杜勒不但置備了自己的印刷機，而且逐漸地將業務從繪畫、版畫、書籍插圖開展到珠寶、金銀首飾、彩繪與鑲嵌玻璃彩窗等等，實際上，此時的杜勒畫坊已經成為一家繁忙的藝術工坊，一家培養藝術家的學校。而且，就在這一年，他的畫坊裡增加了兩位「漢斯」。

　　第一位，當然是杜勒年滿十一歲的小弟弟漢斯，手腳伶俐笑口常開的小漢斯是杜勒畫坊的開心果，很得師傅們的歡心。

　　第二位，是來自庫爾姆巴赫的漢斯・索斯・馮・庫爾姆巴赫（Hans Süss von Kulmbach, 1475–1522），當雅各布・巴爾巴利抵達紐倫堡的時候，索斯曾經非常虛心地跟隨了這位威尼斯畫家一年，很希望能夠從巴爾巴利那裡學習到更多義大利繪畫風格的精髓。可是，巴爾巴利在紐倫堡只停留了一年就匆匆離開了。此時，杜勒畫坊如日中天，索斯便來到了杜勒的畫室，希望能夠跟隨杜勒習畫。杜勒回答他：「你可以在這裡得到一份工作，你是成熟的畫家，而且是鑲嵌彩色

玻璃的高手。我手上有訂單，你馬上就可以開工了。」杜勒的一席話，溫暖而具體，索斯十分感動，馬上投入工作，以他的才華與勤奮回報了杜勒對他的信任。數年後，他不但從杜勒那裡學到很多，而且有了自己的畫坊，仍然同杜勒保持著密切的合作關係。自一五一〇年起，杜勒不再繪製教堂祭壇畫，便把手上的訂單全部給了索斯，幫助這位朋友成就了畢生最為輝煌的作品。他們之間的友誼也就成為德意志文藝復興時期藝壇上的一段佳話。

西元一五〇一年，杜勒更加關注自然風貌，對於動物與植物進行了大量的研究，創作了一系列作品。其中一幅大尺寸的銅版蝕刻《聖尤斯塔斯》在版畫創作中尤其引人矚目。這幅三十五點五公分長、二十五點九公分寬的作品在當年的印刷條件下，幾乎成了不可能妥善完成的任務。因此，在版畫上只能看到模糊的下部邊緣而看不到上部邊緣。這幅作品在多年後的尼德蘭之旅中廣受藏家歡迎，大大豐富了錢袋裡的盤纏，也帶給杜勒許多快樂。後世藝術家更是將之視為範本，學習到杜勒設計景觀的高超技巧。杜勒以開闊的胸襟、以無窮盡的想像力為嚴肅的宗教題材提供了更為美好的畫

面。在這個方面，他成為無數後世藝術家的楷模。

西元一五〇二年，杜勒家裡發生了大事，紐倫堡著名特級金匠老杜勒辭世。

除了小漢斯以外，杜勒還有一個弟弟，埃德萊斯·杜勒（Endres Dürer, 1484–1555），子承父業，年紀輕輕已經是一位心靈手巧技藝高超的金匠。父親病重之時，將滿十八歲的埃德萊斯按照父親的指示，順理成章地接掌了金匠作坊的營運，成為事實上的作坊主人。父親辭世，家事如何安頓，埃德萊斯全無主張，只等著哥哥拿出辦法來。埃德萊斯是一位十分善良、忠厚的人，生活的重心就是父親的金匠作坊。杜勒諄諄囑咐埃德萊斯，日後凡事多請教作坊的師傅們，必然有利於作坊的營運。埃德萊斯一直住在父母家裡，從未離開過。杜勒深思熟慮地做出安排：「你不要搬動，還是住在老房子裡最為穩妥，照顧樓下的作坊比較方便；若是有新手加入，你也比較容易安頓他們住宿。日後成家，房子是現成的，也是好。」此言一出，埃德萊斯如蒙大赦，頻頻點頭稱是。

《聖尤斯塔斯》*St. Eustace*
銅版蝕刻／1501

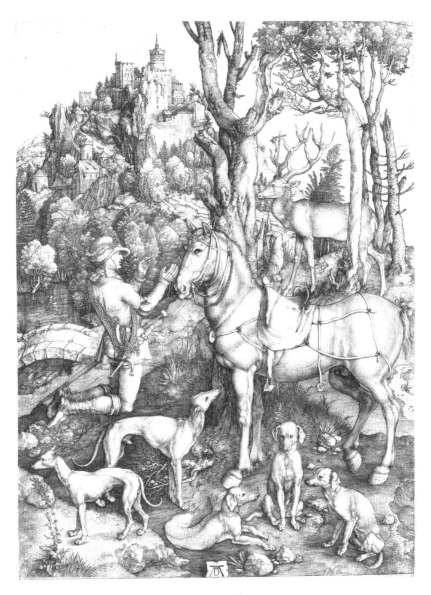

羅馬皇帝圖雷真（Roman Emperor Trajan, 53–117, 98–117 在位）手下一
名將領狩獵之時在一隻鹿的雙角之間看到了耶穌受難的圖象，驚得從馬背
上摔了下來，自此追隨基督，受洗時得名尤斯塔斯。在杜勒的鐵筆下，鹿
的頭頂上，耶穌受難於苦架上。尤斯塔斯面對苦架雙膝跪倒，舉起雙手表
示臣服。畫面的背景是巍峨的山巒與城堡，近景是狩獵之處，馬匹、樹木、
地衣、雄鹿、獵犬，無不栩栩如生。最有趣的是尤斯塔斯坐騎的眼睛，這
隻會說話的眼睛似乎在告訴我們，主人皈依基督，讓牠感覺無比欣慰。

兄弟情深，一五一四年，杜勒為埃德萊斯畫了肖像，這幅素描成為維也納阿爾貝蒂娜博物館的典藏。

　　父親走了，母親再也沒有必要繼續留在那所房子裡，畢竟，在那裡，母親失去了十五個孩子，換個住處，母親的心境也有可能歡快些。杜勒請母親與自己同住，也把小漢斯帶在身邊。杜勒毫不猶疑地承擔起奉養母親、照顧比他小十九歲的弟弟的全部責任。母親含淚接受了大兒子的建議，在杜勒租賃的房子裡安頓下來。樓下是藝術工坊，二樓是母親和弟弟的居處，三樓是杜勒自己的畫室、書房，四樓才是杜勒與阿格涅斯的住所。如此安排方便了家人，對於朋友們來說卻產生了預想不到的結果，他們有了更多機會接觸到阿格涅斯，了解到杜勒私生活不堪聞問的一面。匹克里蒙在給朋友的信中這樣說：「阿格涅斯有一條苦澀的舌頭，而且善妒。可憐的杜勒，守著這不幸的婚姻，連一位紅粉知己也沒有，全靠拚盡全力作畫維護內心的平靜……」其實，杜勒除了藝術上的追求之外，他還得對付不時前來進襲的病魔，烏鴉般聒噪的阿格涅斯在他的心目中已經越來越不佔地方了。他們沒有孩子，杜勒常常想起父親談到瓦格莫特的時候曾經這樣說：

「不完美的婚姻不會有孩子。」杜勒自嘲地想，沒有孩子，是因為婚姻不完美。然後，腦子裡湧現出來的思緒都與繪畫有關，一派清明，婚姻、孩子之類的事情也就放下了。

　　隨著時間的推移，杜勒對自己的老師瓦格莫特的處境越發同情，一五一六年，他在鑲板上為瓦格莫特繪製了彩色肖像，完全是寫實主義的典範。一五一九年，瓦格莫特辭世，杜勒在肖像上用文字註明了瓦格莫特辭世的年份。有生之年，這幅作品一直留在杜勒自己的畫室。

VII. 天人合一

　　沒有辦法進行解剖學的實地研究，因為與帝國的法律不相容，也與自己的宗教信仰不相容。杜勒對於人體的研究是在公共浴室開始的。杜勒對於動植物的研究則全靠細緻入微的觀察。蹦跳中的小動物常常令杜勒著迷，他仔細觀察動物皮毛之下肌肉的伸展、跳動，畫下無數素描。一五〇二年，家裡的事情安排好了，母親同小漢斯已經安頓了下來。工坊的事情也有索斯這位精明能幹的助手大力扶持，一切都井井有條，杜勒有了一些時間能夠觀察自然景觀，感覺相當舒暢。

《野兔》*Hare*
水彩、樹膠、白色塗料／1502
現藏於維也納阿爾貝蒂娜博物館

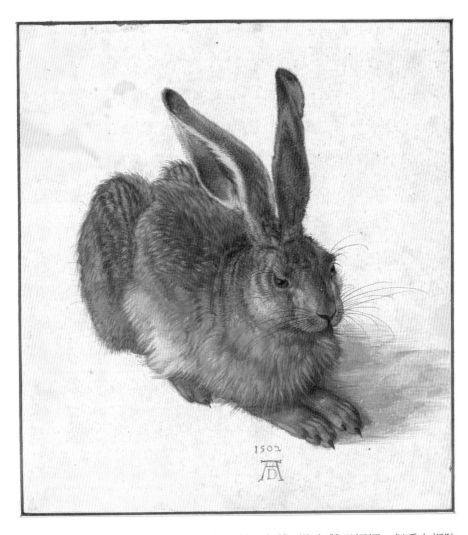

這是一幅可以與照片媲美的傑作。靜止的野兔雙耳豎起雙目炯炯，似乎在提防來自什麼地方的危險。野兔的皮毛有著自然斑點，且向四面八方豎起，在野兔的左側，有著朦朧的陰影，連陰影都讓觀者似乎看到了野兔豎立起來的皮毛，感覺到野兔的警惕與緊張。後世藝術史家稱之為「觀察藝術」的典範。杜勒依靠的是超人的觀察，因為一隻野兔不可能坐著不動靜待藝術家畫像。兩年後，在銅版蝕刻《亞當與夏娃》中，一隻野兔的側影出現在夏娃的腳邊。此時此刻，杜勒已經可以隨心所欲在任何作品中安頓野兔這樣的小動物成為自然景觀的一部分。

觀察需要時間，需要大量的時間，杜勒繼續招兵買馬。西元一五○三年，舍弗林（Hans Schäufelein, 1480–1540）來到了杜勒的工坊，這位被戲稱為「小鏟子」的畫家整整追隨了杜勒四年的時光，在杜勒第二次前往義大利的時候，更是擔負起工坊所承接的祭壇畫工程，舍弗林能夠將杜勒的草圖準確地移轉到祭壇畫上。一五一二年，舍弗林離開了紐倫堡，他最重要的創作仍然是祭壇畫。

　　杜勒真正的傳人卻是巴爾登・格萊恩（Hans Baldung Grien, 1484–1545）。出身知識分子家庭的巴爾登也是在一五○三年來到杜勒的工坊，他是家裡唯一沒有上大學的男性，他也是德意志文藝復興時期唯一出身學者家庭的藝術家。他一進門就大呼小叫：「天吶，你們這裡已經有三位漢斯了。怎麼辦？你們總不能叫我漢斯第四吧？」工坊裡的人們哈哈大笑。杜勒打量著身著綠色衣裳的年輕人，笑道：「我們叫你格萊恩，好不好？看起來，綠色是你喜歡的顏色，德文格萊恩的意思是綠色⋯⋯」年輕人靦腆地笑了：「我確實喜歡綠色，格萊恩這個名字很好⋯⋯」從此，格萊恩成為杜勒忠誠的追隨者、杜勒最喜歡的學生，而且，他一直使用「格萊恩」這

個名字。他熱愛、尊敬杜勒。杜勒辭世之時，他甚至得到杜勒的一綹頭髮，並且將其留在身邊，留在斯特拉斯堡作為永久的紀念。這綹頭髮被保存至今，收藏在維也納藝術學院的聖器室裡。

西元一五〇二年，杜勒製作了精彩的蝕刻作品《女神》 *Nemesis* or *Fortuna*。這幅版畫作品在十八年之後，在前往尼德蘭的途中被許多人收藏。由於這幅作品的廣泛流傳，義大利作家瓦薩里（Giorgio Vasari, 1511–1574）多年後得以見到。瓦薩里有名的刁鑽，他從來沒有說過任何好話來讚美義大利以外的歐洲藝術家。然而，這一回，瓦薩里無法遏止內心的激動，對德意志藝術家杜勒創作的女神表達了由衷的讚美與敬意：「天吶，女神站立在翻騰起伏的雲海之上，再看那無與倫比的雙翅，真正是鬼斧神工……」瓦薩里差矣，眼花撩亂之時，他沒有看出來杜勒在這裡將兩位女神合而為一，用以表達他所尊重的哲學理念。

這幅作品是有來歷的，義大利詩人、人文學家波利齊亞諾（Angelo Poliziano, 1454–1494）的拉丁語詩集《曼托》 *Manto* 在西元一四八二年出版，匹克里蒙將這本有趣的詩集

介紹給了杜勒。杜勒細讀詩文，心生嚮往，便設計了這幅蝕刻來表達波利齊亞諾在詩歌裡的構想，將古羅馬神話中的正義女神涅墨西斯（Nemesis）與命運女神芙爾圖諾（Fortuno）合而為一，將古希臘文化中「天譴」無可逃避的理念與命運的不可捉摸合而為一。

人做了什麼事情會遭到天譴？妄自尊大，不懂節制就會遭到懲罰，要知道神明無所不在，在神明座前，不懂節制之人將被繩索綑綁受到處罰。相反，敬畏神明的虔誠信眾則會得到高腳金杯的獎掖。賞罰分明的涅墨西斯女神因此受到世人崇敬。命運之撲朔迷離乃是人類無法規避的永恆。把兩位女神合而為一正是將兩件人類無論怎樣都必須面對的事情放在了一起，其震撼人心的力量無可比擬。

匹克里蒙久久地凝視著這幅偉大的作品，內心裡波濤洶湧，自己只是把一本詩集介紹給杜勒而已，他竟然能夠創造出如此宏偉的作品來。沉思良久，他問道：「雲層下方的風景線是不是義大利北部山城克勞森（Klausen, Italy）？」杜勒微笑：「那是我到威尼斯去的時候，曾經停留的地方。沒錯，是蒂羅爾南部的克勞森。」

「在女神腳下，那地方不再神奇，完全地融入了阿爾卑斯山景……」匹克里蒙喃喃自語。杜勒的眼神朦朧，匹克里蒙警覺到老友的心境，問道：「你想到了什麼？吾友？」

　　「合二為一。我在想，人應當是大自然的一部分，人應當能夠從自然中得到啟迪也得到呵護。人不能同神作對，人更不應該與自然作對，順其自然，才是天理。」

　　匹克里蒙的聲音似乎來自遙遠的地方，卻又非常清楚、非常平易地進入杜勒的心田：「我的朋友，你無師自通地碰觸到了東方哲學中最為人性的理論，『天人合一』。你的修為是藝術的淬鍊，你在這淬鍊中，接近了東方哲學……」這一天，對於杜勒來講，意義深遠。兩位朋友之間的友誼也隨之更加深厚。

正義女神涅墨西斯（或稱芙爾圖諾）左手挽著將要綑綁罪人的繩索，右手擎起將要作為獎賞的高腳金杯，側身直立於雲端，肩上的飄帶迎風飄拂，背後的翅膀彰顯女神至尊至貴的身分。女神面容莊嚴、眼神銳利。女神的雙腳踩在一個球上，讓觀者了解，這是女神涅墨西斯（或稱芙爾圖諾）的雙腳，彰顯人類命運的不可預測、不可掌握，隨時可能得到大歡樂，也隨時可能落入大悲哀。雲層下面的風景線以及在畫面上佔據重要位置的女神雙翅都展現出藝術家精湛的雕刻技巧。在歐洲版畫史上，《女神》佔據輝煌的一頁。

《女神》*Nemesis* or *Fortuna*
銅版蝕刻／1502

杜勒自己對這幅作品卻沒有感覺十分滿意，他覺得，在人體比例方面，還有許多的研究尚待進行。

　　在工坊裡工作到精疲力盡，眼前金星飛舞，手裡的鑿子顯得軟弱無力，索斯勸杜勒出門走走，看看遠處，工坊的事情不要擔心，一切都會按部就班做到最好……。

　　杜勒朝門外走去，格萊恩看他搖搖晃晃，順手把一支拐杖塞在他手裡。杜勒低頭看看手裡的拐杖，苦笑，蹣跚著腳步向郊外走去。

　　一片青翠在微風中晃動，杜勒信手用拐杖撥開茂盛的長草，好一片青草地，點綴著無名的野花，那樣恣意、那樣輕鬆、那樣優雅。一片浮雲掠過，光影朦朧，瞬間，陽光照亮了這廣袤的綠色原野，每一片葉子的形狀都清晰起來，每一朵小花都展開了笑顏，似乎在歡迎著自己的到來……。

　　頓時，杜勒感覺自己輕鬆了下來，疲倦迅速襲來，他順勢躺倒在草地上，面對晴空，舒適地閉上了眼睛。陽光在臉上跳動，長草在微風中沙沙作響，杜勒卻沒有辦法睡著，有一個聲音在腦海中溫柔地提醒自己：「睜開眼睛看一看，必有收穫。」他睜開了眼睛，被眼前的美麗吸引，幾乎醉倒。他

知道，一幅傑作必然誕生。良久，他坐起身來，站了起來，然後，他被自己的身體壓倒的那一片草地吸引，他看到了自己身體的形狀那麼清晰地「刻」在了草地上，凹凸有致地刻在了草地上，陽光造成的陰影甚至精密地描述出刻度的深淺。這是具體而微的比例與透視，自己身體的比例與透視，不是理論，也不是模擬與想像。青草逐漸地直起身來，草地上的「身形」逐漸模糊。杜勒瞪視著草地一點點地恢復原狀，看著長草在晚風中翩翩起舞，揮動著手裡的拐杖，滿心歡愉，打道回府。這天晚上，他畫下更多素描，也用圓規直尺畫下自己的身材，他看到了一個自己從未想到過的比例。

《長草茂盛》*The Great Piece of True*
水彩、樹膠、白色塗料、拓於紙板
（mounted on cardboard）／1503
現藏於維也納阿爾貝蒂娜博物館

藝術史家不僅稱頌這幅作品與《野兔》一樣是「觀察藝術」的巔峰
之作，而且認為杜勒的創作憑藉乾坤挪移的手法將寫實主義、自然
主義發揮到極致。畫面上，茂盛的長草植根於沃土，令觀者想像，
藝術家是站在路邊欣賞這一叢長草綽約的風姿，以及花兒的挺拔、
婀娜。畫面之溫馨、雅靜、超凡入聖使得這幅作品數百年來被讚美
不已。

學者伊拉斯謨斯在杜勒辭世的一五二八年，在他的著作裡這樣稱頌杜勒：「這位德意志藝術家什麼都能畫！凡人認為無法描繪的雲海、陽光、火焰、閃電、星雨、霧靄之類，杜勒都能將之入畫，或恢弘壯麗，或纖毫畢現，均令觀者如臨其境、嘆為觀止。」這「纖毫畢現」的觀感正是來自《野兔》與《長草茂盛》。

西元一五〇四年，杜勒將一四九七年開始的一個構想付諸實施，這就是著名的銅版蝕刻《亞當與夏娃》。起初，亞當的模特兒是古羅馬雕刻阿波羅（Apollo）。光明之神阿波羅也是最為俊美的神祇，男性美的象徵。杜勒花了很多時間將這位神祇的身體比例做出最精準的描繪，直到一五〇〇年才基本定稿。夏娃的造型卻頗費思量，對於女性的身體，杜勒沒有合適的模特兒。但他筆下的夏娃逐漸脫離了維納斯（Venus）豐滿、圓潤的風格而趨向於雅典娜（Athena）健美、勻稱的形體。於是亞當與夏娃有了共同的挺拔而健壯的身材。經過一次又一次的修訂，亞當與夏娃的身體正面終於面對了觀者，亞當側臉直視夏娃，夏娃側臉注視著右手中的蘋果。兩人雙腿微張如同舞者似乎正在移動中，但兩人的身

體沒有任何的接觸。在亞當與夏娃之間，從生命樹上盤旋而下的那條蛇，正在開口咬住夏娃手中的蘋果。夏娃腳邊的野兔似乎不忍看到結局的來臨，正在轉身，即將飛奔而去。一切都在動作中，三度空間完整呈現。

聽到這樣的議論，現代人細看這幅作品，會訝異於現在典藏於梵蒂岡博物館 （Vatican Museum） 觀景樓中庭（Belvedere Courtyard）的那尊古羅馬阿波羅雕像與畫面中的亞當大異其趣，阿波羅不僅俊美，而且有著修長的身材、優雅的頸項、鬈曲的長髮，手和腳骨肉亭勻美得無與倫比。然而，杜勒雕刻刀下的亞當卻沒有那麼神奇。確實的，亞當不是神祇，他是凡人，而且，他具有條頓人的完美身軀，脖頸短粗，身體敦實、強壯、有力。

阿波羅終於蒞臨人間，化身杜勒熟悉、熱愛的條頓男性。

多年之後，有人請教米開朗基羅的美學理念，這位偉大的雕塑家回答說：「上帝啊，美好只是被石頭的表面覆蓋而已，我敲開了石頭，美麗的一切就都跳將出來了啊！」

後世藝術家無法期盼能夠達到米開朗基羅的境界，感覺絕望之時，他們細細揣摩杜勒平實的理論，感覺只要自己不

是全無天賦，勤懇做去，還有一點指望。如此這般，他們感激著這位腳踏實地的條頓藝術家，珍惜上天的賜予，勤於觀察，努力開拓想像力，嘗試在藝術之路上有所精進。

《比例 1:8 之人體平面圖》*A Broad Man of Eight Heads Height*
黑墨水、工筆素描／1512-1528
現藏於美國華盛頓特區國家藝廊圖書館
（Washington DC USA, National Gallery of Art Library）

西元一五二八年杜勒辭世之後，他的 《人體比例四書》 *Vier Bücher von Menschlicher Proportion* 出版，在這部書裡，杜勒明確提出了他的美學觀念：藝術家憑藉豐沛的視覺經驗創造出想像中的美好世界。藝術家所面對的最大難關，便是怎樣實踐這一理念。我們現在看到的這幅人體平面圖，頭部與身體總高度的比例是一比八。但這不是固定不變的，不是鐵律，藝術家不必拘泥於此。在杜勒的實踐中，小於或是大於此一比例的可能性都是存在的，端看藝術家視覺經驗的指示以及特定作品主題的需要。

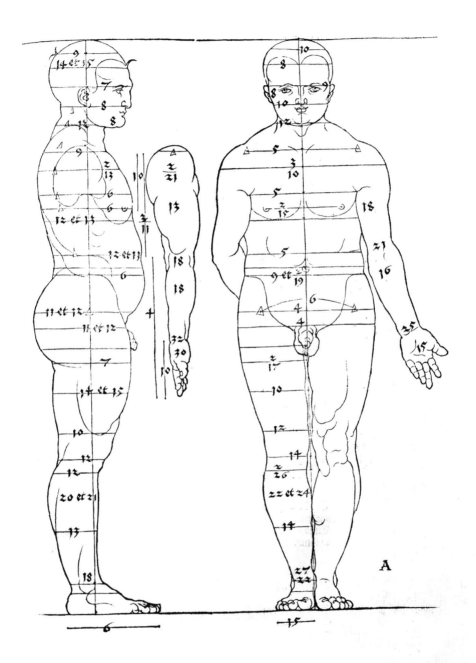

VIII.「厄波利斯」

十五世紀末，桂冠詩人、人文學者塞爾蒂斯已經非常欣賞不足三十歲的杜勒，不但典藏其作品，甚至將他與古希臘最偉大的畫師厄波利斯（Apelles，活躍於西元前四世紀）相提並論，在朋友們的聚談中，他常說：「杜勒是當今世界的厄波利斯，毫無疑問。」雖然他同杜勒尚未見過面。

杜勒的朋友匹克里蒙極為珍視杜勒，但他還是覺得這話有些誇大，便輕聲表示：「厄波利斯不是凡品，他與亞歷山大大帝（Alexander the Great, 356–323 BC）的情誼多麼令人神往……」

塞爾蒂斯胸有成竹地回答：「杜勒也絕非凡品，他已經得到薩克森選侯智者腓特烈的尊重，要不了多久，神聖羅馬帝國皇帝必然成為他最重要的贊助人。」

匹克里蒙內心震動，心想，塞爾蒂斯何其睿智，自己要下點功夫，好好助杜勒一臂之力才是。而且，匹克里蒙對塞爾蒂斯也更加尊敬，於一五〇〇年安排杜勒與詩人見面，從而促成了杜勒為其著作製作扉頁與插圖，使得這位當今厄波

利斯的事蹟被傳頌不已。

　　塞爾蒂斯的預言在他逝去之後成真，神聖羅馬帝國皇帝馬克西米利安一世確切的成為杜勒最重要的贊助人。於西方繪畫藝術而言，厄波利斯等於始祖。然則，將近兩千年之後，在歐洲的中心地帶出現了一位藝術家，他的藝術成就讓越來越多的人想到厄波利斯，想到他所繪製的世界何等雍容美好。於是，杜勒成為厄波利斯在中世紀的化身，不但成為西方藝術史上的輝煌篇章，而且被長時間研究討論。

　　西元一五〇四年，杜勒銅版蝕刻《亞當與夏娃》問世，匹克里蒙馬上出手收藏了一幅，所付酬金之高令許多人嘖嘖稱奇。深夜，匹克里蒙在明燭下仔細觀察平攤在桌上的這幅版畫。亞當與夏娃這兩個最早的人類，如同浮雕般出現在黑色的背景上，這是版畫史上的首創。而且，那鬱鬱蒼蒼的黑色背景竟然是美好無比的伊甸園！頗耐人尋味。此外，整幅作品的氛圍強烈，弔詭、緊張、令觀者提心吊膽，在版畫史上也是史無前例的。畫面左上角天際線上，那隻站在峭壁上的羚羊將這氛圍推向了高潮……。面對著亞當右肩上懸掛於枝頭的杜勒簽名式，塞爾蒂斯的「厄波利斯」說如同電閃雷

鳴，在匹克里蒙心裡激起巨大的波瀾。匹克里蒙心悅誠服：杜勒必有大成就。自己有責任從旁提醒。

對上述議論一無所知的杜勒，整天忙忙碌碌。匹克里蒙旁敲側擊，提醒杜勒從俗務中抽身出來再次前往義大利。他表示，在那裡必定有更好的機會在等待著杜勒。

杜勒不為所動，他必須完成各種訂單，他必須妥善地照顧母親，照顧他的工坊，照顧他的小弟弟。他必須買下一所房屋，而不是只靠租賃過日子，而這一切都需要他勤奮工作。匹克里蒙四兩撥千斤，只用了一句話就讓杜勒有了全新的想法：「我的朋友，能夠用金錢解決的問題，都不是問題。」不只是一句話而已，匹克里蒙拿出了沉重的錢袋：「你不再是二十三歲的小伙子，這次到義大利去，你不要再步行，節省體力，做更多的事情。」杜勒感激著老友如此貼心而有力的支援，開始和家人與工坊師傅們討論遠行的可能性。沒有想到，他得到了母親的大力支持，師傅們都說：「放心出門，一切有我們，必定料理周全，不會讓你失望……」

一五〇五年夏天，杜勒將手邊的訂單或完成或交代清楚，終於踏上了第二次的義大利之旅。杜勒的母親與匹克里蒙同

時放下了心上的大石，黑死病正在又一次兇猛地撲向紐倫堡，高聳的阿爾卑斯山將為親愛的杜勒擋住瘟神的進襲。

在義大利，消息迅速傳開：「日耳曼的厄波利斯來了！」威尼斯翹首以待。完全懵懂無知的杜勒在威尼斯受到了藝術家們熱烈的歡迎。然而，杜勒卻寫信給匹克里蒙：「很奇怪，十一年前我曾經在這裡感覺到的驚喜、有趣，這一次卻沒有出現……」匹克里蒙接到信，滿心愉快。不出所料，這一回很可能是杜勒將給義大利藝術家帶來驚喜了。

一日，義大利畫家們在一家豪華的畫坊歡聚，大家熱情地團團圍住遲到的杜勒，七嘴八舌：「你終於來了，拜託，快幫幫忙，把你的畫筆拿給我們看看，就是你用來畫那些精緻鬈髮的畫筆，讓我們也來泡製一番……」杜勒從桌上拿起一支極為普通的畫筆，從調色盤中選取了一些顏料，在紙上輕輕移動畫筆，一綹綹閃閃發亮的栗色鬈髮迅速地出現在眾人眼前，那些鬈髮似乎疏落有致地在風中飄動，在陽光下閃閃發亮……。人群中，有人嘆息：「果真是厄波利斯，名不虛傳……」這是第一次，杜勒聽到了人們將他與厄波利斯相提並論，內心忐忑。他不動聲色，佯裝沒有聽到。整個晚上，

杜勒微笑著少言多聽，偶爾開口，溫文有禮。威尼斯藝術家們覺得這個日耳曼人莫測高深，反而更加喜歡他了。

晚宴後，杜勒客氣告辭，離開那位於市中心的畫坊，正準備步行走回下榻的旅館。在大門外的小馬車裡守候多時的一位教堂執事下了車，走上前來很溫和地同杜勒見禮。德語流利的執事先生來自聖巴特羅繆教堂（San Bartolomeo, Venice），商請「來自故鄉的杜勒大師」為教堂繪製一幅祭壇畫，主題是以聖母為中心的「慶典」。杜勒知道這所教堂是德意志商會所建，心中歡喜，點頭應允。執事先生非常誠懇地邀請杜勒住進商會總部，也就是大家都知道的「土耳其的馮達可」，那個「圖爾希倉庫」，大火後修復，德意志人居功厥偉。現在大家都叫它「德意志商館」，而且那裡「距離教堂很近」。杜勒點頭微笑，卻跟執事說，若是方便，他寧可住在教堂裡，因為，「那更近」。執事喜出望外，連連點頭：「我們有客房，也有為客人準備的膳房。」杜勒微笑，他很希望同修士們住在一起，晨禱之後，便可以開始工作……。執事先生不好意思：「修士們的住宿條件相當清苦……」杜勒誠懇回答：「我將甘之如飴。」執事先生大為感動，連連點頭，心中

感謝上帝，他們邀請到的繪畫大師是一位堅定的天主教徒。

小馬車載著兩人來到旅館，執事先生為杜勒結了帳，幫杜勒收拾好行李，又搭乘小馬車來到了樸實莊重的聖巴特羅繆教堂。行李還是被前來迎接的修士送進了一間客房：「裡面有書桌，方便大師讀書寫字。」另外一位修士指點了修士房的一張床鋪：「您需要的時候，也可以在這裡休息。」

夜深了，杜勒隨同執事先生來到了用厚重布幔隔開的「工地」，高窗下，大尺寸的白楊木（Poplar）鑲板直立在堅固、高大的畫架上。近旁的工作檯上，各色炭筆、墨水與大幅紙張已經齊備。「您有任何需要，請隨時知會。」執事先生這樣說。

杜勒十分滿意，就在一年前，他在一塊比較小的軟木鑲板上完成了一幅層次分明的《三賢士來朝》*Adoration of the Magi*。眼下的題材是慶典，有關玫瑰花環（Rosarium），有關玫瑰經念珠（Rosarium Virginis Mariae）的慶典，是對童貞聖母表達尊崇的慶典，氣氛可以是更為歡愉的，色彩便可以更為明麗。教堂已經準備好厚實、堅硬、平整的鑲板，明天，便可以開始從容設計了。

這一晚，杜勒在客房寫日記、盥洗，卻回到修士房在窄窄的床鋪上睡了，修士們豎起耳朵聽著杜勒的動靜，心想這位大師在這硬梆梆的木板床上不知能不能睡得著。哪裡想到，杜勒一碰到枕頭就甜甜地睡了。

第二天清早，本堂神父與教堂執事們來到大堂，神清氣爽的杜勒已經站到了修士們的隊列裡。晨禱中，杜勒潛心祈禱的神情舉止讓整個教堂從神父到修士無不感覺十分欣慰。

就在這樣和諧的氛圍裡，《玫瑰花環慶典》的設計工程順利地開始了。

午餐桌上，神父親切地問杜勒，教堂人員還需要做些什麼來配合他的工程？杜勒說，一切都很好，他已經有了計畫。想了一想，杜勒很誠懇地跟神父說：「我真喜歡這裡靜謐、溫暖的氛圍，窗明几淨的環境。每一位都按部就班做事，沒有人大聲喧嘩，實在是好極了。」大家都笑了，安靜、窗明几淨都是應該的啊。神父閱人無數，他心想，杜勒過去的環境大概相當嘈雜，而他真是喜歡安靜的。飯畢，杜勒返回「工地」工作，神父輕聲囑咐大家，隨時聽候杜勒吩咐，需要幫忙的時候手腳都麻俐一點，其他時間不要去麻煩他，讓他靜

心工作。大家點頭稱是，散去做自己分內的事。

在這樣的環境裡，杜勒心神愉悅地完成了設計初稿，很誠摯地請教神父與執事們的意見，教堂神職人員看到他們敬仰的聖多米尼克（Saint Dominic, 1170–1221）被安排在與童貞聖母等高的位置，大為歡喜，連連稱讚。

杜勒心知肚明，與玫瑰經關係密切的應當是傳說中的普魯士的多米尼克（Dominic of Prussia, 1382–1461），但是，「童貞聖母親手將玫瑰經與玫瑰念珠贈予聖多米尼克」乃是不容置疑的，遵從多米尼克教規的聖巴特羅繆教堂的神職人員必定不願說破其中的蹊蹺，於是，在祭壇畫中為聖多米尼克安排一個比較隱晦卻相對崇高的位置是合乎教堂需要的。杜勒謹慎地選擇了此時正在威尼斯遊學的紐倫堡人文學者、著名的多米尼克修士庫諾（Johannes Cuno, 1463–1513）作為「聖多米尼克」的模特兒。

杜勒在威尼斯迅速掌握了威尼斯畫家用深灰色墨水在威尼斯特產藍色紙張上「刷出」圖形，再用白色墨水勾勒出重點的素描畫法。此時，杜勒向神父與執事們展示了一幅素描，庫諾擔任模特兒的《聖多米尼克》素描，藍色畫紙上黑色墨

水作底，白色墨水勾勒重點，身著修士袍的聖多米尼克莊重肅穆的表情極為生動地呈現在眾人面前。

神父與杜勒交換著心照不宣的眼神，兩人之間的默契使得他們之間的情誼更為深厚。

然後，杜勒帶著歉意表示，為了一件侵犯「版權」的案子，他需要「出庭」。神父與執事們從來不知道世界上有「版權」這麼一個東西，都瞪視著這位他們信任的藝術家，等他細說從頭。

義大利蝕刻藝術家瑞蒙迪 （Marcantonio Raimondi, 1480-1534）在威尼斯聖馬可廣場（Piazza San Marco）一家畫廊買到了杜勒的木刻版畫，竟然將其複製成銅版蝕刻版畫，抹去了杜勒的簽名式，將他自己的簽名式置於其上……。

杜勒拿出一塊木板，以及一幅版畫，心平氣和地解釋給神父聽，從這塊雕刻好的版型上如何印製出版畫，也向他們展示了自己的簽名式。神父與執事們都聽得津津有味，也都對那瑞蒙迪「偷天換日」的行為義憤填膺。

神父很鄭重地跟杜勒說，他需要多少時間都不要緊，爭回「版權」太重要。杜勒笑著回答，如此抄襲太過明顯，應

當不需要太多時間，庭上就會還他公道。

　　果真，庭上看到了杜勒數年前的木刻版型，也看到了被告瑞蒙迪最近的蝕刻銅版，馬上詢問杜勒，他希望怎樣「懲治」剽竊者。杜勒心平氣和地侃侃而談，蝕刻與木刻是不同的版畫藝術，雖然設計是他自己的，但他仍然尊重瑞蒙迪的勞動。他只是希望庭上禁止瑞蒙迪在杜勒設計的畫面上使用瑞蒙迪的簽名式。杜勒舉起一張畫紙，上面是放大了的自己那著名的簽名式，年份是 1502。整個法庭的人都看到了這個精彩的簽名式，也都佩服杜勒寬以待人的胸襟，開懷大笑了。庭上照准，不許瑞蒙迪在抄襲的作品上使用他自己的簽名式，以保護原創作者的「版權」。法官對自己很滿意，因為這是有史以來有關版權的第一次訴訟。杜勒依然心平氣和，感謝庭上做出了公正的判決，也沒有忘記與灰頭土臉的被告瑞蒙迪揮手告別。如此瀟灑，贏得滿堂歡呼。

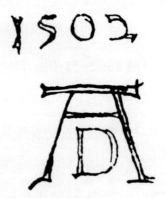

《杜勒 1502 年簽名式》 *Dürer's monogram in 1502*

消息迅速傳遍義大利，傳回德意志。藝術家們歡呼雀躍，他們忽然明白了一個道理，創作者是有版權的，這個權益不容隨意竊取、侵犯。

畫商、收藏家、喜歡藝術品的大眾都見識到了杜勒獨一無二的簽名式，爭相購買其作品，而且「要有簽名式的」。訂單雪片般飛到紐倫堡杜勒工坊。師傅們喜氣洋洋，忙得開心極了。

匹克里蒙去看望老友塞爾蒂斯，兩人相視而笑，舉杯慶祝他們的「厄波利斯」大獲全勝。

在威尼斯聖巴特羅繆教堂，杜勒得到整個教堂全體人員的尊敬與照顧，在最為和諧、溫暖的氛圍裡專心致志認真工作。為了更周到地照顧到教堂的各種社會關係，除了教皇朱利阿斯二世（Pope Julius II, 1443–1513, 1503–1513 在位）同馬克西米利安大公不可或缺之外，「參加」慶典的人們需要最為細心的安頓。聖母右膝前的教皇身後是在一四九八年已經成為阿奎里亞貴族族長的紅衣主教多米尼克‧格里曼尼（Cardinal Domenico Grimani, Patriarch of Aquilea, 1461–1523）。聖多米尼克已經為紅衣主教戴上了玫瑰花冠，此時

正慈祥地俯首望著他。紅衣主教身後是聖巴特羅繆教堂贊助者大主教索里亞諾（Antonio Soriano, 1504–1508 擔任威尼斯大主教）。在紅衣主教與大主教之間後側，則是聖巴特羅繆教堂司鐸。大主教身後則站著本堂神父。很快將要成為羅馬帝國皇帝的馬克西米利安大公跪在聖母左膝前。在他身後，是驍勇善戰的布倫瑞克公爵 （Duke Erich of Brunswick, 1470–1540），貴族出身的公爵在一五〇四年的戰爭中捨身搶救了馬克西米利安的性命，成為未來皇帝最寵信的軍事將領 。 公爵身後的男女則是來自奧古斯堡的銀行家富格家族（Fugger Family）的重要成員，他們富可敵國，正在取代義大利麥迪奇家族（Medici Family）在歐洲的地位。他們也是藝術家的贊助人，正是他們提供的資金促成了這幅祭壇畫的誕生。在他們後面是一位來自奧古斯堡的建築師希洛尼莫斯（Hieronymus von Augsburg）。杜勒為他繪製的素描極為著名，這位手握曲尺的建築師正是修復馮達可的大功臣。建築師身側則是威尼斯旅館大亨潘達（Peter Pender）。在畫面最左側，潘達身側的高地上，與童貞聖母等高的位置上，站著手拿紙張的杜勒本人，在這張紙上有這樣的文字：「我，來自

紐倫堡的德意志畫家阿爾布雷希特・杜勒於一五〇六年完成此作。」在他身後，是他的摯友，促成他再次來到威尼斯的人文學者匹克里蒙。為了更好地完成祭壇畫，杜勒以大量臨摹、大量素描作為準備。無緣臨摹教皇，杜勒便在教皇的聖袍、聖冠上下足功夫，使得後世觀者一眼便可認出這位貴人便是教皇。因其無與倫比的傳神、精彩，這一批素描成為藝術史上不可多得的經典作品。

　　心情好到極點的本堂神父忖道，這是怎樣的細心周到啊，有權有勢的人沒有漏掉，教會與教堂各階層的神職人員也沒有任何的遺漏。人文學者也有重要的位置。杜勒真是很不一般！

　　九月，一切就緒，輝煌燦爛的祭壇畫裝裱起來了，威尼斯人湧到聖巴特羅繆教堂，嘆為觀止。畫面正中，兩位小天使正為聖母加冕，美麗的聖母已經為馬克西米利安戴上了花環，左手卻還留在大公頭頂，正在為他祝福。聖母懷中歡天喜地的聖子扭轉身軀正在為教皇送上花環。畫面右側，小天使手上還有許多花環，可見慶典剛剛開始不久。天上飛翔著的兩位天使正在為聖母拉開華貴的帳幔。聖母腳前彈琴唱歌

的天使傳遞出慶典歡愉的氣氛。風景線上巍峨的阿爾卑斯山白雪皚皚，讓觀者知道，慶典在山脈南麓的威尼斯舉行。

《玫瑰花環慶典》 *The Feast of the Rose Garlands*
白楊木鑲板、多材質／1506
現藏於捷克布拉格國家藝廊
(Prague Czech Republic, Národní Galerie)

古典主義成為這幅作品高昂的主旋律。杜勒在作品裡以他高超的繪畫技巧，對稱的畫面設計，一絲不苟的透視，傾訴了他樂觀的宗教情懷，博得世俗社會一致的讚美。這幅作品在當年為藝術家帶來讚譽與財富，數百年來藝術史家對這幅作品的研究更是經久不衰。豐沛的想像力以及善用多種材質創造出明麗效果的技巧是推崇這幅作品的兩個至高點。德意志藝術家在義大利創造出的文藝復興顛峰期代表作再次為「厄波利斯」推波助瀾。

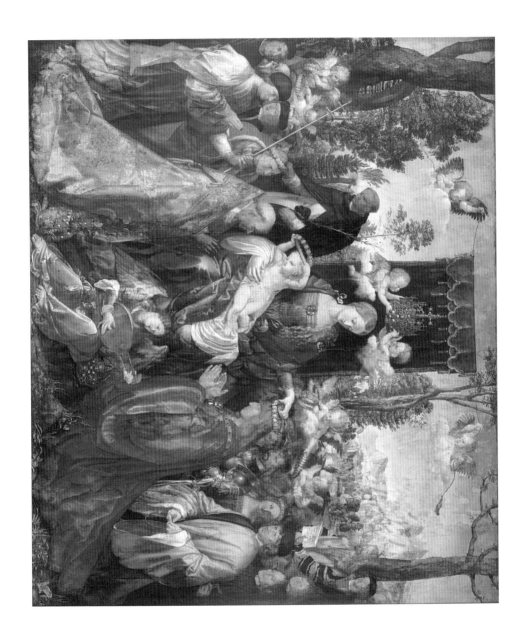

對於杜勒來說，這幅作品的成功為他帶來的財富使他能夠大量選購義大利藝術的複製品作為日後研習的對象；同時，這幅作品也為他打開了許多贊助者的大門，使得他不但成為成功的藝術家，而且成為真正成功的藝術品經營者；這幅作品也拉近了杜勒與更多人文主義學者的友好關係。

大獲成功之後，一位眉清目秀的修士陪同杜勒到一百四十英里之外的波隆那（Bologna）遊覽。波隆那是人文薈萃之地，波隆那大學更是歷史悠久，杜勒走走看看心情愉快。一日，修士藉著酒意跟杜勒說：「我們修士必得遵守戒律，大師何必如此自苦、如此拘泥？」杜勒淡淡地回答：「我的妻子在紐倫堡等待我回家。」修士滿面羞慚，自此對杜勒更加恭敬。返回威尼斯之後，神父在一個四下無人的場合要修士談談杜勒一路上的情形。修士將他們參訪過的地方，見到的人物，杜勒畫了哪些素描，買了哪些複製品，以及賣出了、送出了哪些版畫、素描都作了詳細的報告。最後，修士囁嚅著說：「大師完全不近女人，因為他的妻子在家裡等他。」話說完，已經滿臉通紅。神父凝神看著修士，修士羞慚地低下頭去。神父和婉地跟修士說：「很好，謝謝你一路上照顧大師。

你辛苦了，好好休息兩天。」修士大出意外，抬頭看神父，見神父一臉慈祥，這才放下心來快步退出去了。

事後，聖巴特羅繆教堂本堂神父與索里亞諾大主教有過一番談話。兩人盛讚杜勒品德高尚、信仰堅定、技藝精湛，真正是德意志的驕傲。

西元一五〇七年，杜勒離開威尼斯，返家途中在奧古斯堡停留了幾天，他得到空前熱烈的歡迎，手中版畫、素描全部售罄。藝術家、畫商、學者都熱烈地祝賀他「載譽而歸」。杜勒只是淡淡地笑著，並沒有任何特別喜悅的表示。

杜勒返回紐倫堡，見到了法蘭克福貴族、政治家、商人、藝術品收藏家雅各布・赫勒（Jakob Heller, 1460–1522）的來信。信中商請當今「厄波利斯」參加為多米尼克教堂赫勒家族禮拜堂繪製祭壇畫的工程。杜勒洋洋灑灑寫了數頁回信，談到了他第二次造訪義大利的心得，強烈表示，模仿與學習的目的是創新與更上一層樓。

杜勒在極具德意志風格的三聯五幅赫勒祭壇畫裡用蛋彩精心繪製了中心之大作品，主題是聖母升天與聖母加冕，在畫面中心處還繪製了他小小的自畫像。其他四幅作品，包括

《雅各布‧赫勒與家族盾徽》都是他親手設計，然後由他與助手們共同完成的，不但得到赫勒家族的高度讚美也得到了豐厚的酬勞。因為杜勒的小弟弟漢斯參加了祭壇畫工程，而且表現優異。雅各布‧赫勒特別推薦這位年輕人獲得獨立的委託，赫勒家族也就成為漢斯的贊助人。

後來，在這個禮拜堂內，杜勒的同齡人，堅持歌特風格的畫家奈塔特也接受了四項側祭壇委託。這位擅長祭壇畫的畫家最終將禮拜堂內全部祭壇畫都作了表面的純灰色處理（grisalle）。

杜勒辭世多年之後，杜勒作品的著名抄襲者哈爾奇（Jobst Harrich, 1579–1617）為赫勒祭壇畫製作了精細的複製品，因此，當祭壇畫中心的大作品遭到祝融之災後，後世觀者仍然能從複製品中揣摩當年杜勒留下的輝煌。

杜勒對於赫勒祭壇畫中右下角的小幅作品最為傾心，陽光在祈禱中的雅各布‧赫勒身後牆壁上留下的影像是他感覺最為成功的部分，每次想到，臉上都會浮起滿意的微笑。

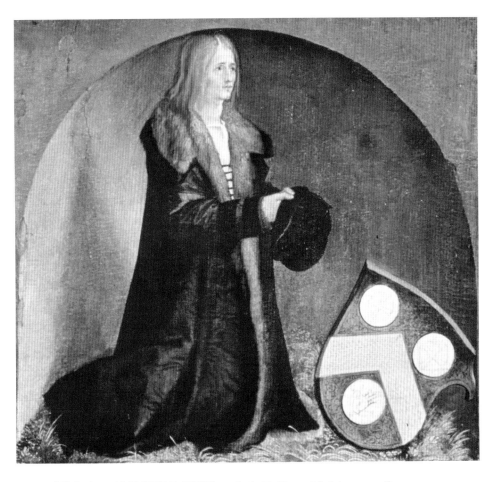

《雅各布‧赫勒與家族盾徽》 *Jakob Heller with his coat of arms*
鑲板、蛋彩／1507–1509
現藏於德國法蘭克福歷史博物館
（Frankfurt Germany, Historisches Museum）

法蘭克福的赫勒家族禮拜堂祭壇畫右下角，杜勒用蛋彩在鑲板上繪製的這一幅作品，藝術史家們常常將其稱之為「厄波利斯」在中世紀德意志文藝復興巔峰期卓越、優雅的傑出代表。事實上，此時此刻，杜勒正在揮別老前輩厄波利斯，邁開大步，走向前去。

IX. 藝術家與上帝

西元一五〇七年，為了赫勒家族祭壇畫，杜勒與雅各布・赫勒常有往還。杜勒喜歡到法蘭克福去，赫勒也喜歡來紐倫堡看望杜勒。

一日，赫勒走進杜勒的畫室，看到畫家正在凝神看著一幅版畫，心思似乎飄向了遠方，完全沒有聽到房間裡已經多了一個人。良久，杜勒終於回過神來，看到了端坐在扶手椅上的赫勒，不好意思地笑了。

「什麼事情讓你這樣專注？」赫勒笑問。

「薩克森選侯的一件委託，擴建後的威田柏格諸聖堂（All Saints' Church）需要一幅祭壇畫，主題是『萬人殉教』。這個主題是選侯自己決定的，相當鄭重地託付給我。自從一四九六年，選侯成為我的贊助人，我就感覺到他深厚的情誼與信任。老實說，我心裡沉重，這樣的題材成為選侯的首選，必然有著某種緣由，沉重的緣由……」

「悲憫，沒有什麼情懷比悲憫更沉重，更深厚……」赫勒這樣表示。

此時此刻，赫勒看清楚了杜勒放在桌上的這一幅版畫，陰森恐怖的氛圍幾乎將赫勒「冷凍」起來，絲毫不能動彈。

同在一四九六年，杜勒創作了木刻版畫《萬人殉教》。在鄂圖曼帝國（Ottoman Empire）境內亞拉拉山（Mount Ararat）上，波斯國王沙普爾一世（King of Persia, Shapur I）指揮著劊子手使用極其殘忍的手段，殺害了一萬基督徒士兵。主教阿卡修斯（Bishop Acacius）被捆住雙手，被推倒在地，一個劊子手正轉動一把螺旋椎，椎尖已經刺入主教的眼睛，血流滿面⋯⋯。

半晌，赫勒掙扎著說出一句話來：「我的朋友，你不是準備將這幅版畫移置到祭壇上吧？」

「噢，不完全是，有些部分必須移去，有些部分必須加強⋯⋯」杜勒心事重重。

赫勒明白，有些話是必須要說清楚的，於是，他慎重地開口：「選侯是虔誠的天主教徒，只要他人在威田柏格，每天早上，他一定會到諸聖堂去祈禱，他每天一定要面對你繪製的祭壇畫⋯⋯」

杜勒深深點頭，感謝赫勒的忠告。

深夜，祭壇畫的設計圖基本底定，主教阿卡修斯遭受酷刑的情節被移去，改成以立姿位於畫面正中，雖被鐵鍊鍊住，雖然明知要遭受酷刑，仍然在與波斯人據理力爭……。整個畫面仍然殘酷，但是，作品所昭示的正義之聲響徹雲霄，選侯面對作品時，不至於痛徹心扉……。

　　著實累了，杜勒身心俱疲，正準備罩熄燭火，忽然瞥見了鏡子裡自己的左手，微微上揚正要攏住燭火的左手。他馬上想到了赫勒祭壇畫中心畫面左下角使徒的雙手，聖母辭世之後，面對空了的棺槨，使徒仰望天際，只見聖母已然端坐於寶座之上正在被加冕，悲喜交集，自然而然雙手合十為上天的恩慈祈禱。這雙手所表達的心境正是此時此刻杜勒內心的寫照。他馬上鋪開一張藍色的威尼斯紙，看著鏡子裡自己的左手，用灰色的墨水，把這隻手「刷」在了紙上……。

《祈禱中的雙手》 *Praying Hands*
藍色畫紙、灰色墨水、白色墨水、素描／1508
現藏於維也納奧地利國家圖書館，舊稱皇家宮廷圖書館
(Vienna, Imperial Court Library)

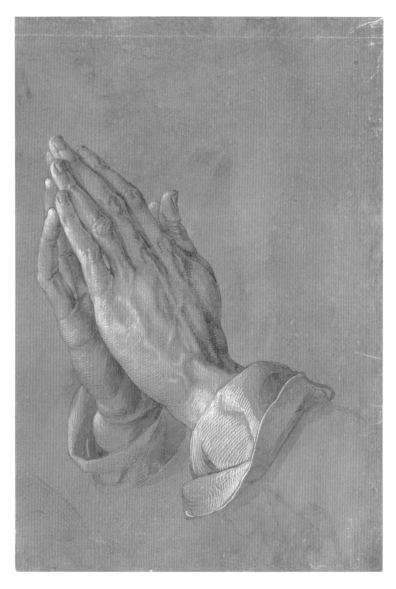

舉世聞名的這一雙手，被繪製在威尼斯藍色的畫紙上。左手是杜勒
自己的寫真，右手是在他實驗無數次之後，靠著洞察力與想像力繪
製出來的。露出雙手的那一對袖口則是杜勒自己的日常穿著。這幅
素描用了將近一年的時間才定稿，真切地反映出杜勒本人虔誠的宗
教信仰、悲天憫人的情懷、自然主義的美學觀念，以及精緻的素描
技巧。

西元一五〇八年，杜勒收穫頗豐。阿格涅斯一直囉嗦，催促杜勒置產：「住在自己家裡，多舒服、多氣派！趁著手上有錢，趕緊買下一處豪宅，舒舒服服過日子……」

確實，買房子的錢是有的，但是杜勒不願意輕易出手，他一邊請帳房先生伴同可靠之人幫他看房子，一邊全力以赴完成兩幅祭壇畫，赫勒祭壇畫以及將要裝裱在威田柏格諸聖堂的《萬人殉教》。尤其是選侯這一幅祭壇畫，諸聖堂執事一再懇切表示，希望能夠快一些。同赫勒商議並得到同意之後，《萬人殉教》加快了腳步，於一五〇八年完成。赫勒祭壇畫則在一五〇九年完成。

《萬人殉教》 *The Martyrdom of the Ten Thousand*
鑲板、多材質／1508
現藏於維也納藝術史博物館
(Vienna, Kunsthistorisches Museum)

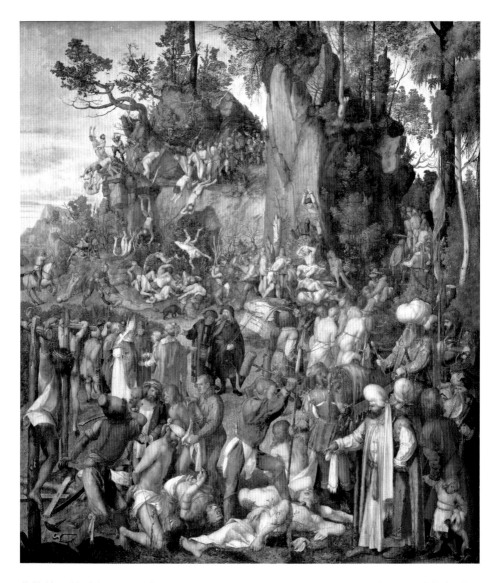

悲壯慘烈的殉教場面：斬首、被從懸岩推落谷底、被釘上十字架、被重物擊碎腦殼……不一而足，形象逼真。杜勒在這幅彩色作品中加強了亞拉拉山的巍峨，山上的樹木鬱鬱蒼蒼。它們是這一場屠殺的目擊者。它們沉默地記下了這一幕人間悲劇。波斯統治者身披華服、頤指氣使。劊子手們都被賦以鄂圖曼服飾，使得這一場血腥有了清晰的宗教意義與歷史意義。畫面正中，與主教阿卡修斯等高處，小小的黑色人影是杜勒本人舉著自己的署名。作品臨近完成時，重要的人文學者康拉德‧塞爾蒂斯辭世。杜勒將這位桂冠詩人的身影留在畫中，留在「自己」身邊，成為永久的紀念。

「置身」於血腥的殺戮現場，畫面上兩個「現代人」杜勒與塞爾蒂斯面容憂戚。

薩克森選侯在已經裝裱好的諸聖堂祭壇畫前莊重地站立良久，身邊的大臣們表情嚴肅，靜默著，等候選侯發話。終於，選侯的表情和緩了，他跟司庫說：「杜勒是偉大的畫家。這樣莊嚴的作品是諸聖堂的驕傲，你要善待他。」司庫放下心來頻頻點頭領命而去。站在觀眾中的一位貴客來自顯赫的富格家族，他向選侯告辭之後緊跟在司庫身後走了出去。睿智的選侯看到了這一幕，知道富格家族必定伸手金援，杜勒不會被虧待，心中喜慰，在腦中記下了一筆，日後對富格家族自然更加禮遇。

不久之後，這位富格家族的成員靜靜地來到了杜勒的畫室，他帶來的委託比較特別，那是一座紀念碑，將安放在奧古斯堡富格家族的禮拜堂內，墓誌銘以及紀念碑的整體設計都交付杜勒，酬勞之豐厚表達出委託人對杜勒的信任與尊敬。杜勒了解了委託人的需求，兢兢業業完成了設計。紀念碑落成之後，富格家族的代表帶了昂貴的衣料前來探望，家中每一位都得到貼心的禮物，連帳房先生的手裡都被悄悄地塞進

好幾枚閃閃發亮的金幣。

西元一五〇九年復活節，杜勒被遴選為紐倫堡市大議會（Grand Council）議員。換句話說，杜勒不但在紐倫堡藝術家之中坐上了頭一把交椅而且成為紐倫堡最有影響力的二百人之一。這些人或是世襲貴族或是著作等身的學者或是富可敵國的商賈，沒有一位出身藝匠。於是，杜勒這位金匠出身的藝術家，在這兩百議員中間成為唯一。杜勒清楚知道，這只是一個虛位，不但沒有任何實權，在紐倫堡市政大廳的大會議室裡連一個座位也不會有，但是，世俗社會就是會喜歡，只要看阿格涅斯笑得那麼開心就知道了。啊，阿格涅斯真是世俗社會的晴雨表。杜勒苦笑著，搖了搖頭。

帳房先生喜孜孜地來到杜勒畫室，不是為了議會而是報告房子找到了，請杜勒去看看。杜勒放下手裡的工作，跟師傅們交代了一番，這才跟著帳房先生來到老城區帝王堡（Kaiserburg）附近一所五層樓的大宅。這所房子已經換了幾位主人，但她依然堅固、美麗。就在這一天，杜勒決定從現在的房主，一位天文學家手裡買下這所房子。

兩個月之後，匹克里蒙從奧地利返回紐倫堡，馬上按照

杜勒信中所告知的地址找了來。下了馬車，面對這個擁有堅實大門、彩色鑲嵌高窗的龐然大物，匹克里蒙開心地笑了，毫無疑問，杜勒的經濟狀況很是不錯。

杜勒在前頭帶路，領著老友參觀新居。砂岩建成的一樓工坊專司彩色玻璃、金銀器、珠寶之類，帳房先生不但有自己的帳房而且擁有展示產品、招待客人的空間。玻璃櫥櫃耀眼，牆壁上懸掛著已經裝裱妥當的版畫，客人歇息的座椅舒適。「這簡直是頂級藝廊的規模了。」匹克里蒙讚美道。

順著寬敞的橡木樓梯走上同是砂岩打造的第二層，杜勒的畫室、工作間寬敞、明亮、井井有條，連印刷機都擦拭得乾乾淨淨。繼續前行，木結構的樓層裡到處都有色彩柔和的地毯、窗幃，置放著寬大、堅固的家具，椅子上放著厚厚的錦繡坐墊。臥室裡置放著雕刻精美的衣櫥、鋪著華麗蓋被的床鋪。在巨大的餐室裡，各種器具光芒四射。杜勒表情平淡，帶著老友繼續攀登。頂樓，面積比較小，書櫃沿牆設置，窗下大書桌上放著攤開的書本、紙張、筆墨、鈐印、封臘。匹克里蒙大笑：「你這裡簡直是天堂，我的書房亂得一塌糊塗……」杜勒微笑。他引導老友來到一面朝北的書牆前，這

裡有兩扇淺淺的書架，一看便知是教堂擺放《聖經》的舊物。書籍封面朝外插於架上，都是匹克里蒙自己的著作以及匹克里蒙送給杜勒或者介紹給杜勒看的書。面對這樣的禮敬，匹克里蒙眼睛濕了。

杜勒拿起一本書，書的下面有一把鑰匙，牆壁上有一個小孔。用這把鑰匙插進鎖孔，無聲地一轉，書架緩緩旋轉，出現了另外一個空間。

「從前的主人用這個閣樓觀察天象。」杜勒這樣說。

匹克里蒙走了進去，杜勒在他身後把門關上，鑰匙插進鎖孔，鎖住了門。

順著三層寬敞的臺階走上去，出現了一個面積不大的房間。牆壁上有三扇窗戶，天花板上有兩扇天窗，室內光線充足。靠牆一個木架上滿是手臂粗的蠟燭，足證這裡的主人常常是在這個空間裡度過漫漫長夜的。房間中央一張工作檯佔地寬闊，表面極其光滑，木紋畢現。工作檯上只有一張模糊難辨的設計圖，上面壓著圓規、直尺與曲尺，桌邊只有一把木椅。匹克里蒙好奇地伸手撫摸檯面，大感詫異。杜勒微笑：「透明的塗料，我刷了七、八層，有些厚度，相當堅硬，非

常容易清洗。配方我寫下來了，你若是喜歡，我來為你做一張桌子，不費事，只要給我尺寸就行了。」

匹克里蒙滿心歡喜，趕緊道謝。一抬頭，面對了房間裡牆壁上唯一的一幅畫，鑲在原木畫框中的《祈禱中的雙手》，內心激動。杜勒看著站在那裡一動不動的老友，眼睛濕了。兩個人、一幅畫，就這樣定格在那裡。終於，匹克里蒙喃喃開口：「令人悲喜交集的作品，最終會讓觀者生出感恩的心⋯⋯」

「基本上是寫生，我自己的左手，每一個關節、每一條筋絡、皮膚上的每一絲褶皺都如實勾勒，連指甲縫裡的油墨都沒有疏漏⋯⋯」杜勒這樣說。

最後，兩人站到了牆角一張小床前，窄窄的木板床、灰色的被褥、灰色的枕頭，與天主堂修士房的床鋪一模一樣。匹克里蒙再也說不出話來。杜勒心平氣和：「這裡，沒有人會不請自來。這裡是整棟房子真正屬於我的地方。這裡離上帝很近⋯⋯」

匹克里蒙望著一扇面對東北方的明窗，雄踞於山腰的帝王堡就在伸手可及的地方。杜勒則望向了面對西南方的另外

一扇窗，山景、河景、市景盡收眼底。兩人各懷心事，相視而笑，杜勒笑得歡暢，匹克里蒙笑得苦澀。

出得門來，杜勒將門鎖好，書房恢復了原樣。「鑰匙只有一把？」匹克里蒙輕聲問。「另外一把在我母親手裡。」杜勒悄聲說。匹克里蒙點點頭：「令堂是你的屏障。」杜勒淚光晶瑩：「母親的堅強無人能及……」

閣樓裡工作檯上那一張設計圖非常重要，那是一個祭壇畫畫框的設計，設計完工之後，將要製作這個畫框的藝術家是首屈一指的木雕大師斯托夫（Veit Stoss, 1450-1533）。杜勒珍惜這個合作機會，他希望自己的設計能夠吸引斯托夫來製作出一個真正莊重、美麗的畫框，烘托出祭壇畫的輝煌……。

這幅祭壇畫的主題是對聖父、聖子、聖靈，聖三位一體的尊崇，委託來自紐倫堡富商蘭道瓦赫（Matthias Landauer, 1451-1515）。蘭道瓦赫不但是極其富有的商人而且是一位慈善家，他在數年前參與並主導了聖三一教堂（Holy Trinity Church）的興建。然而，更為人所知的是，這所建築也叫做「十二兄弟之家」（House of the Twelve

Brethren），在這裡可以容納十二位貧苦無依的單身男子，十二位藝匠居住。西元一五〇九年，蘭道瓦赫委託杜勒為聖三一教堂中自己家族禮拜堂繪製四英尺寬四點五英尺高的祭壇畫；同時，他也委託杜勒設計祭壇畫畫框，畫框上緣的主題是「最後的審判」。這個畫框將交給斯托夫完成。杜勒也為這個禮拜堂設計了彩色高窗，玻璃鑲嵌則由杜勒的工坊完成。整個工程歷時三年於一五一一年竣工，蘭道瓦赫本人則在一五一〇年搬進了「十二兄弟之家」，親眼目睹了祭壇畫的完成與裝裱，並陪伴著這幅作品五年。五年後，蘭道瓦赫葬在自家禮拜堂內，彩色高窗之下，繼續陪伴這幅偉大的作品。

　　杜勒將繪畫作品分成三個部分，畫面中心上部雲端之上飛翔著聖靈，表情平和的天父以祂聖袍的綠色襯裡遮擋著釘在苦架上的聖子。在這個半圓形的右上角，淺灰色背景上，聖奧古斯丁（St. Augustine），紐倫堡的保護聖人，正凝神注視著。

　　雲層右側是聖母及身邊的聖女們；左側伴在施洗約翰（John the Baptist）身邊的則是《舊約聖經》中的聖者與英雄，包括摩西（Moses）和大衛王（David）。

畫面下方則是人間，右側繪有兩位教皇與許多神職人員，左側則是神聖羅馬帝國皇帝馬克西米利安一世與他的軍事將領，還有許多男女，無論尊卑、貧富都被藝術家的畫筆聚攏在一起親密無間地站立著。就在皇帝身側，一位大主教身後，杜勒安排了穿戴華麗衣帽的蘭道瓦赫老人。

　　畫面底緣的風景線山青水秀。左下角，身著灰衣的藝術家站在綠色的原野上，他的署名寫在白色的牌子上，立在他身前，看起來相當堅固，有著不容更動的氣勢。

　　祭壇畫的畫框採取古羅馬神殿風格，堅實的底座、雙柱、雕刻精細的簷，以及半圓的頂，乃是古典主義的經典設計。簷上兩側兩位吹響號角的小天使不但彰顯最後的審判這一主題，也為祭壇畫本身的聖三一崇拜增添了戲劇張力。

　　作品的原創者、作品的守護者——謝世之後，西元一五八五年神聖羅馬帝國皇帝魯道夫二世　（Rudolf II, 1552–1612, 1576–1612 在位）買走了祭壇畫，留下了畫框。蘭道瓦赫繼續在墓穴裡陪伴著這個畫框，直到紐倫堡政府將其移到市政大廳。因之，雖然祭壇畫本身最終落腳維也納，作品的標題仍然是《蘭道瓦赫祭壇畫》。

現如今，在天堂裡，杜勒與斯托夫俯首下望維也納與紐倫堡這兩個「相距不遠」的城市，杜勒說：「紐倫堡那幅複製品配不上您精心雕刻的畫框。」斯托夫回答：「維也納那個粗製濫造的東西也配不上您輝煌的祭壇畫。」蘭道瓦赫站在他們身邊，左右張望，默然無語，心裡忖道：「看起來都很好啊，你們兩位有一點點太過挑剔了。」

《蘭道瓦赫祭壇畫》*Landauer Altarpiece*
椴木鑲板、多材質（Mixed media on limewood panel）
1508–1511
原創鑲板畫作現藏於維也納藝術史博物館

中世紀德意志的祭壇畫常常是多聯的，表達相當複雜的內涵。藝術史家們讚譽這幅作品的設計者與繪製者杜勒是將文藝復興的精髓與北歐藝術風格融匯在一起的第一人。斯托夫巧奪天工的精雕細刻與這幅單獨的祭壇畫相得益彰，神聖而單純的主題得到了最強有力的表現。更為令人傾倒的是，整個作品傳遞出一種祥和、清明的氛圍，地中海的氛圍。

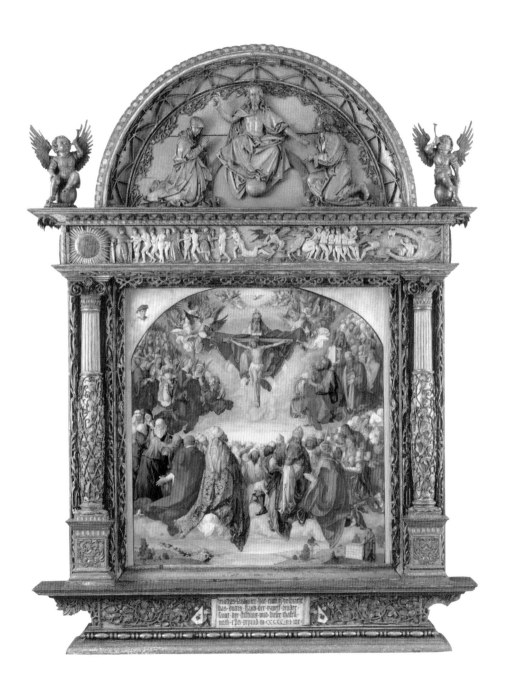

我們知道的是西元一五一〇年，杜勒完成了這幅祭壇畫等待裱裝的期間，對外宣布不再繪製祭壇畫，並且將他接到的祭壇畫委託全部轉給了索斯。因此，《蘭道瓦赫祭壇畫》成為杜勒最後一幅祭壇作品。有人認為，此畫登峰造極，杜勒此時離開這個舞臺是智慧的決定。事實上，從此以後，杜勒不再鍾情色彩，除了有數的幾幅彩色作品以外，他的力量都放在黑白線條上，尤其是蝕刻。

　　西元一五一一年，對於杜勒來說是非常重要的一年，這一年，他將自己的系列木刻出版成書，他自稱這是他自己的「三本大書」，內容包括曾經出版過的《啟示錄》，從未結集出版的《聖母生涯》 *The Life of the Virgin*，以及從未集結出版卻廣為流行， 描述基督受難的大開本版畫 《受難》 *The Large Passion*。《聖母生涯》 易名為 《福隆童貞瑪利亞》 *Blessed Virgin Mary*， 出版時增加了三幅新的木刻。 大開本《受難》易名為《基督受難》*Passion of Christ*，出版時增加了四幅新的木刻。 紐倫堡聖艾吉迪烏斯修道院 （Abbey St. Aegidius） 修士、 語言學家喀里多尼亞斯 （Benedictus Chelidonius, 1460–1521）不但精通希臘文而且擅長用「新

拉丁文」撰寫詩篇。杜勒與這位修士交好，新書出版便請他為《福隆童貞瑪利亞》與《基督受難》撰寫拉丁文詩篇。喀里多尼亞斯的文字平易近人、優雅、精準，圓滿達成任務。

西元一五一四年，喀里多尼亞斯遷居維也納，後來成為反對宗教改革者馬丁・路德（Martin Luther, 1483–1546）的著名神學家埃克（Johann Eck, 1486–1543）的朋友，於是，好事之徒便推論說，杜勒也是反對宗教改革的。其實，人的理念是不能這樣簡單化地作結論的。西元一五一二年，著名法學家、外交家紹爾（Christoph Scheurl, 1481–1542）返回了紐倫堡，很快成為杜勒的好友，他是馬丁・路德最早的支持者之一，在他最有名的事蹟中包括推動路德與最重要的反對者埃克之間的對話。我們也不能因此而下結論說，杜勒是紹爾的好友，所以他是支持宗教改革的。事實上，杜勒是一位人本主義者，人們成為杜勒的朋友，只是因為杜勒欣賞他們的脾氣、性格、學養，與他們投緣。至於這些人的政治理念、宗教觀點則並非友誼的基礎。而且，杜勒一輩子都是虔誠的天主教徒，對於宗教改革者的遭遇，他有同情之心，但他不可能接受新教。

西元一五一一年深秋，寒風蕭瑟。匹克里蒙應邀來到杜勒的閣樓，在那唯一的木椅上坐下。工作檯上放著一本小開本的《基督受難》*The Small Passion*，標題上註明，創作者是來自紐倫堡的阿爾布雷希特‧杜勒；文字由喀里多尼亞斯撰寫。扉頁上，木刻版畫，戴著荊冠的基督低頭坐在一塊方石上，狀極哀傷，石上刻著杜勒著名的簽名式。匹克里蒙輕輕翻開第一頁，亞當與夏娃被逐出伊甸園赫然在目。一頁又一頁，三十七幅版畫作品從「童貞聖母領報」到「最後的審判」將《聖經》要義一一呈現。

　　「我的朋友，你以最精彩的方式完成了人類獲得救贖的整個故事。」匹克里蒙從書上抬起頭來凝視著坐在小床上的杜勒，緩緩地開口。

　　「原罪；由基督誕生到基督受難、復活、升天、最後的審判；一一被強有力地表現出來。小開本，精工製作，便於攜帶，實在是絕妙的構想。這本珍奇的書將有極為廣闊的市場，我會全力以赴廣為推介。」緩了一緩，匹克里蒙瞄了一眼頭頂上的天窗，微笑著說：「現在，你離上帝更近了。」

　　整整一年的辛勞得到了老友這樣的理解與肯定，杜勒鬆

了一口氣，雙手捫胸，回答說：「上帝在心裡，與我沒有距離。」

X. 黑暗與光明

西元一五一二年二月四日，神聖羅馬帝國皇帝馬克西米利安一世來到了紐倫堡，他在這裡停留到十二日，整整八天。除了政經大事之外，他要創造一個藝術上以及印刷上的奇蹟，來彰顯他的偉大人格、軍事成就，他需要巨大的凱旋門、凱旋隊伍以及馬車隊伍。用怎樣一個辦法來完成這樣的大作品，皇帝想到了「物美價廉」的木刻版畫，將木刻版畫連在一起的宏偉製作應當是手頭拮据的皇帝之最佳選擇。他一直記得杜勒這位藝術家，在自己尚未登基之前就已經在木刻插圖與祭壇畫上描繪了自己身為皇帝的形象。皇帝跟富格家族的人們交好，富格家的禮拜堂設計出自杜勒的手筆，這些銀行家在皇帝面前盛讚杜勒的設計。銀行家也將他們的感動與皇帝身邊的學者與製圖專家施塔比烏斯（Johannes Stabius, 1450–1522）分享，一席話堅定了施塔比烏斯的信心，原來皇帝已經有意請杜勒擔綱來完成他心中的「凱旋門計畫」。在皇帝的因斯布魯克宮庭裡，有一位重要的畫家、建築師、插圖藝術家科爾德雷爾（Jorg Kölderer, 1465–1540）。當施塔

比烏斯在富格陪同下與杜勒見面談及委託的時候特別提到這位宮廷藝術家，杜勒表示，這樣的大工程絕對需要群策群力，他很期待能夠與科爾德雷爾合作。杜勒如此通情達理讓施塔比烏斯大為高興，馬上簽約並預付了酬金。好消息呈送到皇帝那裡，龍心大悅，杜勒不但見到了皇帝，而且得到了更多的委託。

寒風蕭瑟，杜勒工坊的人們收了工，吃過晚飯之後已經散去休息，杜勒把他年輕有為的學生史普林根克萊（Hans Spinginklee, 1493–1540）招進了他的畫室，讓他在爐邊坐下，為他遞上一杯紅酒，請他談談對於「大型版畫」的認識，史普林根克萊便把他見到的「版畫壁紙」描述給老師聽：「也是一種流行呢，好多人家不再用布料、綢緞裝飾牆壁，而是用連結起來的圖案版畫，有的還有顏色，滿好看的。」

杜勒微笑著點點頭：「如果將兩百幅木刻版畫連接起來使用四十張大型對開紙張來印刷，那會是一個什麼樣的光景？」史普林根克萊大為興奮：「每一張紙寬四十五點七公分，長六十二點二公分，四十張連結起來，可不是要趕上羅馬的凱旋門了？」杜勒點點頭：「我們就是要為皇帝做這樣一個凱旋

門，你要準備好參加這個工程。」史普林根克萊站起身來，誠摯地感謝老師的信任。

學生道了晚安離開之後，畫室恢復了寧靜。杜勒一邊想念著義大利藝術家帕拉約洛將小件作品合成大題材的創意，一邊打開他的收藏，拿出三幅作品，攤放在工作檯上，攤放在地板上，仔細端詳。

一四九三年，師父瓦格莫特的工坊製作了五十公分長，三十四點二公分寬的《紐倫堡鳥瞰圖》*View of Nuremberg*，兩塊木刻版型，分兩次印刷，然後在一本大書對開的內頁上合成，精細而壯觀。

一四九四年，曼特尼亞製作了七十九點八公分長，二十八點五公分寬的銅版蝕刻版畫《海神之戰》*Battle of the Sea Gods*。兩塊銅版精雕細刻，戰鬥場面驚心動魄，印刷之後兩個畫面的合成天衣無縫，杜勒仔細研究接縫處的設計，不禁讚嘆出聲。

一五〇〇年，巴爾巴利製作了二百八十一點一公分長，一百三十二點七公分寬的《威尼斯鳥瞰圖》*View of Venice*。他使用了六塊木刻版型，分六次印刷，六張紙接縫處清晰可

見。水面和陸地的分野刻畫精細、準確，其觀測的技術已經可以說是相當成熟了，很不容易。杜勒凝神看著，感覺到巴爾巴利的作品更接近地圖，而瓦格莫特的作品是藝術品。他自己將要完成的是貼在宮廷牆壁上的藝術品，頂天立地的凱旋門。杜勒思忖著，將這些作品收起來，走向母親的臥室。

　　溫暖的臥室裡，母親躺在床上，弟弟埃德萊斯正陪著母親說話。看到推門進來的杜勒，母親很高興地跟他說：「漢斯來過了，道過晚安，回到樓下去研磨顏料了。」杜勒愛護小漢斯，很愉快地回答母親說：「漢斯勤奮，知道上進，您可以放心，他將來會很成功的。」母親點點頭，跟著又說：「阿格涅斯也來過了，道過晚安，我讓她回房休息了。」杜勒點點頭，沒有接下去，只是詢問著弟弟金匠作坊的情形。埃德萊斯笑說：「皇帝前呼後擁來到紐倫堡，給我們帶來數不清的生意，大家忙得不得了，好不容易才抽出身來看望母親……」屋裡的三個人都笑了，舒心地笑了。無限欣慰的母親拍著兩個兒子的手，喜不自勝。

　　母親安歇之後，兩兄弟走出門來，說些體己話。關於「凱旋門」，埃德萊斯放低聲音說：「這位皇帝並沒有彪炳的戰功，

鞏固權威還是要靠與歐洲顯赫的王室聯姻，豎起一座紙做的牌樓也還是無濟於事，沒有辦法改變歷史。你不必太上心……」杜勒沒有點頭，也沒有搖頭，靜靜站著，望著弟弟在寒風中邁開大步走向依然燭火明亮的舊居，現在屬於埃德萊斯・杜勒的金匠作坊。製作「凱旋門」是一個藝術實踐的機會，它將是版畫藝術的豐碑，很可能空前絕後，自己當然要認真對待，完美實現。杜勒自忖。

回到家，帳房先生在前廳等他，跟他說：「富格家的人今天來過，說是有關大型印刷機的事情請您放心，他們已經著手準備。知道您忙，他們沒有打擾，讓我轉話給您……」帳房先生一邊將大門上鎖，一邊心情歡快地跟杜勒絮絮叨叨。杜勒知道，自己聲望日隆，忠心耿耿的帳房先生最是喜慰。

回到自己的畫室，杜勒打開施塔比烏斯交給他的有著皇家鈐印的卷宗，裡面是需要放進凱旋門版畫的內容。皇帝的家族譜系從凱撒大帝（Gaius Julius Caesar, 100–44 BC）開始，相關大規模征戰從無止歇。資料極為豐富，大凱旋門的設計不會空泛。杜勒想到了皇帝的微笑：「最後的騎士，我是最後的騎士，真正意義上的騎士……」杜勒當時沒有回應，

現在，面對著這個卷宗，杜勒心潮起伏，真正意義上的騎士，應當是什麼樣子？

伊拉斯謨斯在書中寫過：「每一位基督徒都是為上帝而戰的勇士。」就這個層面來說，馬克西米利安一世是當之無愧的英勇騎士。

端著燭臺，杜勒一階階步上樓梯，走進書房，打開閣樓的門。

騎士為上帝而戰為信仰而戰，因此，騎士能夠不理睬死亡的威脅，也不懼怕惡魔的恐嚇。為了天上與人間的正義，他們勇往直前，這才是真正意義上的騎士。自己，應當是其中的一員。他鋪開畫紙，將心頭所想流瀉到紙上，設計出一幅銅版蝕刻《騎士，死亡與惡魔》的雛型。

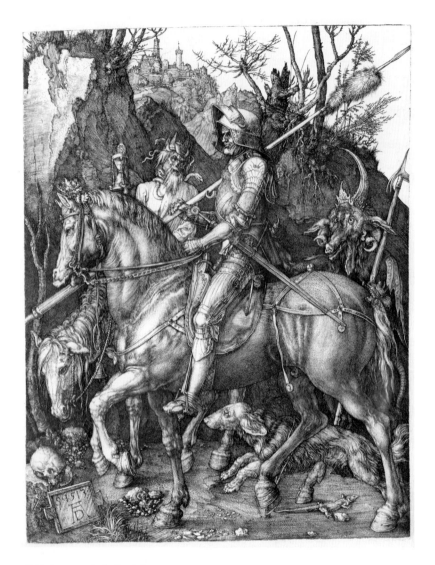

《騎士，死亡與惡魔》*Knight, Death and Devil*
銅版蝕刻／1513

歷代藝術史家高度讚美杜勒在這幅作品裡使用的完美比例，戰馬的身體比例，
騎士的身體比例都是經過反覆推敲的。此時此刻，杜勒在比例與透視方面已然
無懈可擊。死亡緊盯在騎士身側，騎士不為所動，目不斜視，穩步前行。惡魔
緊隨騎士身後，獰笑著，騎士意志堅定，目光專注，向著既定目標前進。這是
無聲的戰鬥，發生在人間的每一個角落。杜勒以這幅作品自勉、自勵。作品展
現設計方面的巨大成功、蝕刻技術的精進，以及藝術家內心的巨大力量。

西元一五一三年，杜勒創作了大量蝕刻，以這幅作品流傳最廣。人類從出生那天起就在一步步走向死亡。人類的內心深處，光明與黑暗的搏鬥永無休止。惡魔與死亡所代表的黑暗力量強大，這便是人間的普遍存在。人們從這幅作品裡得到的精神力量無以言說。

　　正因為作品的廣為流傳，日後，瓦薩里才能在他的書寫中高度讚美《騎士，死亡與惡魔》的藝術成就，他特別指出，作品的「寫真」完全突破了蝕刻技藝的侷限性：「騎士的眼神、表情是那樣的自然；他身下的駿馬是那樣的健壯、靈動、優雅，身上的皮毛閃閃發亮，比油畫還要傳神。」

　　在這幅作品的右下角，杜勒的簽名式上，杜勒寫下了成畫的年代 S 1513。S 是拉丁文塞魯斯（Salus）的縮寫。塞魯斯是一位羅馬女神，專司健康與平安。杜勒在這裡，用 S 來表示「承平歲月」的意思，他喜歡這個寫法，常常用在作品中，也用在他的日記、筆記裡。後世觀者欣賞這幅作品時，會產生聯想，那怕是承平歲月，死亡仍然是永遠在發生著的，惡魔也永遠如影隨形。藝術家賦予作品的哲學意涵值得細細品味。

然而，當年前來買畫的客人問藝術家這幅作品的主題時，杜勒總是含笑簡單回答：「騎者，也就是騎馬的人。」

　　在杜勒的案頭書裡有著佛羅倫斯學者、神學家、古典柏拉圖主義（Platonism）的捍衛者費奇諾（Marsilio Ficino, 1433-1499）的著作。費奇諾有句名言：「藝術界的佼佼者們都是憂鬱的。」這句話時常讓杜勒陷入思索。在藝術的領域裡有著超人成就的人都是憂鬱的，天才們都是憂鬱的，因為他們沒有辦法滿足自己的成就，他們永遠在艱難的摸索中，永遠期待更上一層樓。杜勒有心來描述這樣的一個論斷，他設計了令人瞠目的偉大作品，銅版蝕刻《憂鬱 I》。

　　一位強壯的有翅膀的女子臭著一張臉坐在海邊戶外的冷風裡，牆角邊的石凳上，一手托腮，一手握著一支圓規——研究幾何學不可或缺之物。她的一隻翅膀幾乎頂住了牆上的一只沙漏，沙漏之側是一只鐘，兩者強調的都是時間。鐘下方的數字則與計算產生關連。她裙下露出的鐵鉗、地上散落的釘子、鋸、劃線器、釘錘、木條，在在顯示出一項尚未成功的創作。這可能是女子心緒大壞的原因。女子腳邊的球體、身邊的磨盤、牆邊的扶梯以及一塊有稜有角的巨大石塊都是

幾何圖形，顯示著幾何學在作品中的意義，也是幾何學在費奇諾作品中的意義。畫面上還有兩個活物，有翅膀的小僮坐在磨盤上打盹，他的頭頂上是一架天秤。一條狗臥在女子腳邊，已經睡著了，小僮與狗都累壞了，被那女子無休止的創作活動累壞了。遠處的風景線卻明麗萬分，城市沐浴在燦爛的陽光裡，彩虹妝點著整個畫面的右上角，與憂鬱的女子形成巨大的反差。就在那光芒萬丈的所在，一隻蝙蝠展開雙翅飛過，明示作品的主題 MELENCOLIA§I。杜勒在設計圖的正下方寫了這樣兩句話：「鑰匙即權力，錢袋即財富。」於是，我們發現，畫面左下角，女子腰帶上掛著鑰匙，也掛著錢袋，錢袋殷實，沉重地墜落在地面。而藝術家的簽名式與成畫年份 1514 則安頓在石凳下方，與鑰匙、錢袋形成一個銳角三角形。

　　杜勒完成這幅作品的當晚在閣樓裡寫日記：「一個男孩如果過於勤奮地致力於繪畫，他很可能陷入憂鬱無法自拔。他應當去學習玩一種弦樂器，讓他自己的血液再次歡快地奔騰起來。」寫完，他舒暢地嘆了一口氣，躺到他的窄木床上，馬上就睡著了。

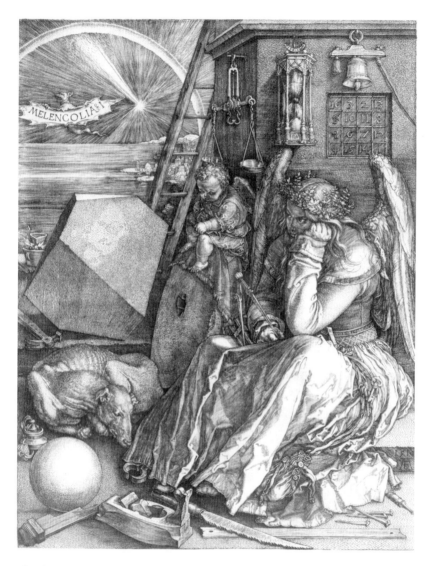

《憂鬱 I》 *Melencolia I*
銅版蝕刻／1514

作品意涵之豐富超出當時歐洲著名人文學者們的想像，財富與權勢仍然
不能使得某些人遠離憂鬱而沐浴在溫暖而歡快的情緒裡。原因何在？每
一位觀者都能夠得出自己的答案。作品對費奇諾學說的詮釋更是杜勒個
人在哲學領域探究、研習的結果。他從不公開談及，而是在深思熟慮之
後將其寫下來。前來購買版畫的客人問及這幅作品的創作動機時，杜勒
笑道：「一幅準備好的素描成就了這幅蝕刻。」

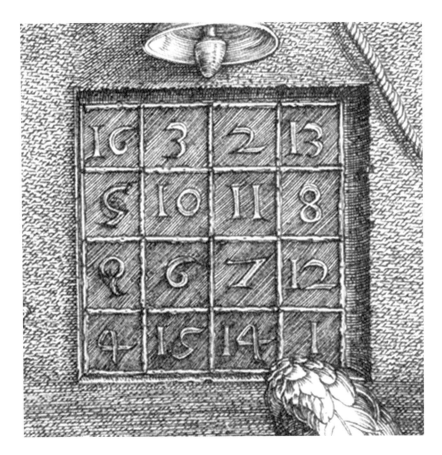

《憂鬱 I》局部

有趣的是，在這幅銅版蝕刻上，懸掛在牆上的十六個數字組成的方陣正是魔術方塊，也就是一個天才數獨。每個橫列、每個直排、每條對角線、每個象限，甚至中心四個數字以及整個方塊之四角的四個數字之和都是三十四。更精彩的是，杜勒甚至將完成這個奇蹟的年份「一五一四」也鑲嵌到方塊的底邊。

這就給了五百年後的美國小說家丹‧布朗（Dan Brown, 1964– ）機會，將杜勒的天才數獨納入他的小說《失落的符號》*The Lost Symbol* 之中。三十四這個數字於共濟會（Freemasonry）而言非同小可；三與四之和為七，七這個數字在玄密學裡也非同小可。丹‧布朗禮敬杜勒，將這個橋段安排在第七十個章節；而且小說以讚美上帝為結語，符合杜勒身為上帝代言人的身份。

人們都在殷切盼望《憂鬱 II》的出現。沒有，再也沒有了，杜勒此時面對的不是憂鬱，而是悲慟。

西元一五一四年三月十九日，被病痛所苦日漸衰弱的母親似乎有了些精神，整個工坊的人都好高興，都相信老人家又熬過來了。午休之後，杜勒見母親精神還好，眼神鑠鑠，指揮著廚娘安頓晚餐，聲音清亮，便跟母親說，想為她繪製一幅肖像畫。母親笑說，病病歪歪的，氣色太差，不要糟蹋那許多昂貴的顏色，素描就好。於是這幅炭筆素描就誕生了。畫面上，六十三歲的老人家額頭皺紋密布、顴骨、鎖骨高聳、雙唇緊閉，雙眼銳利。這是一位辛苦勞作多年、飽經憂患、飽經傷痛、飽經病苦折磨，已然無所畏懼的老人。

《芭芭拉・杜勒，本姓侯波爾》*Barbara Dürer, b. Holper*
炭筆素描／1514
現藏於柏林國家博物館

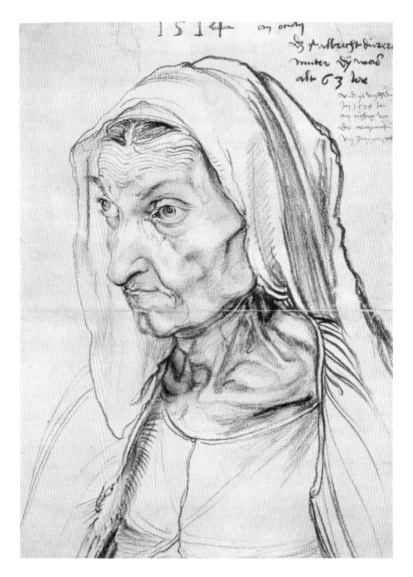

經典寫實的素描作品。藝術家的母親,失去了十五個子女的母親,慘遭病痛折磨,形銷骨立,卻仍然是美麗的。她的美麗飽含不屈的意志與無限的愛心。這幅作品是四十二點二公分高,三十點六公分寬的真人尺寸胸像。成畫日期與記敘文字是數週後母親仙去之後才寫上去的。杜勒生前,這幅作品從未離開他的畫室。

作品完成，杜勒拿給母親看，母親歡喜，笑得很開心。母親看著自己的兒子，眼睛裡都是慈祥。母親說：「你是畫家，總是送畫給我。這一次，我要買這幅畫。」母親指揮著兒子從床頭小櫃裡拿出四只沉重的深藍色絲絨錢袋，上面用淺藍色絲線繡著大寫字母 H，這是母親從娘家帶來的錢袋，是母親一輩子積攢的私房錢。杜勒大吃一驚，不知該如何應對，母親跟他說：「你是我的孩子裡，活到現在的，最年長的一個。你善待你的兩個弟弟，善待為你工作的人，我很放心。你也要善待自己。這點錢是我留給你的，你要用它照顧好自己……」話說完，母親疲倦地閉上眼睛，那個淺淺的微笑就這樣留在母親的臉上。

數週之後的一個傍晚，杜勒早早收工，來到母親臥室裡探望已經臥床數日的母親。母親示意身邊的侍女離開。那女子十分乖巧，知道老人家有話跟兒子說，便靜靜地走了出去，帶上房門，在門外的起居室裡靜靜守候。老人面容憔悴，說話已經困難，極為用力地擠出一個微笑，抬了抬手。杜勒伸出雙手捧住母親的手，感覺到母親手裡一個東西摸上去硬硬的。杜勒知道，那是閣樓的鑰匙，心裡一震。母親的手推了

一推，帶著母親的體溫，鑰匙落到了杜勒手裡。這時候，母親舒心地笑了，闔上眼睛休息。杜勒站起身來，手裡握著鑰匙，長久地凝視著母親陷在枕頭裡的臉。數週之前的那幅素描鑲在鏡框裡，站在床頭小櫃上，母親用炯炯的目光盯視著前方，似乎在跟兒子說：「不要擔心我，你的路還長，好好走下去……」現在，母親臉色灰敗與床頭肖像判若兩人，杜勒的心沉了下去，猶如落入了無底的黑洞。

五月十六日，母親在杜勒的大聲祈禱中與世長辭。小漢斯哭倒在母親床前，埃德萊斯神色黯然站立良久，踉蹌退出。在起居室裡，他跌坐下去，左手無力地放在桌面上，右手垂了下去落在腿上，別轉頭，面對了牆角。這個孤單、淒涼、無助、哀傷的背影深深地銘刻在杜勒心裡。這一晚，他在閣樓裡畫下了弟弟的素描。

匹克里蒙聞訊趕來，直奔閣樓，虛掩著的房門裡，杜勒面對著櫃面上的錢袋與鑰匙，淚流滿面：「她走了，去到了上帝身邊……，我只祈求我的祈禱有用，能夠確實減輕了她臨終的痛苦……」匹克里蒙直視杜勒的眼睛：「這位勇敢的老人，再無痛苦……」

「我這間閣樓以及我的畫室裡，沒有任何東西是你不能碰觸的。母親身邊的這把鑰匙留給你，如果你不覺得太沉重的話……」

聽到杜勒這樣說，匹克里蒙知道，自己義不容辭。他拿起鑰匙，放進貼身衣袋：「你放心。」雙手伸出，拉起杜勒：「聽說，你又有新的蝕刻，我可不可以先睹為快？」

來到了畫室，工作檯上一張素描吸引了匹克里蒙的注意，他一眼看出來，那是埃德萊斯半側面的肖像，頭上的軟帽，寬鬆的襯衫都是這位金匠喜歡的穿著。但是畫面傳遞出的哀傷卻是沉重無比的。匹克里蒙沉默著，看著杜勒將素描收進抽屜，心裡記下了這件事。

《埃德萊斯‧杜勒》 *Endres Dürer*
棕色墨水、素描／1514
現藏於維也納阿爾貝蒂娜博物館

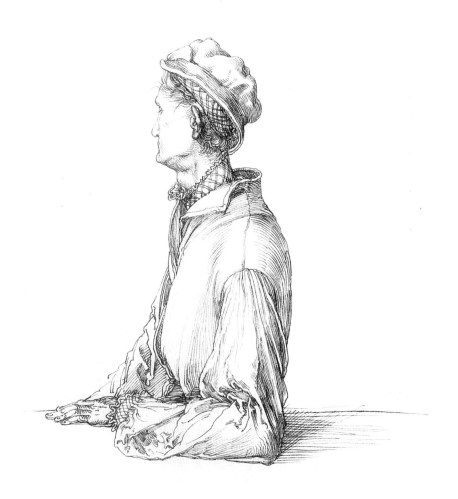

就在同一年，早些時候，杜勒為弟弟埃德萊斯製作了一幅銀針素描，紐倫堡特級金匠埃德萊斯·杜勒神采奕奕面對觀者坐在桌邊。那幅作品成為埃德萊斯最心愛的藝術品。用棕色墨水繪製的這一幅素描，忠實描述了埃德萊斯的喪母之痛。杜勒在畫面上方寫下了成畫年份以及自己的簽名式之後，就將其留在了自己的畫室。十四年之後杜勒辭世，作品才到了埃德萊斯手中。後世藝術史家議論紛紛，揣測杜勒為什麼選取這樣獨特的一個視角，其實，這個畫面正是杜勒親眼所見，他只是用筆墨將其定格，成為永恆。

杜勒從木架上取下已經晾乾的蝕刻版畫，放到了工作檯上。「聖傑羅姆在書房裡！」匹克里蒙歡叫起來：「天吶，距離上一幅同樣題材的木刻版畫有多久了？二十二年！小獅子長成一頭雄獅了！」杜勒終於笑了出來：「聖傑羅姆也老了……」

　　「我們的朋友史賓格拉（Lazarus Spengler, 1479–1534）今年翻譯出版了聖傑羅姆的生平，你不是因此而製作這麼精彩的蝕刻吧？」匹克里蒙這樣問。

　　史賓格拉出身皇家宮廷書記官家庭，在萊比錫大學接受完整教育，現在擔任紐倫堡政府書記官的職務，是杜勒的熟人。想到他，杜勒微笑著打開筆記本：「史賓格拉磨著我為他製作藏書票，最近兩年實在是忙壞了，一直抽不出時間來。謝謝你提醒，我把這件事寫下來，抽空給他做藏書票……」寫完這條備忘，杜勒跟老友說：「製作《憂鬱 I》的時候，我就在設計聖傑羅姆了。同是為上帝工作，聖傑羅姆在溫暖乾燥的書房信心十足埋頭寫作；被失敗所苦的創作者在寒冷潮濕的海邊茫然苦思。這是事情的兩面，很可以配成一對。你覺得怎樣？」

匹克里蒙點頭表示贊同，特別指出：「沙漏出現在兩幅作品的重要位置上，你在強調時間的流逝無法阻擋、無法逆轉。」他凝視著畫面上聖傑羅姆伏案工作的那張大桌子，提出疑問：「乍看起來，這是一張矩形長桌。仔細審視才能發現，這是一張方桌。是不是你在度量與比例方面又有新的進展？」

杜勒高興起來：「我最新的研究成果都納入最近兩年這三幅尺寸非常接近的大型蝕刻作品裡了。」匹克里蒙大為興奮：「寫下來，都寫下來，我們來出版專書。」

這一晚，杜勒回到閣樓的小床上，遙望著天窗透出的黯淡星光漸漸地被淡淡的粉紅色雲霞所取代，悲痛已經沉入心底，這才朦朧睡去。

《聖傑羅姆在書房裡》 *St. Jerome in His Study*
銅版蝕刻／1514

正如杜勒所預見的，後世藝術史家研讀他為量度學所寫的專書時，都
會將《騎士，死亡與惡魔》、《憂鬱 I》、《聖傑羅姆在書房裡》這三幅
蝕刻作為研究的對象。許多的論文中也會反覆談到他們對這三幅作品
的研習成果。畫面上，專心寫作的聖傑羅姆似乎是被縮小了，但是我
們可以想像，當祂站起身走向觀者，走到獅子身邊的時候，其比例卻
是剛剛好。這是怎樣的「移動中的度量變化」！我們要記得，杜勒可
是早於林布蘭整整一百年啊。杜勒生前，《聖傑羅姆在書房裡》是他
最暢銷的版畫作品。

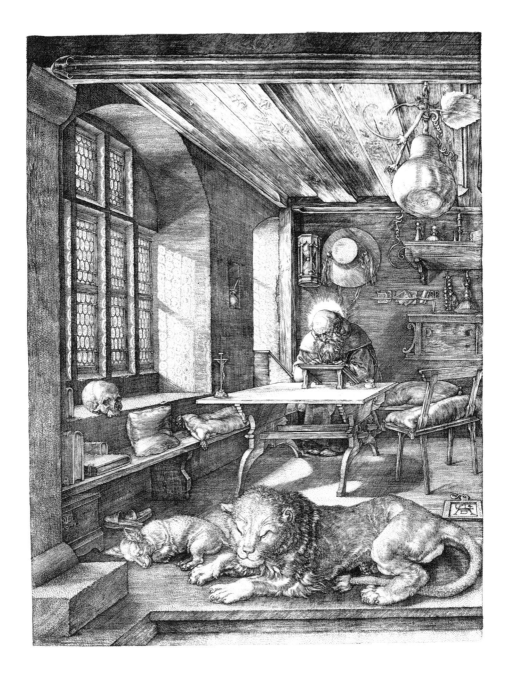

XI. 藝術家與皇帝

　　西元一五一五年二月，因斯布魯克皇宮在白雪覆蓋下披著晨曦優雅地矗立在群山的懷抱之中，神聖羅馬帝國皇帝馬克西米利安一世披著毛皮大氅神采奕奕來到書房。他的「影子作家」勞埃刌（Marx Treitz-Sauerwein, 1450–1527）已經等在那裡，遠遠見到皇帝駕臨便微笑著躬身行禮。皇帝高興地同這位老友打招呼，坐了下來，輕輕搓了搓雙手，湛藍的眼睛像孩子似的充滿期待，等著看這位銀髮老人送到面前的珍奇。

　　這是一冊皇帝私人《祈禱書》*Prayer-Book*。自從一五一二年起，那位紐倫堡的畫家杜勒就開始為這些祈禱書繪製極為精美的頁邊插圖。皇帝在內心深處感激杜勒，這些插圖美麗之極，而且貼心，帶來撫慰，帶來溫暖。閱讀祈禱書變成了極為愉悅的一件事情。

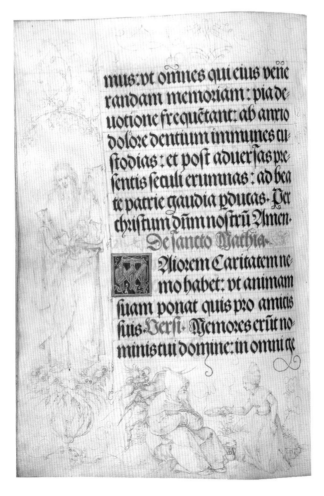

杜勒不僅為皇帝設計其著作的裝幀，而且親自動手，為皇帝的私人《祈禱書》繪製精美的頁邊插圖。我們現在看到的這一頁，在頁面右側，杜勒繪出一位聖者正從雲端凝神看著人間的一個場景。書頁下方，懷抱書稿的修士面對著前來送飯的女子，表情尷尬，他身後的小惡魔則聚精會神觀察修士如何對待面前的「誘惑」。在修士與女子之間的石塊上，杜勒用黑色墨水寫下了他的簽名式，這個簽名式很像一張調皮的笑臉。

《誘惑修士》*Temptation of a Monk*
以菫紫色墨水為神聖羅馬帝國皇帝馬克西米利安一世之私人《祈禱書》所繪頁邊插圖／1515
現藏於慕尼黑巴伐利亞國家博物館

「您看，這位聖者被描繪的多麼傳神，您再看下面，環抱著文稿的這一位修士，他正面對著端到面前來的熱氣騰騰的飯菜……。他身後的精靈笑得多麼開心……」勞埃刌細長的手指小心地指點著，輕聲讚嘆著。

皇帝目不轉睛，欣賞著端飯菜給修士的那位女子，容顏姣好的女子一手提著長裙，一手端著餐盤，真正是秀色可餐吶，無法抵抗的誘惑啊……。皇帝笑了，英俊的面容更加迷人了：「還有別的嗎？」皇帝滿懷期待。

「陛下，今天是您的好日子，您期待的凱旋門版畫設計圖全部完成，一共有一百九十二幅木刻，而且，其中九十二幅已經完成了篆刻，設計圖、版畫與版型已經運到了，紐倫堡市議會的議長親自送來的，已經等在大堂，等著呈給您看……」勞埃刌喜孜孜地報告。

皇帝開心極了，站起來就走。勞埃刌趕緊快走兩步在皇帝身側領路。心思細密的勞埃刌將這場會見安排在宮殿另一側的大堂，為的是有機會私下跟皇帝商量一件要緊的事情。在路上，勞埃刌告訴皇帝，杜勒已經為皇帝工作三年，除了三年前的預付酬金之外再無進帳……。皇帝入不敷出，但他

不能虧待杜勒，腦筋急轉彎：「給杜勒年俸一百佛羅林（florins）金幣，你覺得怎樣？請你速速擬一道詔書，要司庫切實執行。」當時，義大利豪門麥迪奇銀行總監的年薪不會超過五十佛羅林。勞埃刜點頭稱善，陪伴著皇帝走進大堂，紐倫堡市議會議長等人已經恭候多時，這時便恭敬地與皇帝相見，向皇帝展示已經懸在高牆上的凱旋門設計圖、貼放於上的部分木刻版畫，以及平放在巨大桌子上的木刻版型。

　　頂天立地的凱旋門高達十二英尺、寬達十英尺，設有三道拱門。這個架構是科爾德雷爾設計的，當他看到杜勒完全遵照他的設計，沒有更動一分一毫時，他非常高興。杜勒將中心拱門命名為「榮譽與權力」，兩側拱門分別是「高貴」與「尊崇」。中心拱門上方聳立著皇帝的「家庭樹」，用二十四幅木刻組成，樹大根深，從凱撒大帝直到神聖羅馬帝國皇帝魯道夫一世（Rudolf von Habsburg, 1218–1291, 1273–1291 在位）無一疏漏。開枝散葉，排列於家庭譜系兩側的家族盾徽足足一百零八面，威風啊，奧地利的哈布斯堡家族（Hapsburg），整個歐洲最有權勢的家族在這裡得到最精彩最全面的炫耀。兩側拱門上方則是皇帝本人的事功，鉅細靡遺。

馬克西米利安一世在年輕的時候就希望自己成為羅馬神話中的大英雄赫拉克勒斯（Hercules），力大無窮、百戰百勝而且得到世人愛戴。他也希望自己成為埃及冥神歐西里斯（Osiris）那樣的人物，永生的歐西里斯是埃及眾神之中最重要的神祇啊。當馬克西米利安一世成為羅馬帝國皇帝的時候，他知道，他是凱撒大帝再世，他是「偉大者」。因此，他看重這紙上的豐碑，空前絕後的紙上豐碑。杜勒，這位偉大的藝術家成全了自己的夢想。當他撫摸著這些木刻版型的時候，想著杜勒所花費的心血，內心深處震顫不已，一百佛羅林實在算不了什麼，可惜自己錢緊，永遠錢緊，沒有一天鬆快日子，要不然，一定要好好報償這位藝術家……。皇帝想著心事。

《馬克西米利安一世的凱旋門》
The Triumphal Arch of Maximilian I
木刻／1515

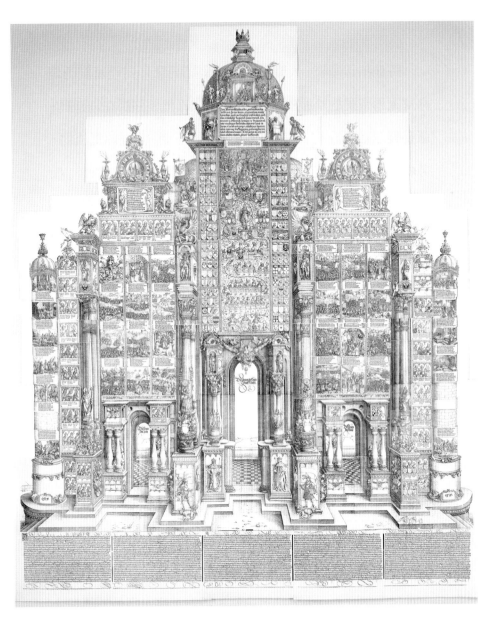

正因為這是紙上藝術，正因為當年神聖羅馬帝國皇帝馬克西米利安一世對這幅大作品的衷心熱愛，印製了七百套廣送皇親國戚。這個空前絕後的大製作才躲過了戰火的荼毒，躲過了一切的天災人禍得以完整保存。時至今日，這不只是皇家的豐碑，而是木刻藝術、版畫藝術、造紙技術、印刷術的凱旋門。這個凱旋門超脫了歌特藝術、超脫了文藝復興，它是杜勒的創作，舉世無雙。

待他抬起頭來，大聲宣布的卻是好消息：「這座凱旋門是神聖羅馬帝國的驕傲，全部完成之後，不但要張掛在宮廷裡，還要製作七百份，分送教皇、歐洲的國王們、重要的貴族們，勞埃刌，我的朋友，請你擬一份名單給我。」

皇帝高興，大家都鬆了一口氣。盛大晚宴之後，勞埃刌請皇帝的司庫、紐倫堡議會議長、議會司庫來到了自己的書房，關緊房門，詳商一切。勞埃刌地位極其特殊，他是皇帝的文膽，他是皇帝「著作」的真正撰寫人，皇帝與他的關係極為深厚。因之，皇帝的司庫對勞埃刌十分尊敬，言聽計從。紐倫堡議會議長這一天已經拿到詔書，知道宮廷將給杜勒一百金佛羅林的年俸，滿心歡喜。他的司庫心中雪亮，皇帝沒錢，日子難過，這年俸真不知是不是一紙空頭支票？司庫臉上掛著笑，滿心戒備，一言不發。三位客人，各有算計，一道緩步走進了勞埃刌寬敞的書房，在一張方桌的四周坐定。

宮廷司庫開門見山，將一只繡著宮廷盾徽的錢袋奉上，交給紐倫堡議會司庫，並且請他在收據上簽字。紐倫堡司庫一五一十點清一百佛羅林，中規中矩簽了字，與他的議長交換了一個眼神，臉上浮起了真摯的笑容。

勞埃刡在每人面前的酒杯裡斟上紅葡萄酒，神色平靜地開口：「皇帝的情形，各位都清楚。今年，無論怎樣艱難，這個年俸，我們是一定要送到杜勒手上的，這是皇帝的心意。但是，明年怎樣，我們實在不敢說……」宮廷司庫馬上接話：「但凡辦得到，我一定排除萬難照辦。但是，也許，我只能湊夠七十，剩餘的三十要請紐倫堡想想辦法……」紐倫堡議會議長也馬上接話：「皇帝的好意絕對要圓滿地傳遞給藝術家。我們若是能夠為皇帝分憂，自然是極好的事情。日後，我們就這樣辦，宮裡和紐倫堡市政府兩下裡湊一湊總是要把這件事情辦得圓滿。」見議長這樣通達，勞埃刡大放寬心，舉杯向議長敬酒：「日後，紐倫堡的事情就是我的事情，請議長隨時知會。」議長恭敬回答：「您請放心，日後還期待您多多關照紐倫堡……」

　　如此這般，歐洲文藝復興時期唯一從神聖羅馬帝國宮廷獲取年俸的自由藝術家杜勒的薪給就這樣得到了短暫而確實的保障。

　　對這一切毫無所知的杜勒此時此刻正坐在工坊的帳房裡，帳房先生攤開帳簿一五一十地講給杜勒聽，為了皇帝的

「凱旋門」，為了皇帝的《祈禱書》，工坊的支出明細。

「我知道，阿爾多夫（Albrecht Altdorfer, 1480–1538）從一五一三年開始就為皇帝工作，連一毛錢也沒有拿到過，但他住在因斯布魯克，住在宮裡，開銷小。當然，隨叫隨到卻沒有宮廷畫師的名分也是苦惱……」帳房先生吁噓著。

從瑞根斯堡（Regensburg）來的這位畫家，杜勒是知道的，但不願意拿他的境遇與自己做比較。《祈禱書》的頁邊設計與繪製是多麼有趣啊，無論是根據文本內容，或者全然是興之所至，那些用橄欖綠、赭紅、堇紫的線條描繪的山川、城池、風雲、人物、飛鳥、動物、昆蟲是多麼可愛啊。前些時候，有人帶了圖片給他看，於是他把居住在新大陸那些眼睛明亮、頭髮漆黑、頂著羽毛、胸前掛著狼牙、手持長矛、皮膚紅紅、能征善戰的健美男人也畫到了皇帝的《祈禱書》上，皇帝看了開心不已……。想到這裡，杜勒笑了起來，看到帳房先生詫異的目光這才驚覺這是在談銀錢大事，於是安慰帳房先生：「您不用著急，皇帝自有安排……」

幾天之後，紐倫堡議會議長親自來訪，帶來了詔書與錢袋。帳房先生開心地笑了。

其實，帳房先生的明細裡面還少了一項內容，那就是騎士的板甲（Plate armor）。西元一五〇〇年，杜勒曾經為參加馬上比武的騎士設計具有日耳曼風格的美麗頭盔。那頭盔極為堅固也極為美觀。一五一二年，在皇帝馬克西米利安一世給予杜勒的眾多委託裡，不但有頭盔，還包括全身的板甲。皇帝不但是語言學家，精通包括德文、拉丁文、法文、義大利文在內的七種語文，而且是教育家，將維也納打造成了第二個佛羅倫斯。他也是經濟學家，將奧古斯堡變成歐洲的金融中心。皇帝也是軍事家，精通堡壘與防禦工事的構築，精通大砲與火藥的製造，精通武器與板甲的生產。事實上，從一五〇〇年到一五三〇年，「馬克西米利安板甲」已經風靡歐洲。為了爭奪義大利這個半島，皇帝花掉了他所有的錢，同時也成就了他身為軍事家的十八般武藝。皇帝跟杜勒說：「頭盔與板甲，需要多條開槽，需要鏤刻。美觀還在其次，重點在於刀劍碰撞中，兵士的生命安全有所保障。」

　　杜勒謹記在心，設計了開槽極多、鏤刻繁複的頭盔、板甲。皇帝極為歡喜，著雕塑家萊恩伯格（Hans Leinberger, 1480–1531）照杜勒的設計認真打造。

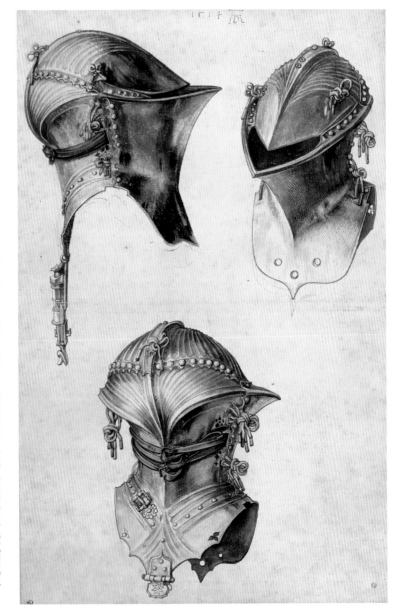

杜勒以騎士自居，熱愛頭盔與板甲。在世紀之交時分設計的這一款頭盔適用於騎士在馬上比武的場合。水彩之上再以棕色墨水細細勾勒。側面、前面與後面的三個設計完整呈現頭盔細部以及與板甲相連的扣榫。杜勒畫作成為中世紀德意志騎士服飾之最佳典範，更成為中世紀歐洲社會風俗之最佳佐證。

《日耳曼武士比武頭盔》

A tournament helmet for the German Joust

棕色墨水、水彩／1500

現藏於巴黎羅浮宮

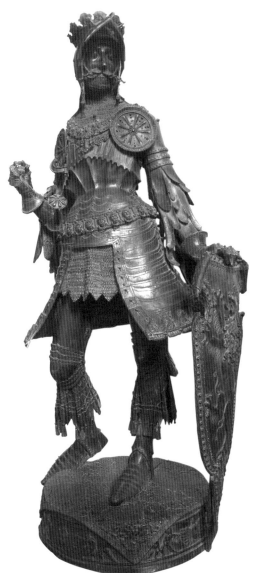

西元一五一四年，根據杜勒的畫像，雕塑家萊恩伯格為哈布斯堡伯爵阿爾貝特四世製作了雕像。這位伯爵是神聖羅馬帝國皇帝魯道夫一世的父親，一位真正的騎士，參加了一二三九年的十字軍東征，且戰死沙場。同年，杜勒完成了馬克西米利安一世的委託，設計了武士板甲。根據這個設計，萊恩伯格製作了全套青銅板甲，並且以哈布斯堡王朝的阿爾貝特伯爵命名，以紀念這位哈布斯堡家族的戰神。馬克西米利安一世不但看到了設計圖，而且看到了製作成功的板甲，無限喜慰。

（圖片來源：Wikipedia, Public domain）

《根據杜勒設計所製作之板甲》

Count Albrecht of Habsburg

萊恩伯格根據杜勒設計製作的青銅板甲，以哈布斯堡
伯爵阿爾貝特（Albrecht IV, 1188–1239）命名／1518
現藏於奧地利因斯布魯克宮廷教堂

（Innsbruck Austria, Hofkirche）

在皇帝給予杜勒的委託中，除了《祈禱書》插圖，除了大製作「凱旋門」之外，便是這一五一八年完成的板甲是皇帝親眼看到的。至於皇帝曾經熱切期待的在「凱旋門」外正在行進的車隊、人馬，皇帝沒有能夠看到，連設計圖都沒能夠看到。但是，杜勒卻一直放在心上，數年後，在自己的生命旅程結束前，完成了皇帝的心願。

西元一五一八年，《凱旋門》帶來的榮耀讓馬克西米利安一世非常高興，他直接跟宮廷司庫說，將杜勒的年俸提升為兩百金佛羅林。消息傳到紐倫堡，大家都歡呼。

心裡莫名的牽掛時時襲擾，杜勒決定要為皇帝繪製一幅肖像，在此之前所製作的素描便成為根據。

匹克里蒙在這一年的年底，帶來了不好的消息，皇帝健康欠佳，印證了杜勒的牽掛。

杜勒得知消息後心情沉重，並且加快了繪製肖像的速度。

《皇帝馬克西米利安一世肖像》*Portrait of Emperor Maximilian I*
椴木鑲板、多材質／1519
現藏於維也納藝術史博物館

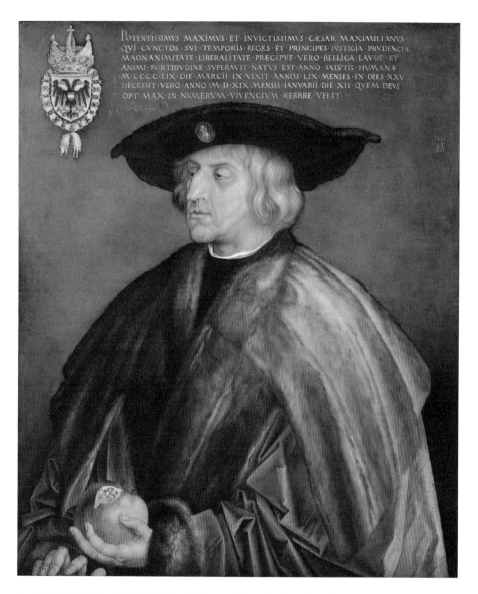

在杜勒所繪製的人物肖像裡，神聖羅馬帝國皇帝馬克西米利安一世的這一幅肖像具有特別的意義。這不是宮廷的委託，甚至不是皇帝本人的委託，而是藝術家杜勒在皇帝臨終之前完成的藝術品。毫無疑問，皇帝有著未竟的事業，他擔心著鄂圖曼與法蘭西將給予神聖羅馬帝國以及德意志的危害。他的預警不幸而言中。畫面上，皇帝似乎正在發出這樣的預警。杜勒與皇帝靈犀相通，奇蹟般地捕捉到表達皇帝遺願的最佳表現手法。

更多消息傳來，天寒地凍，病弱的皇帝與他的五百隨從已經到了因斯布魯克城外，這個城市因為他，因為他對滑雪、狩獵、釣魚，以及文化與藝術的熱愛，因斯布魯克成為奧地利北部歷史名城。然而，雖然他將自己的陵墓都建在了這裡，當他迫切需要這個城市的時候，這個城市卻關緊城門拒絕了他，原因並非他們後來為自己辯護時的說詞：陵墓尚未完工，而是因為皇帝積欠了飯店旅社的款項尚未償付。皇帝只好掉頭而去，住進了不遠處位於韋爾斯（Wels）他常去滑雪的小屋。西元一五一九年元月十二日，皇帝病逝於此地。他再也沒有回到因斯布魯克，而是埋葬於他的出生地維也納南邊的維也納新城（Wiener Neusladt）。五百年來，因斯布魯克高舉神聖羅馬帝國皇帝馬克西米利安一世的盾徽大發利市。二〇一九年皇帝辭世五百周年，因斯布魯克大張旗鼓舉辦紀念活動，財源滾滾而來。相信，早先皇帝欠下的款項早以數十萬倍的代價予以償還。

杜勒為皇帝設計的板甲、杜勒為皇帝繪製的肖像在維也納新城陵寢裡陪伴了皇帝多年，在藝術家與皇帝相知相惜的溫暖故事裡，閃耀著動人的光彩。

XII. 尼德蘭

西元一五一七年三月十五日，教皇利奧十世（Pope Leo X, 1475–1521, 1513–1521 在位）頒布了歷史上著名的「赦罪狀」。身為學者、詩人，品行端正、性情溫和的教皇絕對沒有想到，這一舉動會釀成一場真正的變革。身為銀行家之子，利奧十世習慣於揮金如土。他的前任朱利阿斯二世為他留下大筆教皇基金，卻被他揮霍淨盡。羅馬老聖彼得大教堂年久失修，新聖彼得大教堂正在興建，利奧十世卻關切著老教堂的大神龕需要修復，否則，他於心不安。沒錢，怎麼辦？於是他給樂意捐款修繕大神龕的人發放赦罪狀。歐洲的國王們都抗議羅馬教廷的不斷盤剝，於是利奧十世拆東牆補西牆，給一些國王們某種好處以換取現金。其中，日耳曼獲益最少，對教皇的舉措最不滿意。

這樣的事情距離藝術家杜勒相當遙遠，他正在啟程到距離紐倫堡相當近的班貝格（Bamberg）去，他要拜望的是班貝格大主教林普爾（Georg Schenk von Limburg, 1470–1522）。林普爾大主教是皇帝馬克西米利安一世相當倚仗的

策士，權勢極大。他也是杜勒倚重的人，他們有許多共同關心的哲學議題可以交換意見。這一次到訪是相當愉快的。杜勒完全沒有想到，他敬重的人以及他的朋友們很快會被捲入一場始料未及的大辯論。

因為赦罪狀的出現，因為由此而產生的種種暗盤交易，而使得社會風氣更加敗壞，神職人員努力經營赦罪狀，以此換取更高的位置，更大的權力，更多的金錢。勃蘭登堡紅衣主教阿爾伯特（Albrecht von Brandenburg, 1490-1545）不惜向富格家族貸款以經營赦罪狀，因之獲得教皇信任，成為美因茨大主教（Archbishop of Mainz），得以支配更多城池的赦罪狀。富格家族則派員監督每一筆收入。在這些活動中，大主教手下一名教士扮演了重要的角色。他是特茨奧（Johann Tetzel, 1465-1519），走街串巷，以耶穌之名售賣「完全赦罪狀」。只要是接受教皇的赦罪訓諭、「虔誠懺悔」、並酌情捐款給教廷「用以修建聖彼得大教堂」的信眾就可以得到完全的赦免，無論在人間還是在煉獄。如此這般，教皇的權威便高於了聖徒、天使、先知、聖母瑪利亞，而與基督平起平坐。

特茨奧做生意的地方極為接近威田柏格，於是有信眾拿了教皇的赦罪訓諭去請教威田柏格大學神學教授馬丁・路德，希望他能夠證明赦罪狀的效力。路德拒絕了這些信眾的要求。特茨奧聽說之後，公開指責路德。特茨奧犯了大錯，他完全低估了路德堅強的性格。

馬丁・路德在極短的時間裡將他的九十五篇拉丁文論文編輯成書，題名為《為澄清赦罪狀之權威的爭辯》。路德是虔誠的天主教徒，他絕對不要推翻羅馬教廷，他只要駁斥赦罪狀的濫用，他認為赦罪狀的買賣行為會削弱信眾的懺悔意識，讓人們覺得只要花錢便可以免受責罰，無論犯了什麼樣的罪行。

西元一五一七年十月三十一日下午，路德把他的九十五篇論文張貼到威田柏格城堡教堂 （Castle Church） 的大門上，那地方本來是個布告欄。這就是在宗教改革歷史上著名的「九十五條論綱」（95 theses）的源起。路德為什麼會選這個日子？第一，十一月一日是萬聖節，天主教徒一定到教堂望彌撒；第二，薩克森選侯擁有一萬九千件聖物古董，置放於城堡教堂，每年十一月一日會開放給民眾觀賞。因此這

一天，會有大批民眾前來城堡教堂，無論他們是否為天主教徒。

路德做事極為徹底，為了讓更多的人了解他的思想，他把論文翻譯成德文，廣為散發。他甚至送了一份給美因茨大主教。一五一七年十二月，特茨奧帶著他的人馬寫了一百零六篇駁論，同樣廣為散發。於是不知不覺的，宗教改革以一種謙和、虔誠的學術態度掀開了序幕。

神聖羅馬帝國皇帝馬克西米利安一世老謀深算，教皇是人，並非神祇，哪有能力拯救有罪的靈魂？售賣赦罪狀無非斂財而已。但是，民氣可用。路德調動起來的抗議之聲正可以用作一張好牌來抵制教廷的敲詐勒索。因此皇帝悄悄知會薩克森選侯，請他「小心照顧」馬丁‧路德。薩克森選侯本人對這赦罪狀大不以為然，得到皇帝的指示，自然會心。

西元一五一八年，皇帝在奧古斯堡召開帝國會議，討論教皇向日耳曼百姓徵稅的問題。杜勒作為紐倫堡議員，參加了這次大會，不但又一次見到皇帝，而且又一次見到剛剛見過面的林普爾大主教，頗為歡喜。大會一致決定拒絕教廷的無理要求。皇帝順便寫信給教皇，忠告他小心對待馬丁‧路

德，最好想辦法見面談談，而且以採取妥協與合作的方式為好：「要知道，路德不會比威脅到神聖羅馬帝國的鄂圖曼更危險，也不會比威脅到德意志的法蘭西更危險。」

　　這一切之後不久，杜勒結識了年輕的威田柏格大學希臘文講師密嵐施托（Philip Melanchthon, 1497–1560）。從表面看起來，這位學者溫文儒雅，態度謙和，討人喜歡。沒有想到的是，他是路德極為熱烈的支持者，比路德還要激進。杜勒與他沒有深交。直到他一五二五年來到紐倫堡，杜勒才為他製作了一幅銅版蝕刻肖像，形似而神不似，是真正意義上的寫實作品。

1526
VIVENTIS·POTVIT·DVRERIVS·ORA·PHILIPPI
MENTEM·NON·POTVIT·PINGERE·DOCTA
MANVS

《菲利普·密嵐施托肖像》 *Philip Melanchthon*
銅版蝕刻／1526

杜勒生性謙和不喜爭鬥。在這幅作品裡我們也看到了密嵐施托表面上的寧靜祥
和，後世藝術史家批評說，作品沒有表現出密嵐施托的精神境界。然而，杜勒
不但精準地刻畫出這位學者的面貌特徵，而且讓後世的人們感受到他本性的謙
和，如果沒有宗教改革的軒然大波，密嵐施托大約一輩子都是一位謙謙君子，
在學院裡作育英才。我們不能不承認，這幅作品仍然是傑出的寫實主義典範。

雖然杜勒在一五一八年作為紐倫堡的代表參加了在奧古斯堡舉行的帝國會議，維護了紐倫堡金庫的安全。紐倫堡議會並沒有覺得他們對這位藝術家有任何的情感義務。一五一九年年初皇帝駕崩，杜勒的年俸無疾而終。在帝國會議上，談的就是錢，杜勒心知肚明，跟議會去討論是沒有用的。他的年俸來自神聖羅馬帝國皇帝，老皇帝走了，新皇帝查理五世是老皇帝的孫子，寫封信試試吧。寫了極為溫婉的信去，年輕的皇帝在辭藻華麗的回信中誠懇熱情地邀請杜勒大師與夫人參加他的加冕典禮。時間是西元一五二〇年十月二十六日，地點是位於尼德蘭的亞琛（Aachen）。

　　要不要帶阿格涅斯到低地國去呢？杜勒陷入長考。他已經那麼習慣自己一個人在閣樓睡覺的日子。母親去世之後，連吃飯這樣的事情，他都不必再遷就，隨意解決就行了。廚房裡總是有他的食物，可以隨時取用。

　　夜深人靜，杜勒在閣樓裡看他一五一九年畫的一幅畫，畫面上的聖安納（St. Anne）是以阿格涅斯為模特兒的。阿格涅斯並沒有坐在那裡讓他畫，坐在畫室裡的是一位威尼斯女子，她是童貞聖母的模特兒……。自己畫聖安納的時候，

很自然地把阿格涅斯的臉畫了進去。聖母子眼簾微闔，只有聖安納圓睜著雙眼。原因也很簡單，自己看到阿格涅斯的時候，她總是睜著雙眼的。忽然之間，畫面上阿格涅斯落寞的神情使得杜勒有了些許惻隱之心，不美並非有罪，平庸並非有罪，話多也不是有罪。結婚二十多年，自己簡直沒有正眼看過她，對她來講，是不是有點過分呢？

《聖安納與聖母子》*St. Anne with the Virgin and Child*
鑲板、多材質／1519
現藏於紐約大都會博物館

這幅作品相當獨特，童貞聖母微闔著的眼睛傳遞出對懷中愛子的無限深情，聖安納大睜著的眼睛裡卻滿是幽怨。不知情的觀者覺得很可能聖安納憂慮著聖子未來的命運，因此表情憂戚。當年，只有極少數杜勒的友人見到過這幅畫，而且很清楚，聖安納的形象正是阿格涅斯的寫真。匹克里蒙見到過這幅畫，未置一詞。他永遠覺得杜勒婚姻不幸，從未想過阿格涅斯也是一個有感覺的人。

隔天，杜勒在早餐桌上抬起頭來，用溫和的目光迎住了正在走進餐室的阿格涅斯。阿格涅斯詫異地站住了腳步。杜勒跟她說：「你同我一道去尼德蘭。好嗎？」坐在餐桌邊的人們都停了下來詫異地睜大了眼睛豎起了耳朵，這是從來沒有發生過的事啊。阿格涅斯臉紅了，扭捏起來，好不容易想到了一件事便小心翼翼地問道，可不可以帶蘇珊娜（Susanna）同行。蘇珊娜是阿格涅斯的貼身女傭。杜勒笑著回答：「當然可以，這一趟旅行的時間會比較長，你身邊有人照顧是很好的事情。」阿格涅斯喜出望外，轉身就跑直奔上樓要把這重要的消息告訴蘇珊娜。餐桌邊的人們含笑不語默默吃飯。

　　晚間，匹克里蒙來訪。杜勒告訴他自己的計畫，準備到尼德蘭去一趟，重點當然是年輕皇帝查理五世的加冕典禮。而且，準備三人同行。匹克里蒙對三人行沒有表示意見，只是笑著跟杜勒說：「老皇帝的肖像，你畫得非常出色。這一回，你一定能為小皇帝畫一幅精彩的作品……」

　　杜勒說：「多年前，我憑著想像為查理曼大帝畫了一幅肖像。到現在為止，還是我最喜歡的帝王肖像……」

查理曼大帝執政的時間足有四十六年，關於他的最早的史料出現在西元九世紀。對於杜勒來講，這樣的史料並非容易取得。因之他所了解的查理曼大帝多半是傳說，但並不妨礙他展開想像的翅膀描摹他心目中的這一位帝王。

《查理曼大帝肖像》　*Idealised Portrait of Emperor Charlemagne*
鑲板、油畫／1512
現藏於紐倫堡日耳曼國家博物館

匹克里蒙讀過聖高爾（St. Gall）修道院修士所撰寫的有關查理曼大帝生平事蹟的文字，「大帝高大、強壯，身高是腳長的七倍，頭頂圓圓，目光敏銳，頭髮略呈白色美麗鬈曲。身材偉岸、步履穩健、語聲清晰是他的特點。而且，他死在亞琛。而你，我的朋友。你馬上就要動身前往那裡了。」匹克里蒙語聲鏗鏘。

瞪視著自己的畫作，杜勒心潮澎湃。

西元一五二〇年七月初，杜勒做好了萬全的準備，帶了大量的書籍、版畫，幾幅小油畫登船離開了紐倫堡。在他的行囊裡有幾本粉紅色紙頁的筆記本，他用來寫日記，也用來記帳。因此旅行途中看到的風物、見到的人都被忠實地記錄下來，連吃了什麼食物，喝了什麼飲料都沒有遺漏。更重要的是，他寫下了他送出去的禮物，收到的回禮以及他賣出去的作品與收到的款項，這樣的日記與帳本合一的紀錄方式大大方便了後人的研究。更何況，杜勒隨時用銀針在粉紅色的頁面上做記號，指出重點，於是，後世的人們也就能夠根據這樣的記號揣測杜勒當時的心緒。

首站班貝格，杜勒將阿格涅斯與蘇珊娜安頓在旅舍，隻

身一人拜訪林普爾大主教。他帶給大主教的禮物包括一冊《福隆童貞瑪利亞》、一冊《啟示錄》、銅版蝕刻《聖傑羅姆在書房裡》，以及一幅小油畫。油畫極美，畫面上的聖母頭像高貴、優雅。大主教歡喜無限，暢談之餘，為杜勒寫了三封介紹信、為杜勒三人辦妥了旅行文件，甚至差人到旅舍為杜勒付清了費用。

杜勒三人繼續搭船，經過法蘭克福、美因茨，順萊茵河抵達古城科隆（Cologne）探訪杜勒的表兄尼可拉斯（Niklas Dürer, 1460–1539）。

尼可拉斯是杜勒伯父的兒子，十五、六歲的時候從匈牙利來到紐倫堡跟著杜勒的父親學藝。那時候，小杜勒的兄姊已經夭折，從天上掉下來一位大哥哥，讓小杜勒非常歡喜。表兄弟關係極好。數年後，尼可拉斯羽翼豐滿自己出門闖蕩，在繁華、富裕的科隆站住腳，開設了自己的金匠工坊，事業成功。

杜勒一行三人到訪，尼可拉斯和他的妻子、女兒十分歡喜，熱情地招待他們。阿格涅斯初次見到這位帥帥的特級金匠也是滿心歡喜。看到他美麗的妻子、美麗的女兒就有些酸

酸的。晚飯後，大家聚在一起談論年少時的種種趣事，看到那母女兩人容光煥發的模樣，阿格涅斯就藉口旅途勞累而帶著蘇珊娜告退了。她沒有想到，這就成了一種模式，在後來的旅途上，杜勒與朋友們的見面聚談都避開了阿格涅斯，尤其是住在旅舍裡的時候，晚餐時間，阿格涅斯同蘇珊娜都是與廚娘、雜役們在一起，倒也自得其樂。只不過，看著自己那許多盛裝華服沒有派上用場，阿格涅斯心中忿忿，漸漸地有了些恨意。自尼德蘭返回紐倫堡途中，他們也回到科隆探望尼可拉斯，杜勒在布魯日買了極為昂貴的衣料送給這一家人，引發阿格涅斯的不滿。杜勒甚至為那母女兩人畫了那麼好看的肖像，讓她心裡更不是滋味。她忽然想起，就是上次在科隆，她開始不再參與杜勒與他的親友們的聚談，遂把恨意轉移到尼可拉斯身上。數年後，杜勒辭世，阿格涅斯竟然試圖將尼可拉斯的名字從遺囑中刪除，幸虧被匹克里蒙發現，嚴正警告了這個未亡人，杜勒的遺囑才得以順利地履行。

《安特衛普港》*Antwerp Harbor*（畫家題字：1520 Antorf）
棕色墨水、素描／1520
現藏於維也納阿爾貝蒂娜博物館

這幅素描驚人地美麗，須爾德河上的船影是近景，不遠處便是安特衛普南城須爾德門附近的風景。雄踞河濱的城池與正在啟航的船隻緊密連結成對角線橫貫整幅畫面，形成極為雄偉的氣勢，傳導出當年安特衛普蒸蒸日上的發展勢頭。就從這幅作品開始，藝術史家們認為，杜勒已經成為獨領風騷的素描大師，對後世藝術家的影響無比深遠。

西元一五二〇年八月，杜勒一行人抵達了須爾德（Scheldt）河畔名城安特衛普（Antorf）。此時，歐洲的經濟貿易正在漸漸地以北大西洋取代地中海，因此，安特衛普正在靜靜地取代威尼斯、取代里斯本（Lisbon），成為重要的貿易中心。親眼看到須爾德河上安特衛普港口千帆競渡的勝景，杜勒心情激動，在他的速寫簿裡畫出了極為著名的風景畫《安特衛普港》。

在安特衛普，杜勒最要緊的日程便是拜訪他心儀已久的學者伊拉斯謨斯。伊拉斯謨斯在自家書房熱情地接待了藝術家，熱情地在送給杜勒的書上題了許多熱情的文字。學者在書桌上意氣風發地寫字，藝術家打開速寫簿，靜靜地為學者畫一幅素描。

「我可以看看嗎？」伊拉斯謨斯像小孩子一樣急切地問道。

「當然，這是您的肖像，希望您喜歡……」杜勒微笑。

「我可以留下嗎？這麼精彩的作品……」伊拉斯謨斯懇切地望著杜勒。

杜勒真是喜歡伊拉斯謨斯那純真的神情，他很專業地回

答說：「請您稍待，我必須根據這幅素描為您製作一幅銅版蝕刻……」伊拉斯謨斯驚喜地睜大了眼睛。這一瞬間，杜勒捕捉到這位大學者極其可愛的一面，珍重地藏在心底。六年後，杜勒為伊拉斯謨斯製作了著名的銅版蝕刻肖像。

在安特衛普，杜勒非常愉快地與藝術家昆丁·邁西斯（Quentin Matsys, 1466–1530）見到面。邁西斯本來是一位鐵匠，技藝精湛。某年，城市舉辦嘉年華，邁西斯因為生病而無力掄槌，市政府便請他製作活動畫板。沒有想到，他的繪畫技巧了得，畫板大受民眾青睞。從此，邁西斯感受到繪畫的美好，不再打鐵，改行成了畫家，有了自己的畫坊，甚至收了學生，很快成為頗有名氣的佛蘭德斯畫派畫家。

杜勒來了，邁西斯高興得很，直接地把客人請到自家畫坊，請到家裡。杜勒非常喜歡邁西斯的寫實畫風，人物無論美醜都能如實入畫，有點像梅姆林，而且有著一種獨特的詼諧風韻，令人感動，令人莞爾。看著邁西斯的作品，杜勒有更深一層的感觸。邁西斯的繪畫才能是潛藏在血液裡的，一經被發現就綻放出耀眼的光芒，如有神助。沒有師承的邁西斯觸動了杜勒內心深處最柔軟最敏感的部分，他們成為真正

的知心朋友。

在布魯塞爾，杜勒夫婦受到熱烈的歡迎。接待他們的是宮廷畫家奧爾利（Bernard van Orley, 1487–1541）。旅舍門房通報奧爾利派來的馬車已經等在門外的時候，杜勒就想著要怎樣提醒這位藝術家使用了自己的版畫設計而沒有任何表示，甚至在他根據自己的設計繪製的作品上使用簽名式不夠，還要加上奧爾利家族紋章。相當過分呢。

豪華的馬車讓阿格涅斯滿心歡喜。馬車停在宮殿般的大廈前，更讓阿格涅斯興奮。大門口，奧爾利率領著一大堆人已經站在那裡等候。奧爾利溫柔地迎接了杜勒夫人之後謙恭地向杜勒行禮：「尊敬的大師，您的作品給我帶來的滋養無與倫比，我以您的作品為師已久。今天能夠當面請教、當面致謝，是我的榮幸。」一番話說得誠懇至極。杜勒心想，這奧爾利是個聰明人。於是，微笑點頭，被前呼後擁著步入這座大廈。

阿格涅斯馬上被女眷們接到了她們的會客室，杜勒則被奧爾利以及七、八位朋友引領著參觀「家庭畫廊」。杜勒不但看到了奧爾利繪製的神聖羅馬帝國皇帝查理五世的油畫肖

像，而且看到了奧爾利設計的著名掛毯，主題是老皇帝馬克西米利安一世狩獵盛況。邊走邊談，奧爾利坦承，他之所以能夠接替故去的巴爾巴利成為宮廷畫家完全是因為來自奧地利、擔任荷蘭攝政的瑪格麗特（Margaret, the Regent of the Netherlands, 1480–1530, 1507–1515 及 1519–1530 兩次在位攝政）的愛護。這了不起的女人正是老皇帝馬克西米利安一世的女兒、新皇帝查理五世的伯母。

杜勒一眼看出，奧爾利熱愛拉斐爾，無論是繪畫還是掛毯，都在仿傚拉斐爾。奧爾利卻說，他一直在尋找拉斐爾與杜勒的共同之處。

晚宴極為盛大。金器像陽光一樣燦爛，銀器像月光一樣柔美，水晶如同鑽石閃爍著耀眼的光芒。阿格涅斯這一晚得到一枚鑽石髮飾，驚喜得說不出話來。晚餐後，徵得杜勒夫婦的同意，奧爾利派人到旅社結帳並接來了蘇珊娜以及三人的行李箱籠。如此這般，杜勒住進了奧爾利的豪宅，並且有機會參觀奧爾利的工坊。

在那間工坊裡，杜勒發現奧爾利正在嘗試設計宮殿所需彩色玻璃高窗。杜勒是彩色鑲嵌玻璃的大行家，看到奧爾利

虛心請教，便很坦率地給了他許多真正有用的建言，讓奧爾利非常感動。

在布魯日，在聖母教堂，杜勒面對了米開朗基羅在一五○三年所雕塑的《聖母子》，偉岸的金字塔設計。聖母莊嚴地俯視著直立的聖子。杜勒目不轉睛站立良久。聖母的左手鬆散地挽住聖子，似乎正在告訴孩子，祂必須自己直面人生，直面未來的苦難。「彌賽亞是這樣降臨的……」杜勒內心震動不已。

終於，在亞琛，杜勒與查理五世面對面了。在皇帝問到藝術家對於布魯日的印象時，杜勒這樣說：「如果，我不能成為米開朗基羅，我寧可就是杜勒，而不期待成為皇帝……」皇帝聽到這樣牛頭不對馬嘴的回答，開心地笑了。他想，藝術家的想法就是不同，多半的藝術家與多半的皇帝之間並沒有什麼共同點。同時，皇帝也很滿意地這樣想，布魯日給杜勒留下了極深的好印象，這就很好。

至於那盛大的加冕典禮，杜勒並沒有特別在日記裡加以描述，只說那是一次極為不凡的經驗。在觀禮的人中，見到老友匹克里蒙，說了一會兒話，匹克里蒙就告辭了，他說他

還有別的事得先走一步。杜勒開心地笑了，老友和自己一樣並不覺得這大典有什麼特別了不起之處。在亞琛，真正吸引杜勒的是查理曼大帝的宮殿，懷著複雜的心情，杜勒把那古色古香的建築物細緻、準確地留在他的速寫簿裡。

幾天之後，皇帝身邊的大紅人美因茨大主教，身著紅衣主教服飾輕車簡從為杜勒送來了查理五世的詔書。皇帝在親筆簽名的這份文件裡感謝杜勒參加了加冕大典。詔書清楚說明，杜勒有生之年每年可從神聖羅馬帝國宮廷獲得一百金佛羅林年俸。老皇帝馬克西米利安一世駕崩之後欠發的年俸，一次補齊。大主教微笑著奉上兩只沉重的錢袋，請杜勒點一點並在收據上簽字。杜勒沒有打開錢袋就在收據上簽了字，並且馬上寫了一封回信給查理五世，表達了溫度合適的謝意。大主教並不著急打道回府，他細心地將杜勒的信件收好，保證速速將這封信面交皇帝，然後，他很委婉地商請杜勒為他畫一幅素描。

杜勒驚訝問道：「您現在是大主教，把您今天穿的服飾放到畫面上，合適嗎？」大主教笑答：「合適，合適。人還是謙卑一點比較得體。」

杜勒心中有些訝異，卻沒有表示什麼，於是，紅衣主教的圓頂小帽就留在大主教這幅十分美好的肖像上了。大主教端詳著肖像上的自己，滿心歡喜，再三道謝，這才告辭。在離開旅舍前，大主教代杜勒付清了費用，留下了豐厚的小費，在旅舍主人的恭送聲中微笑著登車離開。

　　返回安特衛普，杜勒聽說「路德失蹤了！」大急，眼前馬上浮現起路德被綁上火刑柱的慘狀，攤開紙筆寫一封信給伊拉斯謨斯，請他動用所有的關係營救路德：「學術之爭，不該有死罪的。上帝啊，救救這個可憐的人……」很快，有人來訪，帶話給杜勒，薩克森選侯將路德藏匿在安全的地方，請杜勒放心。心上一塊大石落地，杜勒走進一座天主堂，為路德祈禱。

　　杜勒收到瑪格麗特攝政的邀約，請杜勒到梅赫倫（Mechelen）參觀她的收藏。這自然是可遇而不可求的機會，杜勒帶了自己作品中最精彩者前往梅赫倫宮廷赴約。攝政親切友好地接待了杜勒。杜勒奉上禮物，攝政很客氣地表示：「感謝您這樣周到，請問，我可以為您做些什麼？」這只是一句客氣話，沒有想到，杜勒開口了：「巴爾巴利大師曾經

是您的宮廷畫師，不知他有沒有留下一些文字來說明他的美學理念？如果有的話，我能不能看一看呢？」話說得十分委婉，企圖心卻是明顯的。攝政冰雪聰明，微笑著回答說：「可憐的畫師臨終前把他的筆記本交給我，請我保存，我答應了他，不將他的研究公布於世，因為他認為還不夠成熟。」杜勒也微笑著表示，當然尊重逝者的遺願。杜勒在攝政的引領下參觀了宮裡的收藏。主客兩位都彬彬有禮。回程，攝政派宮廷馬車送杜勒返回安特衛普。一路上，杜勒在想，有一定技能的人如果把自己的研究寫下來留給後人是一件多麼美好的事情。很可惜，巴爾巴利無論生前還是逝後都不肯公開他對比例與透視的心得。杜勒就想到自己那許多筆記，應當快快整理成書……。

返回安特衛普，馬上有客人到訪，來客是皇帝查理五世的司庫與祕書，請杜勒為皇帝加冕設計紀念幣，紀念幣將是鍍金的銀幣。杜勒是金匠出身，當然義不容辭。兩位客人帶來了豐盛的晚餐，晚餐後，坐等設計圖完稿。杜勒以頭戴皇冠的皇帝之側面為中心，設計了極為精美的紀念幣正面與背面，連邊緣紋飾都沒有放過。設計圖之外，杜勒工工整整寫

清楚鑄幣之時應當注意的事項，精細、周詳而專業。兩位來客佩服得五體投地，歡喜無限地奉上豐厚的潤筆，這才告辭。此時，已經是深夜，杜勒疲倦地沉沉睡去。

關於杜勒的傳聞不脛而走。奧爾利聽說了杜勒在梅赫倫與攝政的對話，大發牢騷：「我為攝政效力多年，從來不敢想要攝政給我什麼回報，杜勒膽子真大……」他身邊的人笑說：「你怎麼能跟杜勒比？他是皇帝信任的人，他能在一個鐘頭裡為皇帝設計紀念幣，那不是每一位藝術家都能得到的榮寵，也不是每一位宮廷畫師能夠辦得到的……」

這些閒言碎語杜勒一概不知，他的興趣在所遇到的人物、動物、昆蟲、奇異的飛禽走獸身上，忙得不亦樂乎。一日，有人賣給他一塊小小的化石，上面浮出一條魚，有頭有尾的一條魚！杜勒驚喜不已。那人告訴他，在澤蘭（Zeeland）他必有收穫，於是他雇了輕便馬車直奔那低於海平面的澤蘭島嶼。

天候不佳，濁浪滔天，杜勒只能在旅社裡枯等。好在旅舍主人一家極為殷勤，為他準備了濃湯袪寒，也在餐桌上給他講述了許多鄉野傳奇。風停雨住，遲來的客人帶來了昆蟲

的標本。杜勒興奮地在窗下仔細審視，忽然聽得嗡嗡之聲，頭上似乎有蟲叮咬，順手一拍，竟然是一隻巨大的蚊子。數日後，他感覺四肢無力，頭昏腦脹，畏寒，不由自主地打著冷顫。萬般無奈，啟程回安特衛普。在路上，他開始發燒。

在安特衛普，醫生說他是受了風寒，吃藥、喝熱湯、多休息，很快就會好轉。果真，兩天之後，雖然身上還有些痠痛，卻不再發燒。杜勒開始想念乾燥、風和日麗的紐倫堡。安特衛普議會議長親自來探訪，誠懇地邀請杜勒大師遷居安特衛普，市政府將送給杜勒一所大宅，三百菲利普基爾德（Philips gulden）年俸，而且沒有任何苛捐雜稅，杜勒的個人收入永不納稅。杜勒看著熱心的議長，搖了搖頭：「我已經兩次拒絕了義大利，一次拒絕了尼德蘭；看來，我得再次拒絕尼德蘭的好意了。在這裡停留了將近一年，我要回家了。但是，我依然感謝您對我這麼好……」

杜勒不要留下來，他要回家了。奧爾利和他的畫家朋友們都鬆了一口氣，紛紛上門送了許多珍玩給杜勒。旅舍門口車水馬龍，好不熱鬧。就在杜勒準備啟程的前兩天，荷蘭攝政瑪格麗特派車來接杜勒到梅赫倫「話別」。

下得車來，宮廷總管將杜勒帶進一間小而美的廳堂，攝政身邊，神聖羅馬帝國皇帝查理五世赫然在座。還有一位儀表堂堂的男子坐在皇帝身邊，皇帝開心地跟杜勒說：「這位是北歐的尼祿（Roman Emperor, Nero, 37–68, 54–68 在位）。我的妹夫，丹麥國王克利斯蒂安二世（King Christian II of Denmark, 1481–1559, 1513–1523 在位）。」國王高大而英俊，微笑著與杜勒打招呼。杜勒知道，此時，克利斯蒂安二世不但是丹麥國王而且是挪威與瑞典國王，真正的「北歐尼祿」。然而，這位國王多麼親切、多麼隨和，多麼漂亮啊，值得入畫。攝政一眼看穿杜勒的心思，笑說：「畫畫可以慢一點，先吃飯。」

　　小餐室，小餐桌，只有五個位子，皇帝、國王與攝政之外就只有杜勒一位客人，他的身邊坐著一位慈祥的老者，他是御醫。御醫指點著杜勒面前的一個瓶子，微笑著跟他說：「聽說您在澤蘭受了風寒，這瓶藥，一天三次，每次一茶匙，希望您迅速恢復健康。」杜勒感激地望向攝政，攝政回望著他：「聽說你冒著風雨到澤蘭去，是希望得到化石，我們送給你一份小禮物，希望你喜歡。」侍者應聲端來一個銀盤，上

面一只碩大且樸實無華的椵木盒子。杜勒小心地打開，黑色絲絨上面是一塊蜥蜴化石，蜥蜴身體表面的鱗片極為清晰，身邊還有小小的樹葉，脈絡如網美麗至極。整塊化石下面磨平加了絨布，成為鎮紙。杜勒起身，感謝了皇帝、國王與攝政的盛情。席間，查理五世感謝杜勒設計的加冕紀念幣，稱讚說：「非常完美，非常理想。」並且告訴杜勒，紀念幣已經在打造中。

餐後，杜勒為國王繪製了素描肖像。國王喜歡，並且表示，希望得到一幅彩色的作品。杜勒著急了：「陛下，我後天早上就要離開安特衛普經過布魯塞爾回紐倫堡了。您的肖像需要一點時間才能圓滿完成……」國王親切地微笑：「我有船，我的船後天送你到布魯塞爾去，你在船上慢慢畫，你看怎麼樣？」杜勒不好意思地笑了。

兩天之後，大批送行的人們目瞪口呆地看著杜勒一行三人連同大批行李登上了丹麥國王豪華的船，船身上的盾徽在陽光下閃閃發亮，昂首揚帆駛向出海口。

這條高貴的船到了海上便轉向西南，進入塞納河（Seine），再轉向東南，極為緩慢、極為平穩地駛向布魯塞

爾。天氣晴好，飲食周到。杜勒在光線明亮的艙房裡安心作畫，透過大窗遠望河景、海景，心情舒暢。小桌上一瓶水、一瓶藥，讓杜勒更加安心。

將近一週，抵達布魯塞爾。杜勒將這幅極其美好的肖像包裝妥貼交給船長帶回安特衛普。同時送上一封信，感謝國王巧妙的安排，讓他度過了「今生最美好的一週創作期」。船長送上繡有國王盾徽的錢袋，接過畫像與信件，誠摯祝福杜勒伉儷旅途愉快，看著三位客人在歡迎的人群中車離開碼頭，這才再次揚帆啟航，回安特衛普覆命。

在科隆短暫停留後，西元一五二一年五月二十一日，五十歲生日這一天，肩上裹著毛毯還擋不住湧向全身的陣陣寒意，臉色灰敗的杜勒抵達了紐倫堡，結束了將近一年的尼德蘭之旅。

XIII. 在病苦中持續前行

紐倫堡一直密切注視著遠在尼德蘭的杜勒所得到的禮遇，感覺與有榮焉。杜勒帶著許多的禮物凱旋歸來，更讓眾人大為歡喜，於是「歡迎回家」的宴請接連不斷。阿格涅斯如同穿花蝴蝶一般出現在她的親友們中間，唧唧呱呱講述著旅途見聞，度過了一段極為開心的日子。

杜勒依然畏寒，時有熱度，四肢無力而且常常陷入劇烈的頭痛。痛感伴同「雷聲」襲來，讓杜勒感覺心悸。匹克里蒙來訪，帶來了皇帝的親筆信以及裝在絲絨盒子裡的加冕紀念幣。杜勒舉著放大鏡俯身細看，抬起頭來時，竟然滿頭冷汗。匹克里蒙大驚，差人喚來了自己的醫生。

杜勒把御醫給自己的藥瓶遞給了醫生，瓶子裡還有幾滴殘存的藥液。醫生端起瓶子聞了一聞，又倒出小小一滴，嘗了一嘗。他跟杜勒說：「這不是普通的驅風寒的藥物，這是治療瘴氣（Malaria）最好的藥。這位御醫經驗豐富，他希望這藥能夠幫你脫困。」

沼澤地的瘴氣，現在叫做瘧疾，中世紀的歐洲並沒有靈

丹妙藥能夠根治。醫生為杜勒做檢查的時候問到有沒有被蚊蟲叮咬。杜勒回說：「在澤蘭被蚊子咬到，在脖頸上……」醫生馬上就發現了一個圓圓的硬包還沒有完全消掉。醫生跟兩位好朋友說：「幸虧那位御醫在發病初期給了對症的藥，否則，真是不堪設想……」醫生馬上開了藥方，差人買了藥來，親眼看著杜勒服下，這才告辭。杜勒絕計沒有想到，他的餘生都要靠這種藥物過日子，他更沒有想到瘧蚊留下的病毒將陪伴他直到離開這個世界。

天暗下來了，杜勒躺在小床上，手指撫摸著化石上的蜥蜴，跟匹克里蒙說：「這隻蜥蜴太古老了，沒能吃掉那隻可惡的蚊子。」匹克里蒙撫摸著杜勒送給他的象牙菸斗，心情沉重。但他必須為朋友認真打算，因此徐徐開口：「市議會大概要給你許多委託。我的朋友，你一定要量力而行。」杜勒回答：「我必須要完成有關量度的闡述，完成所需要的木刻插圖，這是當務之急。」匹克里蒙馬上接了下去：「出版的事情交給我來辦，你可以完全放心。」杜勒笑了：「有你在，我輕鬆多了……」

這一晚，匹克里蒙等到杜勒睡熟才走出閣樓。在樓下前

廳裡，帳房先生還在等著他。匹克里蒙跟帳房先生說，醫生每週會回來探視杜勒，有什麼新的狀況也會馬上讓他知道。帳房先生謝過匹克里蒙，送他出門。返回帳房，撫摸著杜勒送給他的水晶酒杯，帳房先生的淚水在臉頰上一滴滴地滾落下來。

確實，紐倫堡市政府邀請杜勒為議會大堂設計壁畫，這項工作不是太困難，杜勒很快就完成了設計，他的工坊在一五二二年順利如期完成整幅壁畫，得到一百金佛羅林酬勞。

杜勒心心念念的是皇帝馬克西米利安一世有關凱旋車隊的委託。當年，他把凱旋門和凱旋車隊這兩個設計當作同樣重要的事，全身心地投入了這一靜與一動兩種全然不同的設計之中，非常快樂，非常興奮。然而，宮廷方面卻把重心放在凱旋門。杜勒無計可施，只好首先做出凱旋門所需設計以及上百木刻版型。凱旋車隊的設計只好自己悄悄進行，畫了無數素描，製作了無數木刻。一五一八年他在八張連接起來的紙上畫出了美麗的水彩畫，六組健馬拉著皇帝的轎車正在飛奔。之後，不但做出同樣規模的木刻，而且加了文字說明。然而，老皇帝駕崩之後，凱旋車隊的設計就被宮廷方面完全

地擱置了。老皇帝的孫子，年輕的奧地利大公斐迪南（Archduke Ferdinand, 1503–1564, 1521–1564 在位，1556–1564 兼任神聖羅馬帝國皇帝）親自主導這個設計之後，宮廷畫師們才振作起精神來完成這個工程，這個用一百三十九幅木刻組成的足有五十五公尺長的大製作裡面，沒有杜勒的大作品，只保留了杜勒的兩幅大開本木刻，內容卻雋永，那是年輕的馬克西米利安大公與來自勃艮第的瑪莉的婚車，由四匹駿馬拉著，馭者是一位高舉桂冠的天使，杜勒給這兩幅作品提名《勃艮第婚禮》，大開本的交給宮廷，一式一樣的小開本作品留給自己。

小開本《凱旋車隊》或者《勃艮第婚禮》
The Small Triumphal Car or The Burgundian Marriage
木刻／1522
原始設計與版畫現藏於英國倫敦大英博物館
（London UK, The British Museum）

年輕的奧地利大公馬克西米利安與勃艮第的瑪莉捧著勃艮第家族盾徽結婚，他們得到哈布斯堡家族與勃艮第家族的祝福，他們得到上天的眷顧。杜勒自己沒有從婚姻中獲得幸福，但他用這幅作品表達他對婚姻的信仰，同時，完成老皇帝馬克西米利安一世十年前給他的委託。作品精緻、動感強烈，引發後世版畫藝術家的研習與模仿。

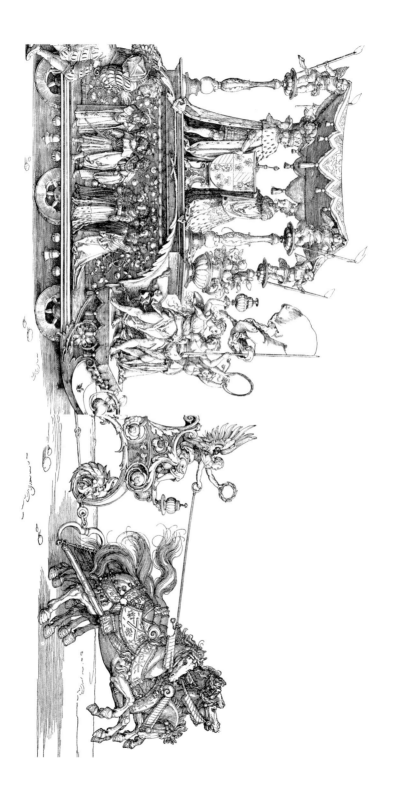

宮廷的大製作於一五二六年完成。一五二二年，匹克里蒙弄清楚杜勒的這兩幅小開本木刻的版權不屬於宮廷之後，連同他所有有關馬克西米利安一世凱旋車隊的設計素描、油畫設計、水彩作品、木刻、文字說明結集成書出版。這本書所歌詠的勝利、超群與榮譽屬於神聖羅馬帝國皇帝馬克西米利安一世，也屬於德意志偉大的藝術家杜勒。至於杜勒本人卻沒有想那麼多，只是感覺終於完成了他對老皇帝的全部承諾，鬆了一口氣。

　　杜勒繼續把有限的精神、力氣花在整理、修訂、增補、編輯德文版 《量度藝術教程》 *Underweysung der Messung mit dem Zirckel und Richtscheyt* 上，也就是數百年來，被俗稱為《量度四書》的這本文圖並茂的著作。在第一部裡，杜勒闡述的對象是線性幾何學，以螺旋線、蚌線以及外拖輪線為主。第二部，杜勒進入二維幾何，著重於正多邊形結構；很明顯，杜勒偏愛托勒密（Claudius Ptolemaeus, 100–168）的理念。

《托勒密地理學著作中的插圖》

The Woodcut for a Latin translation of Ptolemy's Geography

木刻／1525

一九二〇年美國紐約大都會博物館自歐洲薩爾姆・克勞特海姆伯爵藏書
樓（Library of Count of Salm-Krautheim）購得一部一五二五年拉丁文版
托勒密《地理學》，珍藏至今。

托勒密的古希臘文著作《地理學》在匹克里蒙手中翻譯成拉丁文於一五二五年
出版。他商請杜勒製作了其中最重要的插圖。圖片上右面這一頁所顯示的地理
學家托勒密在西元二世紀對地球的認知便是西元十六世紀藝術家杜勒的手筆。
當時杜勒在病中，卻義不容辭地完成了被歷史學家讚譽為「最有力量」的版畫
作品。

第三部，杜勒深入淺出地將上述理論應用於建築學、工程學；毫無疑問，杜勒引用並發展了維特魯威在《建築十書》中的觀點，將其發揚光大。第四部，杜勒解釋了他在三維結構、多面體結構方面的研究；終卷之前，特別談到倍立方、結構法則，以及通過直線透視法描繪一個立方體的具體方法。在大量的木刻圖像裡，杜勒使用了許多機械裝置，並且做出了詳盡的說明。杜勒也運用幾何學設計了印刷所需拉丁文字母，以及完全不同風格的印刷所需德文字母，大大便利了書籍的出版。

《繪製一隻水壺的方法》*A man drawing a can*
木刻／1525–1528
原始設計現藏於德勒斯頓圖書館（Dresden Library）

這幅插圖是在杜勒生前完成的，於《量度藝術教程》一五三八年的版本中第一次被收入。現在，德國德勒斯頓圖書館仍然保存著這幅木刻的原始設計，上面用拉丁文註記：「杜勒在生前完成。」很可能是匹克里蒙的筆跡。由此我們可以知道，杜勒生前一直在完善這本書，直到生命最後一息。

當年，這部書在實踐中不斷增加內容、不斷完善，直到一五二五年才得以出版。書籍已經出版了，杜勒卻並沒有完全放下心來，不斷修訂、增添新的文字與圖版。這個工程直到他離開這個世界才結束。杜勒辭世之後，他最後的努力都被納入增訂版中，沒有遺漏，這要感謝摯友匹克里蒙在他個人生命旅程的最後兩年拚盡全力細心照料了杜勒最後的成就。

《匹克里蒙肖像》*Portrait of Willibald Pirckheimer*
銅版蝕刻／1524

這幅胸像立體而精細地勾勒出一位意志堅定、思想敏銳、計畫周密、行動快捷、世故極深、圓融通透的人文主義學者的樣貌，一個「好看的男人」的樣貌。他身處中世紀宗教改革的漩渦，卻能夠憑藉自身的知識、學養、斡旋的高明技巧在敵對雙方中尋覓理解與寬容的管道。他是紐倫堡的匹克里蒙，杜勒的終生摯友。匹克里蒙熱愛這幅肖像，將其複製到自己的安息之所。

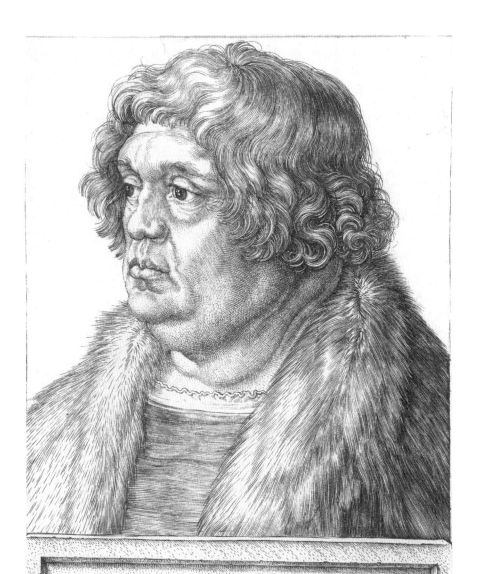

BILIBALDI · PIRKEYMHERI · EFFIGIES
· AETATIS · SVAE · ANNO · L · iii ·
VIVITVR · INGENIO · CAETERA · MORTIS ·
· ERVNT ·
M · D · XX · iV ·

無論友誼的溫暖多麼令人安心，在杜勒內心深處總是有著深深的憂慮，因為病苦，這憂慮逐漸加深，也逐漸地浮上檯面，甚至深入夢境。這樣的夢境一再展現荒蕪，展現浩劫之餘的荒蕪，展現當浩劫奪取一切之後，倖存的人類必須面對的荒蕪。有無救贖？在世界的末日，人類要依靠的是內心的堅強，內心的堅強所依賴的依然是信仰。杜勒終其一生以自己的藝術實踐為上帝代言，在劇烈的頭痛中，在令人昏眩的高燒中，他感覺自己離上帝更近了，他必須傾盡全力用色彩用墨水記錄下來他的預警。這便是水彩精品《夢境》誕生的心理因素。

《夢境》*Dream Vision*
水彩／1525
現藏於維也納藝術史博物館

二十一世紀的人們面對這幅五百年前的作品時，幾乎無可避免地會聯想到好萊塢拍攝的科幻電影，外太空隕石大量墜落地球，引發大火，繁華的都市、優雅的田園、茂密的叢林無一倖免，僅存的人類面對的是令人絕望的荒蕪。然而，慢著，殘存的樹木，根系還在，陽光下，仍然燁燁。海水恢復了寧靜，生命本來就是從水中誕生的。希望何其渺茫，但沒有死滅。那便是救贖了。杜勒在他個人生命的黃昏期，以透明的水彩，以精湛的文字發出預警也點亮了希望的光焰，手法之「現代」堪稱奇蹟。

杜勒的時代，隕石說還是非常遙遠的。但是一五二五年的德意志正處在宗教改革的不確定時期，許多民眾擔心大洪水氾濫帶來世界的末日。在這幅水彩畫的下方，杜勒寫下了一段文字：「一五二五年，在聖靈降臨節之後的週三和週四之間的夜裡（六月七日與八日之間），我在睡夢中見到了異象。看到大水從天而降，以巨大的力量、極快的速度，伴隨著巨大的聲響，擊中距離我大約四英里的地面，飛濺起來，淹沒了整個鄉村。我大為震驚，因此在暴風雨來臨之前就被驚醒了。我的周圍大雨傾盆、狂風呼嘯、驚天動地。我顫抖著久久回不過神來，但我知道上帝正在把一切翻轉過來成為我們未曾見過的最好的樣子。」

　　大洪水沒有出現，戰爭卻是近在眼前，戰爭帶來的災難永無休止。杜勒的思緒時時回到馬克西米利安一世對於戰爭的研究，這些研究與杜勒對於頭盔、板甲的熱愛相呼應，同時，這些研究也引發了杜勒對於城市防禦工事的研究。在《量度藝術教程》第三部裡，杜勒有相當詳盡的闡述。但他覺得還不夠徹底，於是他從交戰雙方作出考量，進攻者圍城的技巧與防禦者加固城池的舉措都在他的研究之列。他在一五二

七年製作了兩幅聯闕的大型木刻作品《圍攻要塞》*Siege of a Fortress*。連同他更為深入、廣泛的都市設計與規劃，連同許多更為詳盡的論述與圖像結集為 《防禦工事教程》 *Etliche Underricht zu Befestigung der Stett, Schloss und Flecken*，於一五二七年出版德文版。這本書的拉丁文版於一五三五年在巴黎出版。

杜勒是旅行家，但無論義大利、奧地利、萊茵河流域還是尼德蘭都留不住他，他還是會回到故鄉紐倫堡。西元一五二六年，他知道自己快要走了，要留一點神聖給紐倫堡，一些美麗的、平和的、有益的，能夠帶來啟迪的神聖。在這樣的時刻，沒有什麼比使徒更合適了。於是他在兩扇鑲板上繪製了四位使徒，把這四位使徒美好、平易近人的形象留給了紐倫堡，作為禮物，也作為自己的代表。

杜勒已經看到宗教改革正在演變成某種暴力革命。新教反對偶像崇拜，大肆毀損教堂藝術品的風暴正在興起，杜勒為之心痛。《四使徒》的創作是他忠誠於天主教的宣言，也是他對於破壞教堂藝術之行為無聲的抗議。他知道，政府所在地並非教堂，他的《四使徒》必然能夠安然度過動盪的歲月，引領著人們走向寧靜與祥和。

《四使徒》*The Four Apostles*
右翼畫面：聖約翰（St. John）與聖彼得（St. Peter）
左翼畫面：聖馬可（St. Mark）與聖保羅（St. Paul）
椴木鑲板、多材質／1526
現藏於慕尼黑巴伐利亞國家博物館

無論觀者處於什麼時代都能夠從這兩幅兩百一十五公分高七十六公
分寬的作品中一眼認出他們從《聖經》當中早已熟悉的使徒。身著紅
袍、樂觀的聖約翰打開祂自己書寫的福音書，身側專注的聖彼得手裡
拿著上主給祂的鑰匙正在凝神細看書冊裡的內容。身著白袍，左手捧
《聖經》、右手握劍的聖保羅露出警惕的神情，而《聖經》的書寫者
聖馬可手裡握著手稿雙眼炯炯正在熱情洋溢地闡述祂的見證。兩本書
一開一闔，兩組人物一靜一動，多麼親切，多麼家常。無論人們怎樣
議論紛紛猜測杜勒作畫的用心，他們都不能不被這四位使徒吸引，不
由自主地走上前去，期待能夠加入祂們。

病魔稍稍放鬆的時刻，杜勒爭分奪秒，完成他對人體比例的研究。這就是著名的，在杜勒辭世之後才得以出版的《人體比例四書》。在第一部分深入闡述維特魯威對於人體比例的研究，同時詳細描述自己對兩、三百個真實的人所作的細緻的觀察。第二部分則提出八種人體類型細加分析。第三部分則是提出了修改人體比例的法則。在論述中，杜勒談到了凸面鏡與凹面鏡所帶來的視覺變異，以及數學模擬法甚至面相學在修改人體比例過程中的應用。第四部分則是論述人體運動的原理以及解釋如何描摹運動中的人體。

　　現時現刻的杜勒，向他的學生們開放了頂樓的書房，工作之餘，他同學生們暢談他自己的美學理念，聽取學生們的議論。學生們不但從討論中獲益良多而且養成了讀書習慣。在談話中，杜勒很清楚地傳導出他對於實用、稱心與中庸之道的追求，他對於純藝術的追求。他也告訴學生們，試圖去創造一個美好的圖象不但要依賴藝術家自發的靈感，也就是精神的綜合選擇，更要「憑藉豐富的視覺經驗去想像一個美好的事物，把它用線條或色彩表現出來」。這些理念最後都被納入一篇美學短文〈理想美〉之中，成為《人體比例四書》

的跋文，嘉惠無數後世藝術家。

　　大功告成，該做的事情都做了，杜勒再無遺憾。告別病魔，智者杜勒在西元一五二八年四月六日含笑而去，葬在紐倫堡的聖約翰墓苑（Johannisfriedhof cemetery）。摯友匹克里蒙寫了極簡短的墓誌銘：「死亡無可避免，杜勒終歸斯土。」

　　當天晚上，有心人開啟墓墩，打開棺槨，驚見杜勒含笑的面容，他們細心地為他的面容和雙手留下了模型，將墓地恢復了原樣，沒有留下痕跡。這些模型被小心地珍藏了百年之久。一八二八年，藝術家辭世三百周年，手握鑿子的杜勒青銅紀念塑像在紐倫堡隆重揭幕，杜勒的微笑栩栩如生。傳說，那神祕的模型以及格萊恩留在斯特拉斯堡的那一綹杜勒的頭髮為雕塑家帶來了靈感。

　　杜勒辭世之後不久，他的心血結晶，德文版《人體比例四書》出版。匹克里蒙為這部遺作撰寫了序文。

　　因為久病，杜勒對其身後事交代得非常清楚，匹克里蒙與紐倫堡另外一位律師嚴格執行了杜勒遺囑。杜勒留下的一千幅畫都有了很好的歸宿。匹克里蒙親自將杜勒為弟弟埃德

萊斯所繪素描交給這位金匠時，埃德萊斯同時感受到喪母之痛與失去兄長的椎心之痛，幾乎崩潰。

　　兩位弟弟、家族中的親戚們、工坊的師傅們、學生們、為杜勒工作的每一個人都得到了豐厚的遺贈。未亡人阿格涅斯得到七千佛羅林遺產，成為紐倫堡最富有的一百人中的一員，繼續無憂無慮地生活了十一年。

　　杜勒離開了這個世界，他的影響卻輻射出去，無遠弗屆。其中有著許多在藝術史上閃閃發亮的名字：漢斯・布克邁爾（Hans Burgkmair, the Elder, 1473–1531）、安德利亞・薩托（Andrea del Sarto, 1486–1530）、柯勒喬（Correggio, 1490–1534）、克洛維奧（Giulio Clovio, 1498–1578）、漢利希・阿德格雷佛（Heinrich Aldegrever, 1502–1555／1561）……。甚至，十九世紀藝術家彼得・柯尼利爾斯（Peter Cornelius, 1783–1867）堅稱，他的《浮士德》*Faust* 與《尼布龍根》*Niebelungenlied* 完全是在杜勒線條的指引下完成的。當然，還有亞諾・波克林（Arnold Bücklin, 1827–1901），還有年輕的插圖畫家奧比瑞・比爾茲利（Aubrey Beardsley, 1872–1898）……。

西元一五三〇年，杜勒在精神與信仰方面最投緣的朋友匹克里蒙辭世，他也葬在紐倫堡聖約翰墓苑。兩位好朋友的情誼繼續著，直到永遠。

薄如蟬翼

「請問，這是什麼聲音？」

我從 Penguin Random House 發行的典藏級大書 *Artists－Their Lives and Works* 上抬起頭來，我手裡的放大鏡停留在五十九頁杜勒為查理五世設計的那枚加冕紀念幣上。倫敦 DK 出版社的印刷無比精美，陽光折射出金色紀念幣的光華燦爛至極。我看到了杜勒的笑容，坦誠，帥帥的，氣色很好的樣子。

「您完全康復了！」我驚喜出聲。

「歲月是最好的解毒劑。」杜勒的聲音裡滿是歡快。

「你在你的書裡沒有收這枚紀念幣的圖像。」他說，掃了一眼我手裡的大書，眼神溫暖，聲音輕柔。

如果要談這個題目，會有太多話要說。我總不能說，您的作品不但多得無計其數而且五花八門，若是面面俱到，得有更多的篇幅才成。但我記下了這個橋段，準備跟編輯朋友商量，看能不能在田頭地角加入這枚金幣，讓杜勒高興一下。

在沒有准稿子的情形下我決定回到杜勒的提問。

「這是蟬鳴，不是一般的蟬，是十七年蟬，叫作 cicada。百萬隻蟬正在唱情歌，在陽光下集體大合唱，綿綿不絕。」

「那是什麼？」心細如髮的杜勒注視著一株茶花樹冠上一球球死滅焦黃的枯枝。

於是我詳細地解說了地球上最長壽的昆蟲十七年蟬的生命史，若蟲們在樹下蟄伏十七年之後破土而出、脫出蟬蛻，飛上樹梢，高歌之餘，談情說愛。愛護孩子的母蟬在樹枝裡產卵，被咬空的細嫩樹枝就只有枯萎一途了。同時，在新生命潛入泥土之前，牠們的父母的生命也就結束了。

「新生與死亡同在一瞬間相遇，多麼神奇。昆蟲的世界，植物的世界有一種平衡的機制存在，各取所需、互相依存，順應中庸之道的造物主是非常公平的。」杜勒神色祥和。

他伸開修長的手指，掌心裡一片近橢圓蟬翼在陽光下顫動著，翼上的黑色平行線均勻、清晰，邊緣附近橙色與黑色的圓點閃動著柔美的光澤：「薄薄一片，想來就是蟬翼了，多麼美麗。早年，我就感覺對於畫面來講平行線與對角線是非常重要的……」我的眼前浮現起他的《聖傑羅姆在書房裡》，

他的《安特衛普港》。杜勒微笑：「真正的藝術都隱藏在自然裡……」小風吹過，帶走了蟬翼。杜勒的眼神追隨著蟬翼：「美麗如頭紗，薄如蟬翼的頭紗……」我知道，在杜勒的筆下，紐倫堡少女嬌美的容顏在半遮著臉的頭紗下面是多麼的楚楚動人，心神有點恍惚。

定下神來，蟬翼已經飄飛不見，陽光被濃雲掩蓋，起風了，大粒的雨點砸落在玉簪花暗綠色的巨大葉面上，怦然作響，蟬鳴驟息。「真是經驗老到的昆蟲，不跟自然環境作對，不走極端，審時度勢，難怪會長壽。」杜勒微笑。

曾幾何時，杜勒成了哲學家了，我馬上想到他的朋友伊拉斯謨斯和匹克里蒙。

「他們很好，清談之餘忙著追逐美麗的女人，永無休止。最近，他們在熱情追求拉斐爾身邊那美麗的麵包師的女兒，大寫情詩，忙得不亦樂乎。」

我有點著急。

「絕對是空忙一場，那美麗的女人一顆心都繫在拉斐爾身上……」

我笑了，親愛的拉斐爾安好如昔。

「噢，拉斐爾，這個好命的男人！天上人間都有人記掛……」

雨停了，風住了，阿波羅的金馬車停駐門前，蟬鳴卻未起。靜謐中，我聽清了杜勒遠去之時，帶著笑意留下的每一個字。眼前浮起一個美好的畫面，年輕的拉斐爾凝神觀看杜勒的版畫，心裡湧動著一個全新的觀念，傳播。

杜勒 年表

1444 年

十七歲的金匠阿爾布雷希特·梭利從匈牙利久洛進入德意志王朝神聖羅馬帝國,改姓杜勒。

1455 年

金匠杜勒定居紐倫堡。

1467 年

金匠杜勒成為紐倫堡市民。他迎娶了當地一位金匠的女兒芭芭拉·侯波爾,他們生養了十八個孩子,十五個孩子不幸夭折。

1471 年 5 月 21 日

阿爾布雷希特·杜勒出生於紐倫堡。在家中,他排行第三。他的教父是藝術家、著名出版家安東·柯柏格。

1481 年

進入聖塞巴德學校讀書,得到基本的德文讀寫教育,以及拉丁文、算學教育。

1483 年底

正式進入父親的作坊 , 成為一名金匠。

1484 年

完成銀針素描《十三歲時的自畫像》。

1486 年

告別金匠生涯,11 月 30 日簽約,正式進入瓦格莫特大工坊成為學徒。

1489 年秋

結束學徒生涯,接受邀約,開始了年輕藝術家的「打工」生涯。

1490 年春

前往美茵河畔法蘭克福,為書籍製作版畫插圖,成為頗為搶手的插圖設計師與插圖畫家。由法蘭克福抵達美茵茨,又從美茵茨沿萊茵河北上抵達布魯日。

1492 年
自布魯日抵達科爾馬，從科爾馬抵達巴塞爾。

1493 年
在巴塞爾完成大量木刻作品後前往斯特拉斯堡。

1494 年
完成兩千公里壯遊，自斯特拉斯堡返回紐倫堡，途中完成著名的自畫像。7 月 7 日與阿格涅斯・弗瑞結婚。9 月啟程前往威尼斯。

1495 年
自威尼斯返回紐倫堡，開設畫坊，結識終生摯友人文學家匹克里蒙。在銅版蝕刻作品《童貞聖母與蜻蜓》上首次使用簽名式：大寫字母 A 與小寫字母 d。

1496 年
開始在作品上使用簽名式，大寫 A 與大寫 D。開始製作劃時代木刻系列作品 《啟示錄》。藝術家自己兼任出版人。教父柯柏格負責印刷。為薩克森選侯智者腓特烈繪製肖像，並接受選侯委託，繪製八聯祭壇畫《童貞聖母之悲慟》。

1497 年
繪製著名自畫像，並於來年完成。雇用第一位「藝術品經紀人」施維特茲。

1498 年
《啟示錄》以德文與拉丁文出版，獲得廣泛讚譽。

1500 年
為桂冠詩人塞爾蒂斯《愛之四書》製作插圖。 創作 《身著皮上衣的自畫像》，深入研究人體比例。

1501 年
創作最大幅銅版蝕刻《聖尤斯塔斯》。

1502 年
父親去世，杜勒承擔起奉養母親照顧幼弟的責任。創作「觀察藝術」之巔峰作品《野兔》。創作重要的銅版蝕刻《女神》。

1503 年
創作《長草茂盛》，大獲讚譽。

1504 年
創作銅版蝕刻《亞當與夏娃》，作品成為德意志版畫藝術之巔峰。

1505 年

經過奧古斯堡抵達威尼斯，開始為聖巴特羅繆教堂創作祭壇畫《玫瑰花環慶典》。在威尼斯出庭，為維護版權狀告義大利藝術家瑞蒙迪，贏得勝利。

1506 年 9 月 8 日

完成祭壇畫《玫瑰花環慶典》。為此創作的大量素描成為文藝復興時期經典素描。

1507 年

返回紐倫堡，接受赫勒家族委託為法蘭克福多米尼克教堂赫勒家族禮拜堂繪製《赫勒祭壇畫》。接受薩克森選侯委託為威田柏格諸聖堂繪製祭壇畫《萬人殉教》。

1508 年

製作《祈禱中的雙手》，完成祭壇畫《萬人殉教》。

1509 年

被遴選為紐倫堡市大議會議員。購置房產。完成《赫勒祭壇畫》。接受紐倫堡慈善家蘭道瓦赫委託，為其家族禮拜堂繪製祭壇畫、設計畫框、設計彩色高窗。接受奧古斯堡銀行家富格家族委託為其家族禮拜堂設計紀念浮雕

與墓誌銘。

1511 年

《蘭道瓦赫祭壇畫》竣工。《啟示錄》再版。系列木刻版畫《福隆童貞瑪利亞》、大開本《基督受難》、小開本《基督受難》結集出版，語言學家喀里多尼亞斯為以上三書撰寫拉丁文詩篇。

1512 年

面見神聖羅馬帝國皇帝馬克西米利安一世，接受委託與酬金。開始書寫有關繪畫的學術論文。開始設計皇帝委託之《凱旋門》、《凱旋車隊》。

1513 年

完成重要銅版蝕刻作品《騎士，死亡與惡魔》。為皇帝繪製其私人《祈禱書》頁邊插畫。

1514 年 3 月

為母親繪製炭筆素描胸像，5 月母親辭世。為弟弟埃德萊斯製作銀針素描與墨水素描。創作重要蝕刻作品《憂鬱 I》、《聖傑羅姆在書房裡》。完成皇帝委託設計武士板甲。

1515 年

完成《凱旋門》設計，並完成這個大

製作所需九十二幅木刻。獲馬克西米利安一世一百金佛羅林年俸。

1517 年
百忙中前往班貝格，拜訪林普爾大主教。

1518 年
《凱旋門》完成。為皇帝設計的青銅板甲完成。以紐倫堡市議會議員身分前往奧古斯堡，參加皇帝馬克西米安一世召開的帝國會議。

1519 年 1 月
為神聖羅馬帝國皇帝馬克西米安一世繪製完成肖像。

1520 年 7 月
偕同阿格涅斯，啟程前往尼德蘭亞琛參加神聖羅馬帝國皇帝查理五世加冕典禮，途中造訪班貝格、科隆、安特衛普、布魯塞爾、布魯日等地，繪製著名素描作品。

1520 年底－1521 年初
於澤蘭染上瘧疾，終生未癒。

1521 年 5 月 21 日
自安特衛普經過科隆，返回紐倫堡。

完成紐倫堡市政府委託之議會大堂壁畫設計。

1522 年
杜勒工坊如期完成議會大堂壁畫。匹克里蒙為杜勒出版《馬克西米利安一世凱旋車隊》，文圖並茂，其中包括小開本《勃艮第婚禮》。

1524 年
為摯友匹克里蒙製作銅版蝕刻肖像。

1525 年
《量度藝術教程》（《量度四書》）出版。繪製水彩作品《夢境》。

1526 年
版畫大製作《馬克西米利安一世凱旋車隊》在斐迪南大公調度下由神聖羅馬帝國宮廷完成，內中包括杜勒設計製作的大開本《勃艮第婚禮》。繪製大型作品《四使徒》，贈送給紐倫堡政府。

1527 年
完成並出版《防禦工事教程》。完成《人體比例四書》。

1528 年 4 月 6 日

杜勒辭世，葬於紐倫堡聖約翰墓苑。
《人體比例四書》出版。

1535 年
拉丁文版《人體比例四書》於巴黎出
版。

1539 年
阿格涅斯・杜勒辭世。

1564 年
杜勒家族從這個星球上消失。

1828 年
杜勒青銅塑像矗立在他的故鄉紐倫
堡。

2013 年 3 月 24 日至 6 月 9 日
美國華盛頓國家藝廊與奧地利維也納
阿爾貝蒂娜博物館合作，盛大展出杜
勒作品。

延伸閱讀

1. *Albrecht Dürer* by Norbert Wolf （2019 Prestel Verlag Munich）

2. *Albrecht Dürer － Master Drawings, Watercolors, and Prints from the Albertina* by Andrew Robison and Klaus Albrecht Schröder （2013 National Gallery of Art, Washington, DC）

3. *The Complete Woodcuts of Albrecht Dürer* Edited by Dr. Willi Kurth （2019 Dover Publications Inc., New York）

4. *The Complete Engravings, Etchings and Drypoints of Albrecht Dürer* Edited by Walter L. Strauss （2020 Dover Publications Inc., New York）

5. *The World of Dürer* by Francis Russell and the Editors of Time-Life Books（1967 Time Inc., New York）

6. *The Power of Prints* by Freyda Spira with Peter Parshall （2016 The Metropolitan Museum of Art, New York）

7. *Albertina — The History of the Collection and Its Masterpieces* by Barbara Dossi（1999 Prestel Verlag Munich, London, New York）

8. *The Encyclopedia of Visual Art*（1983 Equinox（Oxford）Limited）

9. *Grand Scale—Monumental Prints in the Age of Dürer and Titian* Edited by Larry Silver and Elizabeth Wyckoff（2008 The Davis Museum and Cultural Center, Wellesley, MA）

10. *Artists — Their Lives and Works* Foreword by Ross King（2017 Dorling Kindersley Limited DK, a Division of Penguin Random House LLC, New York）

11. *Dürer to Veronese — Sixteenth-Century Painting in the National Gallery* by Jill Dunkerton, Susan Foister and Nicholas Penny（1999 National Gallery Publications, Limited, London）

12. *Prints 1460–1995* by George L. McKenna（1996 the Trustees of the Nelson Gallery Foundation Kansas City, Missouri）

巴洛克藝術第一人──卡拉瓦喬　韓　秀／著

　　卡拉瓦喬是巴洛克藝術的先驅，他崇尚騎士精神，身體裡流著一股英雄血液。然而，這股正義之氣卻使他的一生顛沛流離，流亡成為他無法逃避的宿命。儘管如此，他仍舊沒有被黑暗的命運擊倒。他忠於自己，尊崇自然，以敏銳的觀察力，描繪其筆下的人物。尤其善於利用光線的明暗，襯托出立體的空間感，使畫面充滿戲劇性的效果，為當時的藝術發展點亮一盞明燈，成為後輩藝術家們的楷模。讓我們翻開書頁，跟著韓秀生動的文字，穿越時空，細細咀嚼卡拉瓦喬精采的一生。

神的兒子──埃爾・格雷考　韓　秀／著

　　文藝復興時期，眾人紛紛前往義大利尋求藝術發展之際，只有他離開人人嚮往的義大利，轉往西班牙發展，他是來自希臘克里特島的埃爾・格雷考。埃爾・格雷考尊崇自己的信念創作藝術，充滿張力的構圖、細長的人物比例是其最大的特色。他不但喚醒了西班牙的文藝復興，也為後世開闢一條嶄新的道路，著名的藝術家塞尚、畢卡索等人，都是受到他的啟發。全書以歷史文獻為骨幹，淺白生動的文字為血肉，小說式的對白，潛移默化地引領讀者認識這位充滿神秘色彩的藝術家。

藝遊未盡

藝遊未盡系列是一套結合藝術（包含視覺藝術、建築、音樂、舞蹈、戲劇）與旅遊概念的行前準備書，透過不同領域作者實地的異國生活或旅遊經驗，在有限的篇幅內，精挑細選出該國家值得一提的藝術代表，帶領讀者們在第一時間內掌握藝術旅行的祕訣，讓一切「藝遊未盡」！

英國，這玩藝！
——視覺藝術＆建築
莊育振、陳世良／著

法國，這玩藝！
——音樂、舞蹈＆戲劇
蔡昆霖、戴君安、梁蓉／著

英國，這玩藝！
——音樂、舞蹈＆戲劇
李秋玟、戴君安、廖瑩芝／著

德奧，這玩藝！
——音樂、舞蹈＆戲劇
蔡昆霖、鍾穗香、宋淑明／著

義大利，這玩藝！
——視覺藝術＆建築
謝鴻均、徐明松／著

俄羅斯，這玩藝！
——視覺藝術＆建築
吳奕芳／著

義大利，這玩藝！
——音樂、舞蹈＆戲劇
蔡昆霖、戴君安、鍾欣志／著

愛戀・顛狂・愛丁堡
——征服愛丁堡藝術節
廖瑩芝／著

國家圖書館出版品預行編目資料

德意志的上帝代言人：杜勒／韓秀著.——初版一刷.
——臺北市：三民，2022
面；　公分.——（藝術家）

ISBN 978-957-14-7369-7 （平裝）
1. 杜勒(Dürer, Albrecht, 1471-1528)
2. 藝術家 3. 傳記 4. 德國

940.9943　　　　　　　　　　　110021940

 藝術家

德意志的上帝代言人──杜勒

作　　者	韓　秀
責任編輯	傅宜宣
美術編輯	林佳玉

發 行 人	劉振強
出 版 者	三民書局股份有限公司
地　　址	臺北市復興北路 386 號 (復北門市)
	臺北市重慶南路一段 61 號 (重南門市)
電　　話	(02)25006600
網　　址	三民網路書店 https://www.sanmin.com.tw

出版日期	初版一刷 2022 年 2 月
書籍編號	S901090
I S B N	978-957-14-7369-7

三民書局